中国画传统技法教程

没骨草虫日课

赵杰魁 著

海峡出版发行集团
THE STRAITS PUBLISHING & DISTRIBUTING GROUP | 福建美术出版社
FUJIAN FINE ARTS PUBLISHING HOUSE

图书在版编目（CIP）数据

中国画传统技法教程．没骨草虫日课／赵杰魁著
．－－福州：福建美术出版社，2023.10（2024.7 重印）
ISBN 978-7-5393-4494-2

Ⅰ．①中… Ⅱ．①赵… Ⅲ．①草虫画－国画技法－教
材 Ⅳ．① J212

中国国家版本馆 CIP 数据核字 (2023) 第 186016 号

中国画传统技法教程·没骨草虫日课

赵杰魁 著

出 版 人	黄伟岸
责任编辑	李韩婧 吴 骏
装帧设计	李晓鹏 陈 秀

出版发行	福建美术出版社
地　　址	福州市东水路 76 号 16 层
邮　　编	350001
网　　址	http://www.fjmscbs.cn
服务热线	0591-87669853（发行部）　87533718（总编办）
经　　销	福建新华发行（集团）有限责任公司
印　　刷	福建省金盾彩色印刷有限公司
开　　本	889 毫米 ×1194 毫米　1/12
印　　张	20
版　　次	2023 年 10 月第 1 版
印　　次	2024 年 7 月第 2 次印刷
书　　号	ISBN 978-7-5393-4494-2
定　　价	98.00 元

若有印装问题，请联系我社发行部

公众号　艺品汇　天猫店　拼多多

目　录

中国草虫绘画的发展

蝉纹　西周青铜器

草虫，泛指草木间的昆虫。中国草虫绘画，简称草虫画，是传统中国画特有的一个二级分科，属人物、山水、花鸟三大科类之一的花鸟科。

商周时期青铜器上的蝉形几何图纹，是有证可考距今最早的一批"草虫绘画"，它们明显具有通过现实生活观察而来的写实痕迹。到了秦汉时期，服饰、壁画中也多有昆虫形象出现，尤其是汉代，玉蝉冠饰更是高官显贵的身份象征。

魏晋时期，随着人们对"自然"的体会愈加深刻，昆虫的艺术形象越来越多地进入人们的日常生活，草虫题材也开始出现于绘画作品中。画家开始用花鸟形象进行艺术创作，草虫作为花鸟画的重要题材之一，也渐渐登上中国画的历史舞台。孙权与曹不兴"误笔成蝇"的故事，除了显示出那个时期对"精谨"造型的追求，也从侧面体现出草虫对画面的营造作用。晋人郭璞为《尔雅》所注释的配图中，就有以昆虫为题材的独立画面，如《螟蛉桑虫》，这也标志着小型昆虫开始作为独立绘画题材进入人们的视野。

南北朝时期，山水、花鸟画开始分科，使得草虫入画的作品随着花鸟画的发展越来越多，《历代名画记》中记载陆探微曾作有《蝉雀图》。到了唐代，史书记载了擅画昆虫的高手，其中代表当属阎玄静和李元婴，前者主要擅画蝇、蝶、蜂、蝉，后者尤长于蜂、蝶。

徐熙和黄筌是五代十国时期最具代表性的花鸟画家。现存黄筌的《写生珍禽图》，描绘了24只珍禽，其中12只是形态各异的昆虫，有黄蜂、鸣蝉、蟋蟀、飞蝗、蚱蜢和天牛等。这些昆虫个个逼真，如生似动。画面形式上平均排列，类似于明清时期的"课徒稿"形式。画中鸣蝉翅膀的透明和天牛触须的弹性，都被表现得活灵活现，充分显示出

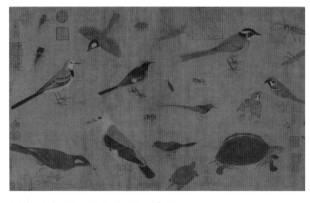

写生珍禽图　五代十国　黄筌

作者对生活极强的观察能力和艺术表现能力。徐熙也是一位擅画昆虫的画家，其作品以描绘蝉蝶草虫之美而著名，但遗憾的是没有作品传世，我们只能从历史文献和传承其绘画风格的传世作品里，感受他独特的技法风格和自然野趣之态。徐熙野逸，黄筌富贵，尽管两位画家的风格截然不同，但却共同为宋代花鸟画的繁荣打下坚实的基础，同时也引领着中国草虫绘画进入真正的成熟期。

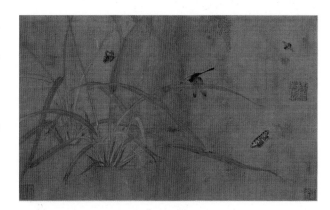

嘉禾草虫图　南宋　吴炳

宋代是中国草虫绘画的黄金时期，涌现了许多杰出的草虫画家，以徐崇嗣、崔白、赵昌、易元吉、林椿最为著名。"善继先志""绰有祖风"的徐崇嗣创"没骨法"，直接用淡墨或彩色点染作画。赵昌善于写生，自称"写生赵昌"，现存的代表作《写生蛱蝶图》，所绘野花杂草数枝，有三只蝴蝶姿态翩翩，蚂蚱于枝叶处跳跃，笔墨细腻，长卷构图疏密得当，一派生趣盎然之态，可谓宋代草虫绘画的精品之作。此外，林椿的《葡萄草虫图》，吴炳的《嘉禾草虫图》也都是宋代草虫绘画的经典之作。

有些昆虫因具备悦耳的叫声和好斗的习性而被收集或驯养，"斗蟋蟀"之风始于唐代，兴于宋代，至今仍流行于民间。这种爱好使蟋蟀成为草虫绘画中重要的描绘对象。

元代文人画的兴起，使画家更注重"笔墨"的修养，画面更追求纯粹的格调，以纯墨色晕染的方式受到众多画家的追捧。如钱选的传世之作《草虫图》，画有蜻蜓、螳螂、蚊虫等，画面少有墨线勾勒，多为笔墨一蹴而就，墨色变化丰富，清新脱俗，成为元代草虫画发展的新高度。此外，陈琳、王渊、王冕等元代花鸟画大家，作品也多以水墨晕染为主。这个时期的草虫画除了沿袭前人以写生为基础的精细造型，又在文人情怀的推动下衍生出几分意笔的生动。

到了明代，草虫绘画当以戴进的《葵石蛱蝶图》和陈洪绶的《草虫册页》为代表，

草虫图（局部）　元代　钱选

《可惜无声》册页一 近现代 齐白石

《可惜无声》册页二 近现代 齐白石

前者是以纯熟的写意技法表现，后者则是以造型古拙奇特的工笔填色表现，其中陈洪绶对后世的影响尤其大。

至清代，"没骨"画的佼佼者当属恽寿平，其继承北宋徐崇嗣的"没骨法"，又有创新。岭南画派的居廉、居巢继承了恽南田没骨花鸟画的技法，并将"撞粉""撞水"的技法用到极致，二人将岭南地区的花卉草虫刻画入微，极尽其能。

近代齐白石所留存下来的《可惜无声》草虫册页，描绘了10种精致生动的昆虫形象，更是许多书画爱好者临摹学习之范本。江寒汀、娄师白、王雪涛、赵少昂等近代名家，他们的作品不仅注重对生活的体察和形神皆备的描绘，还有精细的勾勒和丰富的色彩渲染。

自古以来，文人墨客还喜欢由昆虫的外形及生活习性展开联想，从而引申出特定的寓意进行隐喻和描绘，其中最具代表性的当属蝉。蝉的幼虫生长在污浊的地里，它需要甩开泥土，蜕变羽化，因此蝉成为高洁、重生的象征，深受文人喜爱。蝉从夏季破土而出后，大多数只能活到秋季，因此短暂的蝉鸣也常引发骚人墨客对时光和生命的感慨。草虫画所涵盖的文化多元性，还体现在人们喜欢取其谐音，表达一些美好的愿望，常见的有将猫和蝴蝶同绘，取"耄耋"之谐音，寓意长寿；还有将马、猴子和胡蜂组合起来，寓意为"马上封侯"；将飞蝗与藤本植物组合，寓意着"飞黄腾达"；等等。

翻看历代的草虫图册，我们可以发现，草虫画的创作主题经历了从点缀画面到以物言志的转变，不论是没骨、写意，还是工笔，各种表现手法的草虫都是作品中重要的组成部分，它们或姿态万千，或成群结队，都为画面增添了一丝情趣和生机。在草虫绘画的背后，不但有画家对世间万物的深情，更记录下画家个人的心性所向，也传达着人们对自然美、生命美的热爱与敬畏。

北京林业大学博物馆王志良老师（中国科学院动物研究所昆虫学博士）对本书内容专业性提供了学术支持，在此表示感谢。

赵杰魁

2023年6月1日

没骨技法

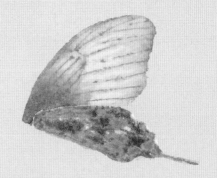

1. 撞色示意

用淡墨画出后翅，趁湿用中墨勾勒翅脉，先撞入中墨，再撞入红色（朱磦加曙红和墨）、橘黄色（赭石加藤黄和红色）、白粉。在撞色过程中要控制好水分，方能体现翅膀丰富的颜色效果。

2. 撞粉示意

用淡墨画出前翅，趁湿先在翅膀根部撞入中墨，再用浓白粉撞入翅膀亮面处。在墨色上撞白粉时，要注意白粉和墨色的衔接，保持白粉的通透干净。

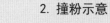

5. 点染、勾勒示意

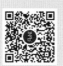

用白粉点出蝴蝶身上的白色斑点，斑点有大有小，用笔要有节奏，错落点染。最后用中墨复勾翅脉纹理，注意墨要略干，用线要松动灵活。

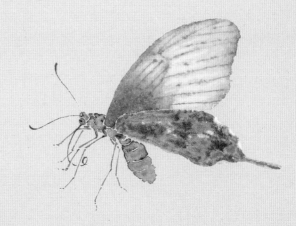

4. 接染示意

用中墨画出被遮挡的前翅根部，随后用淡墨往翅膀亮面处接染，最后用中墨在翅膀边缘与淡墨接染，并趁湿勾勒翅脉。接染的过程要控制好水分，才能使两个颜色自然衔接，以体现丰富的墨色变化。

3. 撞水示意

用淡墨画出头和腹部，趁湿撞入清水，使清水与墨色自然渗化，待其充分晕开干透后，会形成形态、大小各异的水渍，体现出腹部饱满通透的质感。

草虫画法

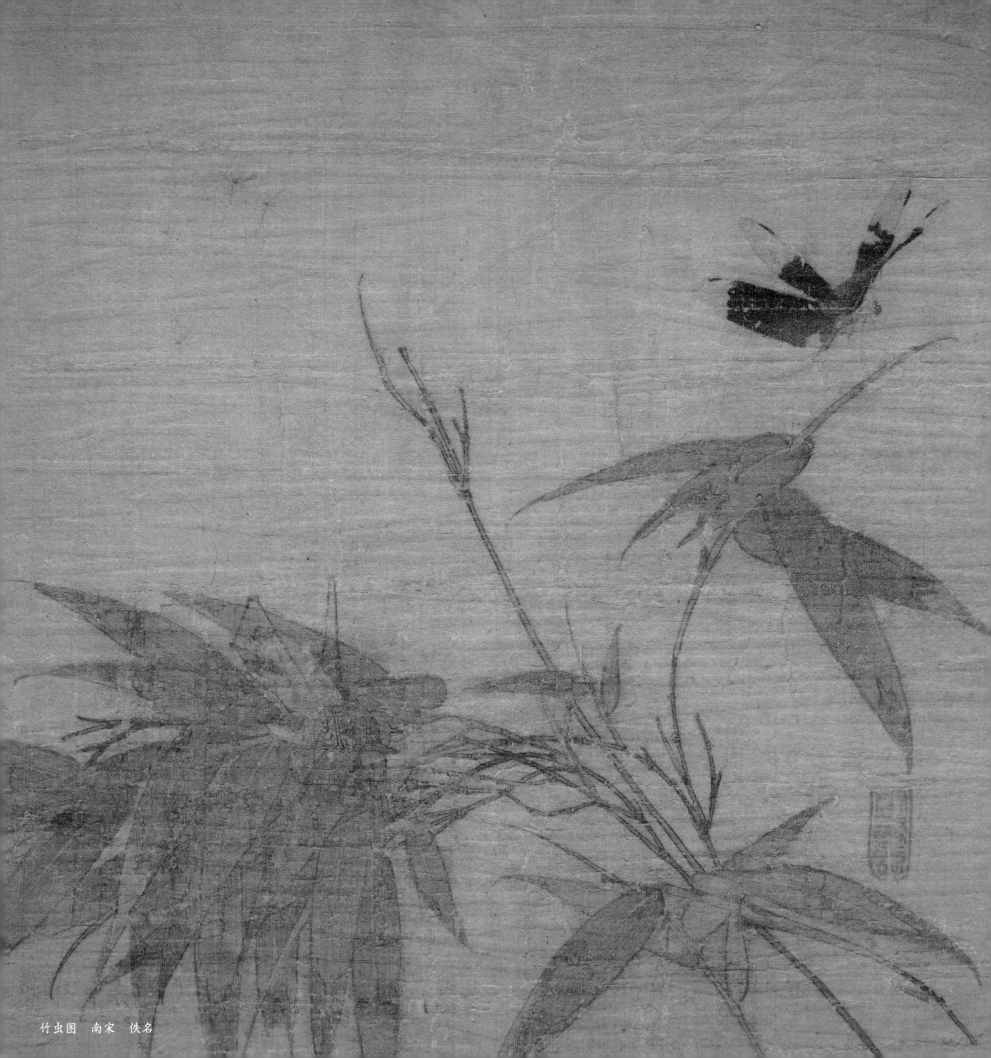

竹虫图　南宋　佚名

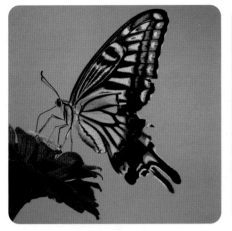
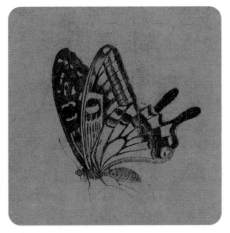

扫码看教学视频

【柑橘凤蝶】

　　柑橘凤蝶因幼虫以柑橘叶子为食而得名。在北方，由于没有柑橘，它们的幼虫转而食用花椒树叶，因此又被称为"花椒凤蝶"。这种蝴蝶既美丽又聪明，可以根据季节变化调节自身身体和翅膀的颜色，花纹为黄绿色或黄白色，呈放射状。翅膀反面颜色较淡，整体与正面花纹无异，十分漂亮。

　　1.用灰黄色（藤黄加朱磲和墨）画后翅，趁湿用中墨勾勒翅脉，再撞入灰橘黄色（朱磲加藤黄，再加少许三绿、墨和白粉）。

　　2.用灰黄色画前翅，趁湿用墨勾勒出翅脉并画出黑色斑纹，再撞入浓白粉。

　　3.用淡墨画眼部，重墨点睛并勾勒出触角；用灰黄色画身体，趁湿撞入藤黄和白粉。

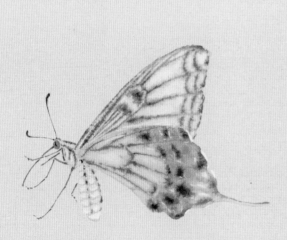

　　4.用灰黄色画腹部，要注意腹部的结构变化，趁湿撞入墨和粉黄色（白粉加少许藤黄）；用中锋勾勒出富有弹性的腿部，再用赭石勾勒口器。

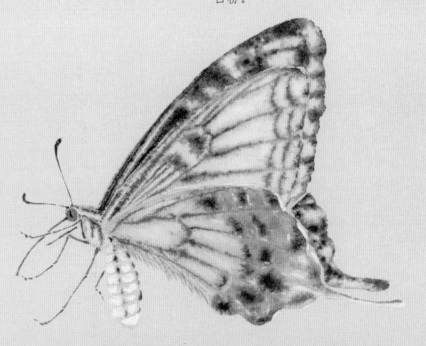

　　5.用灰黄色画出被遮挡的前翅，趁湿撞入浓白粉和墨；用干笔丝出身体上的黑色小绒毛，最后用赭石丝出后翅边缘的小绒毛。

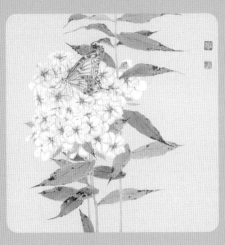

P084

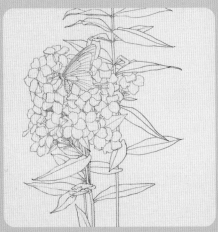

P139

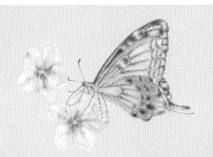
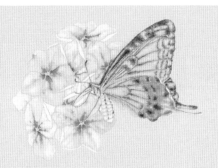

6.用淡粉色（曙红加藤黄，再加三绿和白粉）画出福禄考的花瓣，趁湿画出花房中心周围的重色，再撞入浓白粉。

7.花瓣与花瓣之间的水线不要太宽，每朵花瓣撞入的白粉可适当有浓度的变化。

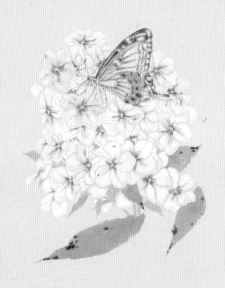

8.用蓝灰色（花青加墨，再加朱磦色）画叶，趁湿点出叶子深色斑点。

9.用汁绿色（三绿加朱磦，再加藤黄）画嫩叶与反叶。

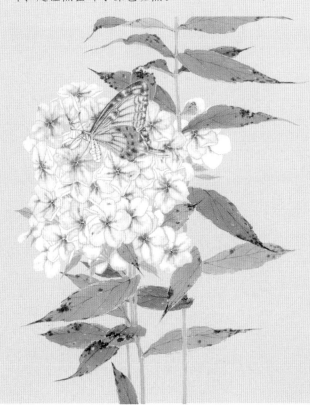

10.花房中间以胭脂点染，用浓白粉画出花蕊；用淡墨干笔勾勒出正叶的叶脉，用笔要灵活松动，最后用草绿色勾勒出叶脉。

扫码看教学视频

【橙翅襟粉蝶】

橙翅襟粉蝶为中国特有品种。寄主为十字花科植物，与小草为伴，飞行高度较低。雄性蝴蝶前翅为橙红色，十分漂亮，雌性蝴蝶则为白色。后翅反面有淡绿色云状斑，从正面便可以观察到。

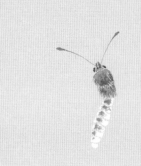

1.用灰蓝色（花青加少许白粉和朱磦色）画出头部、背部，接着撞入赭黄色（赭石加藤黄和墨）；腹部先用淡白粉准确画出结构，再趁湿撞入灰蓝色。

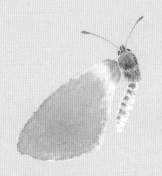

2.用淡白粉画出左前翅，趁湿大面积撞入灰橘色(朱磦加藤黄，再加墨和白粉)、少许灰蓝色。

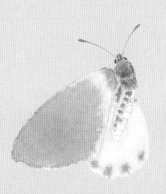

3.用淡白粉画出后翅，趁湿撞出灰蓝色斑点。

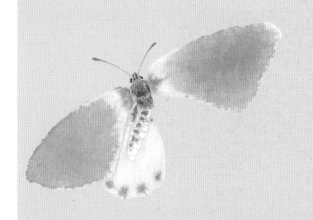

4.用相同方法画出右前翅。

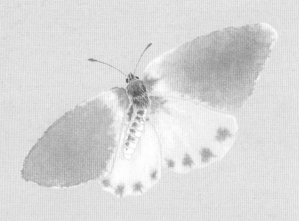

5.用相同方法画出右后翅。

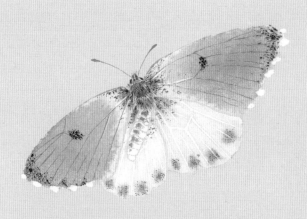

6.用干笔细碎地点出所有蓝色斑点，再丝出背部的小绒毛，最后用赭黄色勾勒翅脉。

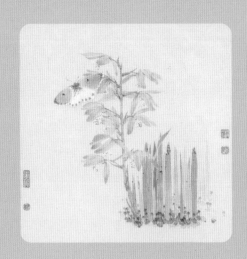

P085

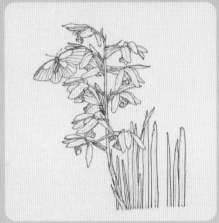

P141

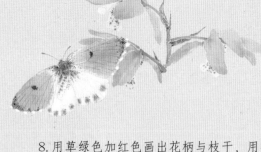

7.笔肚调黄绿色（藤黄加少许朱磦、三绿和白粉），笔尖蘸少许绛红色画出蕙兰的花瓣，再用笔尖蘸草绿色撞入花瓣尖端，形成三个颜色自然衔接过渡的效果。

8.用草绿色加红色画出花柄与枝干，用褐色（朱磦加墨、藤黄）画出叶柄下方的苞叶。

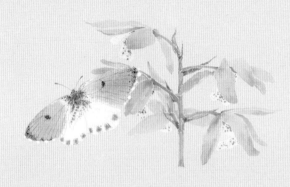

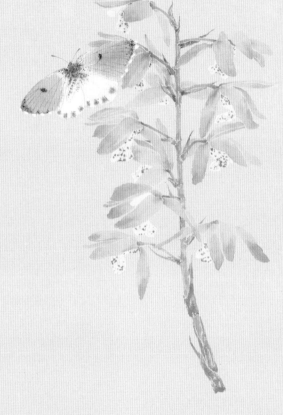

9.用相同方法画出兰花，花瓣与枝干的用笔都要有力量感。

10.画出剩下的兰花、苞叶、枝干，画苞叶的水分不能过多。

11.用蓝绿色（藤黄加花青，再加三绿、白粉和墨色）画出正叶，趁湿点出褐色斑点；嫩叶与反叶用草绿色加藤黄调成汁绿色画出。用绛红色加少许朱磦勾勒出花瓣主脉，最后用褐色勾勒出苞叶上的脉络。

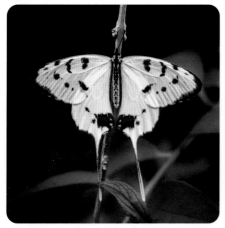
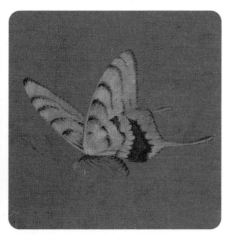

扫码看教学视频

【丝带凤蝶】

丝带凤蝶又名软尾亚凤蝶、马兜铃凤蝶。成虫在4月至8月间出现，飞行轻盈缓慢，其翅膀颜色从乳白色渐变到乳黄色，且上面嵌有少数黑点。翅膀尾部突起细长，形似飘带。丝带凤蝶的雌雄差异很大，在江浙地区，人们将丝带凤蝶称作"梁祝蝶"。

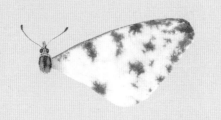

1.用淡墨画出眼部与头部，用中墨勾勒触角，背部趁湿撞入中墨。

2.用淡白粉画出右前翅，趁湿用中墨撞出黑色斑纹，根部用少许赭石点染。

3.用淡白粉画出后翅，趁湿撞出黑色斑纹；用朱磦加白粉，再加少许曙红画出红色斑纹，在根部撞入少许淡赭石。

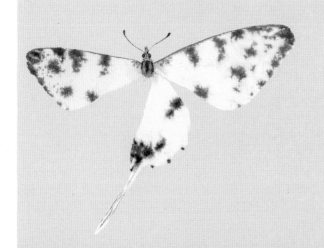

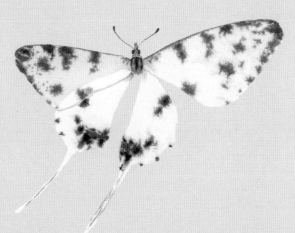

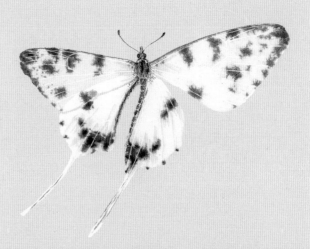

4.用相同方法画出左前翅。

5.后翅与前翅有重叠的部分，要用淡白粉准确画出，以表现翅膀半透明的轻薄质感。

6.用浓白粉勾勒翅脉，并丝出身体与后翅根部的小绒毛。

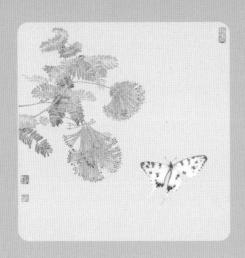

P086

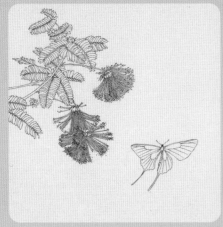

P143

7.用赭石加胭脂画出合欢的花柄，用三绿加朱磦点出花托。

8.用枣红色（曙红加朱磦，再加墨和白粉）勾勒合欢花，用线要细且有力量。

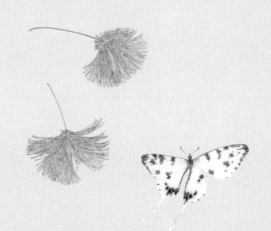

9.分组勾勒出更多的合欢花。

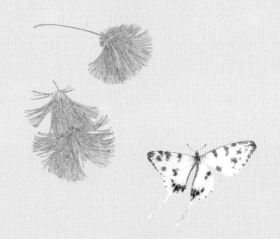

10.注意透视和分组的表现，用线不能乱。

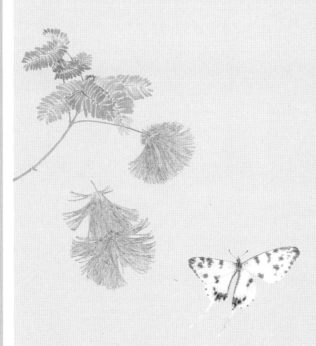

11.用灰黄色（藤黄加朱磦，再加三绿和墨）画叶子，可在笔尖调入少许赭石、胭脂，使每片叶子都有颜色变化。

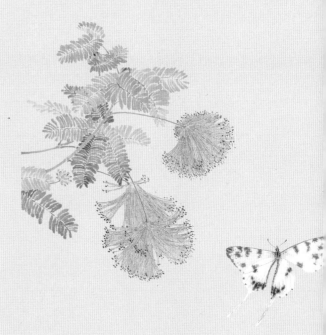

12.最后用胭脂点出花蕊。

扫码看教学视频

【翠蓝眼蛱蝶】

　　翠蓝眼蛱蝶是一种中型蛱蝶，它们的翅膀颜色多变，主要为黑色和蓝色，且翅膀布有眼斑。当翅膀收起时，呈现的是一种素淡的保护色；而当翅膀展开时，则展现出艳丽的求偶色。雄性翠蓝眼蛱蝶的后翅有金属光泽的蓝色斑纹。它们通常出现在空旷的地面上，这种蝴蝶具有领地性，会为了保护自己的领地而驱赶其他蝴蝶。

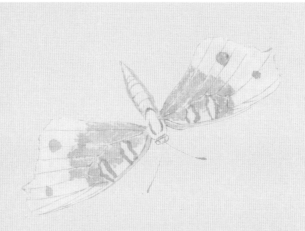

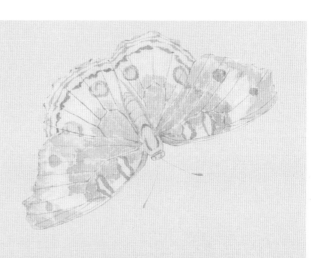

1.用淡墨细线准确勾勒出蝴蝶身体结构。

2.用较干的笔触画出黑色斑纹。

3.用褐色（赭石、墨加少许藤黄）画头部、背部、腹部与翅膀边缘。

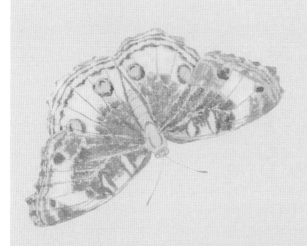

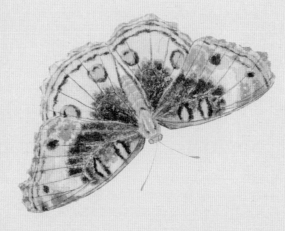

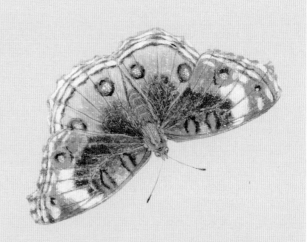

4.继续加深翅膀的黑色部分，翅脉白线不要刻意留出。翅膀边缘用笔要灵活，勿死板。

5.用蓝灰色（酞菁蓝和白粉）点染后翅与前翅。

6.用褐色画出头、背、腹部的结构，最后用白粉提染翅膀斑纹。

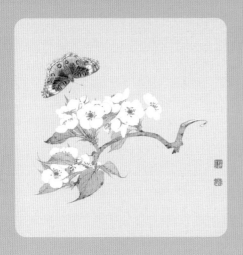

P087

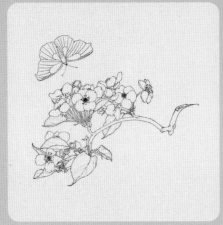

P145

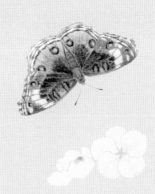

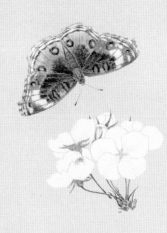

7.用笔肚调淡白粉，笔尖蘸少许浓白粉点写出梨花的花瓣。

8.花柄与花托用赭黄色画出，花柄的用笔要有弹性。

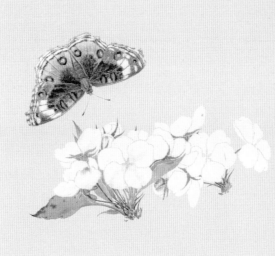

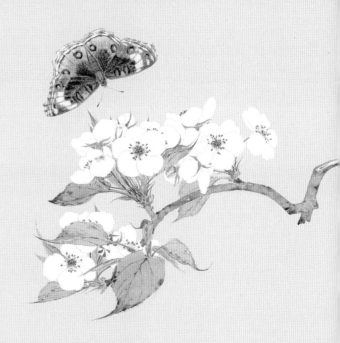

9.用藤黄加三绿，再加朱磦和墨画反叶，趁湿撞入褐色，在反叶颜色中加三绿画嫩叶。

10.用三绿加藤黄，再加朱磦和墨画正叶，趁湿点染褐色；用淡褐色画枝干，局部撞入三绿与墨，花房中心用汁绿色平涂；用胭脂加赭石勾勒叶脉，最后用胭脂加朱磦和墨点出花蕊。

【美凤蝶】

美凤蝶又名多型凤蝶。雄性翅膀正面的颜色为蓝黑色，呈现天鹅绒般的纹理。美凤蝶喜欢访花采蜜，雄性蝴蝶的飞行能力强，非常活泼，而雌性蝴蝶的飞行速度缓慢，通常采用滑翔方式飞行。美凤蝶经常出现在庭院花丛中，并且会按照固定的路线飞行。

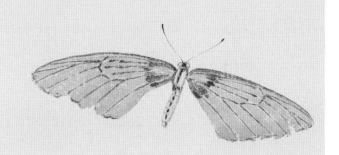

1.用淡墨干笔勾勒出蝴蝶的头部。

2.用淡墨勾勒腹部。

3.用淡墨画出前翅，要顺着翅脉的结构方向用笔，尤其是翅膀边缘要画得轻快些，切勿太重。

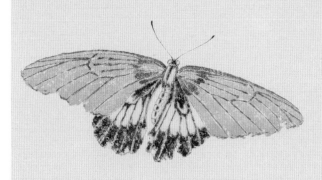 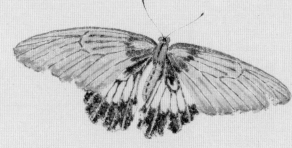 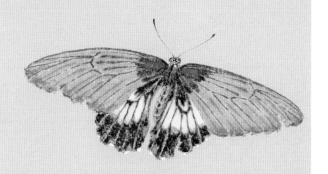

4.用中墨且较干的笔触画出后翅的黑色斑纹。

5.用重墨加深后翅黑色斑纹。

6.用朱磦加藤黄和墨画出后翅的橙色斑点，再加入朱磦和曙红画出前翅根部的红色斑纹，腹部用白粉对结构稍加勾勒即可，最后用重墨点睛。

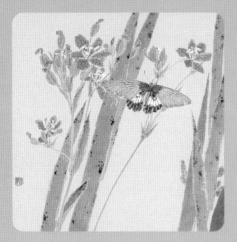

P088

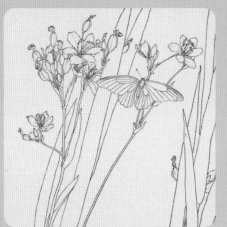

P147

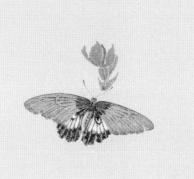

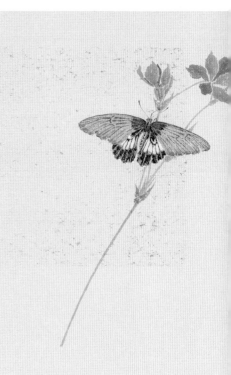

7.用朱磦加藤黄，再加三绿和墨画射干的反瓣，在反瓣颜色中加少许朱磦画正瓣。

8.枝干用汁绿色（花青加藤黄、再加朱磦）画出，用笔要有力量与弹性，苞叶用褐色（朱磦加三绿和墨）画出。

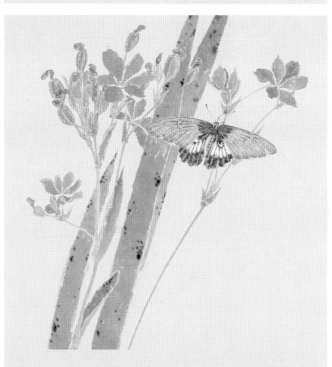

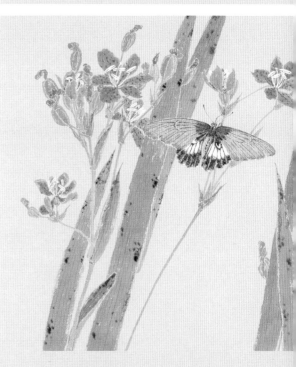

9.用偏紫的蓝灰色（朱磦加花青，再加曙红、藤黄、墨）画出叶片，趁湿点染褐色斑纹。

10.用曙红加朱磦、墨点出正瓣上的斑点，并勾出反瓣的中线；用草绿色（花青加藤黄和朱磦）勾勒出苞叶上的脉络，再用淡墨干笔的细线勾勒出叶脉、最后用粉黄色（白粉加少许藤黄）点蕊。

 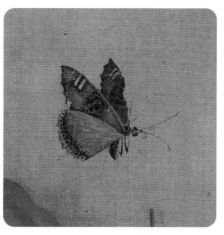

扫码看教学视频

【达摩凤蝶】

　　达摩凤蝶是一种分布广泛的常见凤蝶，背部颜色为黑色，无尾。前翅有大量不规则的黄色斑点，后翅上部有红色斑点，且周围有蓝边。达摩凤蝶一年多代，成虫的飞翔速度快，喜欢访花，幼虫喜欢吃柚子、柑橘、柠檬等。

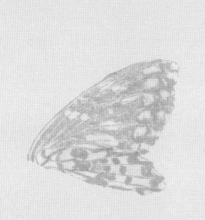

　　1.用淡墨画出翅膀的黑色部分，后翅墨色可稍重一些。

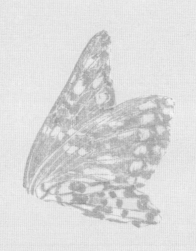

　　2.用淡墨画出被遮挡的前翅。

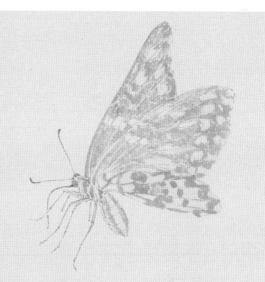

　　3.用细笔勾勒出头部、腹部、触角、腿部。

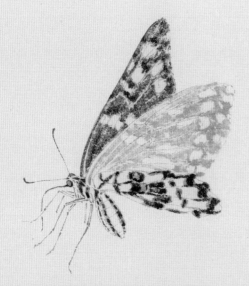

　　4.用较干的笔触加深后翅、腹部、头部和背部的重色。

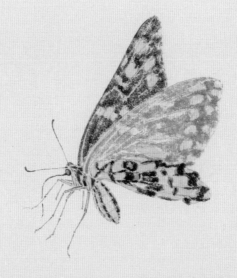

　　5.用淡赭黄色（朱磦加藤黄，再加墨和少许三绿）进行罩染，注意不要留有水渍。

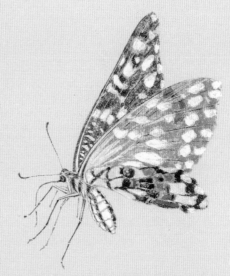

　　6.用朱磦加少许墨点出红色斑纹，再用花青加白粉点出蓝色斑纹；用浓白粉点出翅膀、腿部、腹部的斑纹，最后用重墨复勾翅脉和腿部。

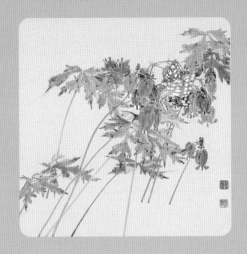

P089

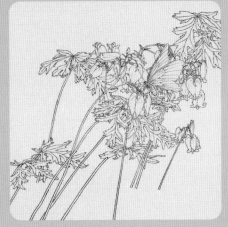

P149

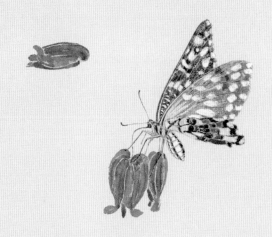

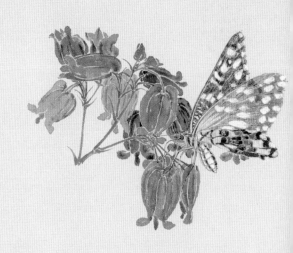

7.用淡灰红色（朱磦加曙红，再加藤黄、三绿、墨）画出荷包牡丹的花头，用稍深的胭脂画花头的重色肌理。

8.用相同方法画出其他花头。

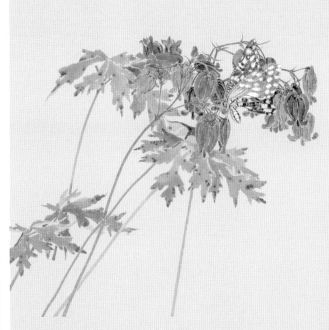

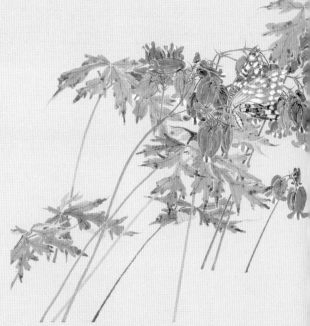

9.用花青加朱磦，再加藤黄和墨画正叶，并趁湿点染褐色斑纹；叶片尖端用赭黄色（朱磦加藤黄、三绿，再加白粉和墨）接染，反叶用汁绿色画出。

10.用淡墨勾勒正叶主茎，用淡胭脂勾勒反叶主茎，最后用浓白粉点出花头的白色结构。

 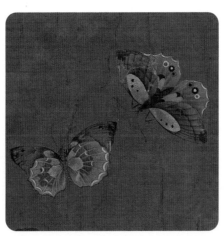

扫码看教学视频

〖鹤顶粉蝶〗

　　鹤顶粉蝶是中国粉蝶中体型最大的一种，体长可达7厘米。多见于林区和丘陵地区。由于飞行速度快，因此较难捕捉。鹤顶粉蝶体态优美、色彩艳丽，具有很高的观赏价值。

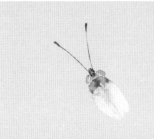

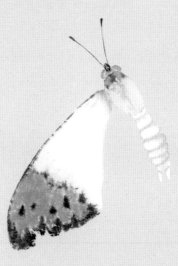

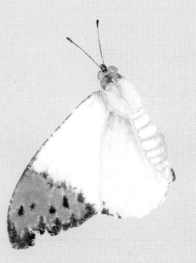

　　1.用褐色（朱磦加墨和少许三绿）画头部和背部，眼部要趁湿撞入少许三绿；背部趁湿撞入浓白粉，再用中墨勾勒额顶触角。

　　2.继续用褐色画出腹部结构，趁湿撞入浓白粉；用淡褐色画左前翅，趁湿依次撞入浓白粉、墨、灰橘黄色（朱磦加藤黄，再加少许三绿、白粉和墨）。

　　3.用淡褐色画出后翅结构，趁湿撞入墨和白粉，接着在根部接染褐色。

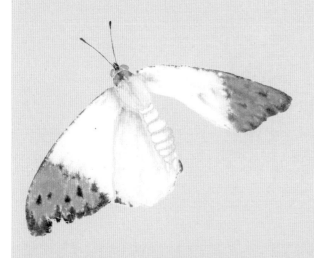

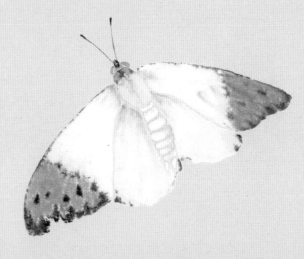

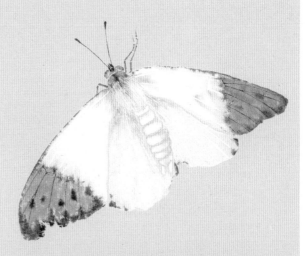

　　4.用相同方法画出右前翅。

　　5.用相同方法画出右后翅。

　　6.用浓白粉勾勒翅脉，接着画出背部和后翅边缘上的细绒毛；用淡墨干笔勾勒黑色翅脉，最后用赭石勾勒腿部。

P090

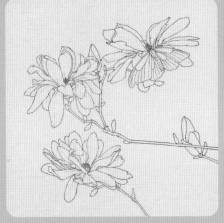

P151

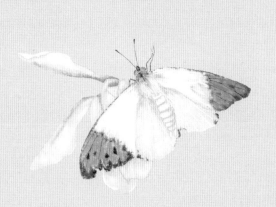

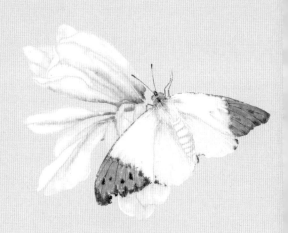

7.用灰红色（曙红加朱磦，再加少许藤黄、三绿、墨和白粉）画出星花玉兰的花瓣，趁湿撞入白粉；在花瓣根部撞入少许深灰红色。

8.用相同方法画出其他花瓣。

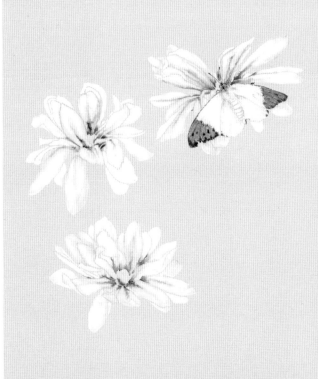

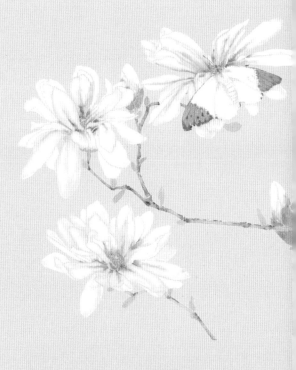

9.用相同方法画出花头，撞入白粉时要注意浓度的变化，不要千篇一律。

10.枝干用淡褐色（朱磦加墨和三绿）画出，趁湿撞入墨和清水，芽苞用灰绿色（三绿加朱磦，再加墨和少许酞菁蓝）画出；用淡褐色画萼片，再趁湿撞入稍重的褐色；用朱磦加藤黄点出花蕊，最后用淡墨细线丝出萼片上的绒毛。

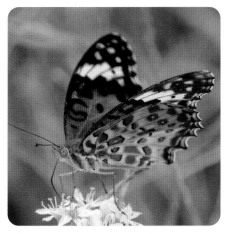

扫码看教学视频

【斐豹蛱蝶】

斐豹蛱蝶的躯体背侧呈黄褐色，除腹部呈白色外，其余部分呈淡黄褐色。前翅近三角形，后翅接近扇形。斐豹蛱蝶普遍分布于平地至低海拔山区，飞行敏捷快速，喜欢在日照充足的时候访花，或在空地低飞。雄性斐豹蛱蝶具有强烈的领地性。

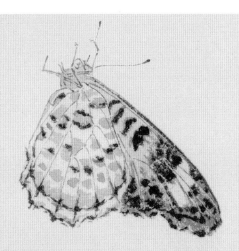

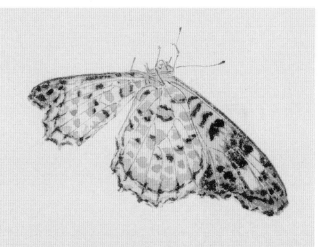

1.用淡墨干笔勾勒出蝴蝶头部，用笔要松动有弹性。

2.用淡墨且较干的笔触画出黑色斑纹，要顺着翅脉结构方向用笔，画斑纹时用笔要灵活有变化。

3.用浅褐色（朱磦加墨，再加少许三绿、藤黄）画翅膀的浅色斑纹，注意水分勿多。

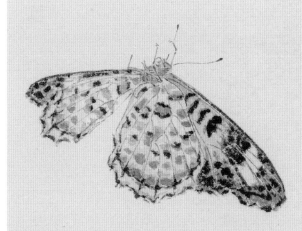

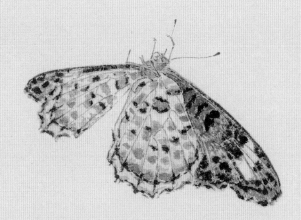

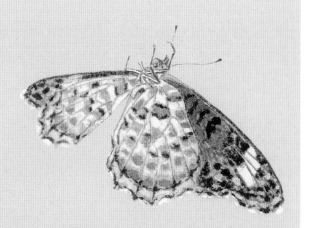

4.继续用赭墨色加深斑纹，要画出斑纹的大小变化。

5.用朱磦加曙红，再加白粉和墨画出前翅中室的红色部分，用色时要加入稍多的朱磦。

6.用浓白粉画白色斑纹，身体、腿部也用浓白粉提染，最后用三绿加白粉平涂眼部。

P091

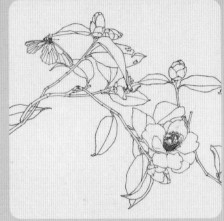

P153

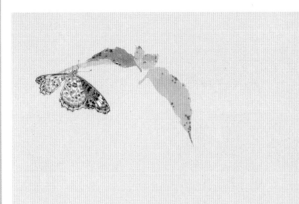

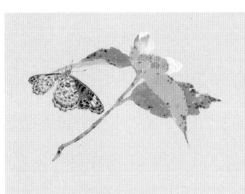

7.用淡黄绿色（三绿加少许朱磦、墨、酞菁蓝和藤黄）画出山茶的反叶，趁湿用深褐色点染叶子的斑点；正叶用偏灰的蓝紫色（酞菁蓝加朱磦，再加少许曙红、墨和白粉）画出，趁湿点染褐色斑点。

8.用浓白粉直接点写花瓣，笔尖可蘸少许胭脂点染。

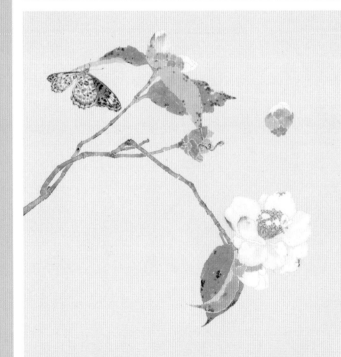

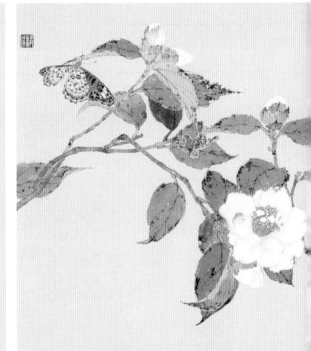

9.用淡白粉画出花瓣造型，依据各花瓣形状撞入白粉，勿留明显水痕。花朵要表现出层次，可略见笔触，要画出白花温润如玉的质感。用褐色画出枝干，并趁湿撞水、撞墨，让其自然渗开形成肌理。

10.用干笔勾出叶片主筋与叶脉，用笔需灵活；花房部分用粉黄色点出，最后在根部用极淡的汁绿色稍加分染，切勿过浓。

扫码看教学视频

【燕凤蝶】

　　燕凤蝶拥有独特的外形，最突出的特征是它长长的折叠尾和较长的触角。这种蝴蝶的分布区域很广泛，多出现在开阔的林区附近，常常靠近地面快速飞行，看起来像蜻蜓一样敏捷。

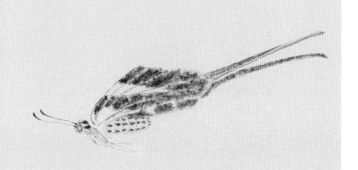

　　1.用较干的细线勾勒出蝴蝶头部，要用虚线勾勒出毛茸茸的质感。

　　2.用细笔画出腹部，再用淡墨点染。

　　3.用较干的笔触画出翅膀，画翅膀的边缘时，用笔不要生硬，尾巴的用笔要轻，稍加带过即可。

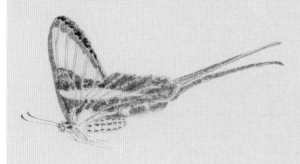
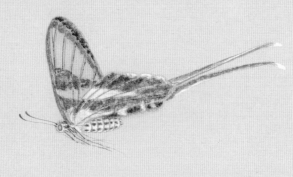
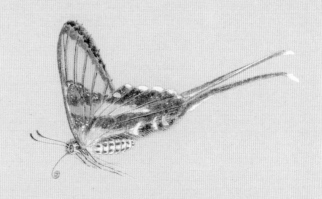

　　4.用淡墨继续画出前翅，加深重色部分，被遮挡的前翅用墨要更重。

　　5.用浓白粉提染，注意不要积色。

　　6.用淡三绿画出绿色斑纹，用淡赭石勾勒出口器，最后用粉黄色点染后翅根部。

P092

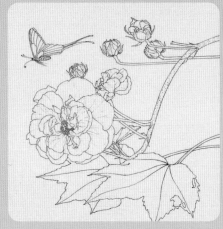

P155

7.用灰红色（朱磦加曙红，再加少许藤黄、三绿和白粉）画出木芙蓉的花瓣，每片花瓣之间需留出水线。

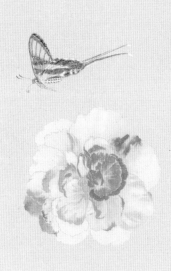

8.用淡汁绿（藤黄加少许花青和朱磦）画花瓣根部，趁湿接染浓白粉，边缘再接染淡灰红色。

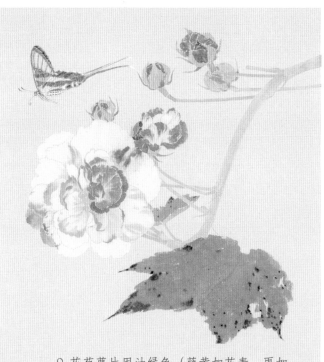

9.花苞萼片用汁绿色（藤黄加花青，再加少许朱磦、三绿）画出，托叶用草绿色（汁绿色加花青）画出；正叶用蓝灰色画出，趁湿点染深浅不同的褐色斑点，画叶片也要注意用笔，要画得厚重且通透；枝干、花柄用汁绿色画出，也可加入少许三绿。

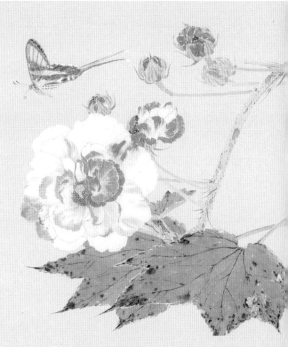

10.第二片正叶在蓝灰色中加入少许曙红画出，色相略带紫红色；叶柄用汁绿色加少许赭石画出，用褐色点染斑点；用灰红色勾花脉，白色花瓣用白粉勾花脉；花蕊先用赭红色点出，等干透后再用藤黄立粉。

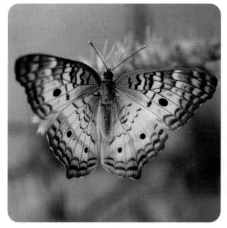

扫码看教学视频

【白孔雀蛱蝶】

白孔雀蛱蝶分布于南美洲和中美洲地区，雌雄两性外形十分相似，但雌蝶相对体型较大。各翅覆盖着褐色花纹，以贝古草为食。

1.用淡墨干笔勾勒出蝴蝶结构。

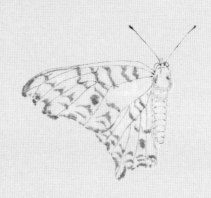

2.用淡墨画出蝴蝶翅膀上的黑色斑点。

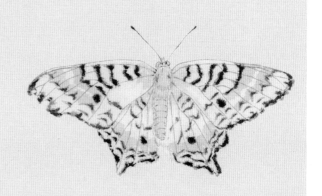

3.用较干的笔触加深黑色斑纹，要适当留出第一遍的淡墨，以体现层次变化。

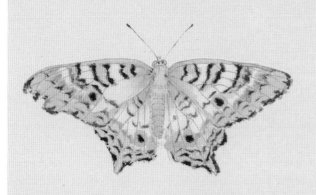

4.用粉赭黄色（赭石加少许藤黄和白粉）画翅膀。

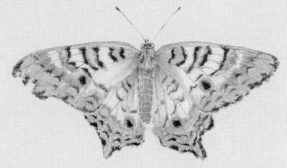

5.用花青加曙红，再加藤黄、白粉和墨画出翅膀灰紫色部分。

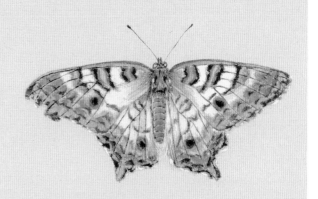

6.用浓白粉罩染，再用朱磦小面积点染，并用粗笔勾勒前翅主翅脉。用三绿点睛，最后再丝出背部的小绒毛。

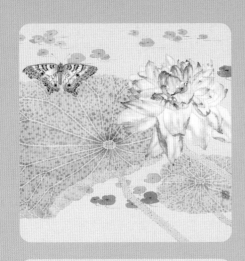

P093

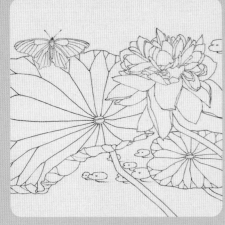

P157

7.先用淡灰红色（曙红加朱磦，再加三绿、藤黄、墨和白粉）画荷花的花瓣，趁湿撞入稍深的灰红色，再撞入白粉。

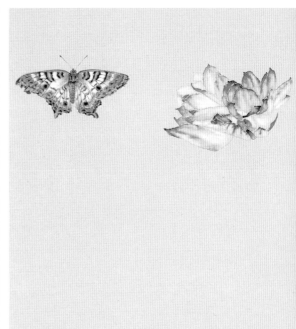

8.用相同方法画出其他的花瓣。注意其颜色在统一中还要有些许变化。

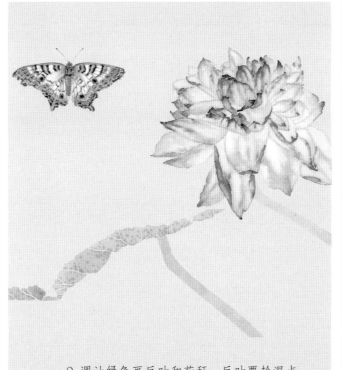

9.调汁绿色画反叶和荷秆，反叶要趁湿点染草绿色，画出的叶片要干净润泽且通透厚重。

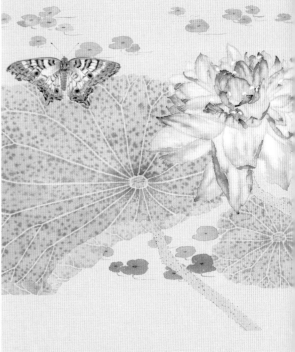

10.用灰黄色（藤黄加朱磦，再加少许三绿、墨和白粉）画正叶，趁湿撞入赭黄色；用灰紫色（曙红加花青，再加朱磦、墨和白粉）画出具有层次感的浮萍，再用浓白粉点出花瓣尖端的花蕊，最后用淡墨点出荷秆上的小刺点。

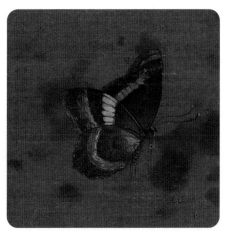

扫码看教学视频

【非洲青凤蝶】

在非洲的热带雨林中，常常可以看到青凤蝶快速飞翔的优美姿态。它的翅膀呈青绿色，翅膀边缘镶嵌着一排翡翠般的绿点，色彩搭配十分和谐。雌蝶通常呈灰色，体型小于雄蝶。

1.用淡墨细线勾勒出前翅结构，用线要准确、肯定。

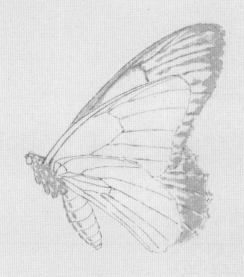

2.用较干的笔触画出后翅的重色，尤其注意翅膀边缘的用笔要松散些。用细笔画出腹部结构。

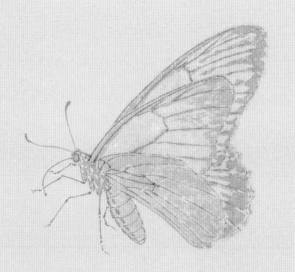

3.用淡赭石加少许藤黄点染前翅与腹部。

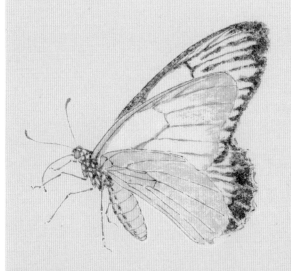

4.继续用赭黄色点染。

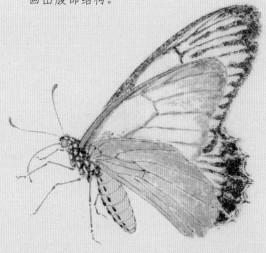

5.用偏红的赭色（朱磦加墨）加深前翅。

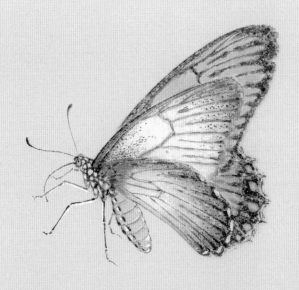

6.腹部、前翅用淡白粉点染，后翅用粉蓝色（白粉加少许花青）画出，再用白粉点出翅膀的白色斑点。用淡赭黄色点出翅膀上的小斑点，最后用三绿点睛。

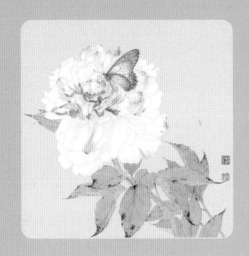

P094

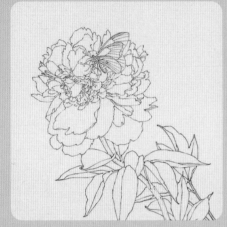

P159

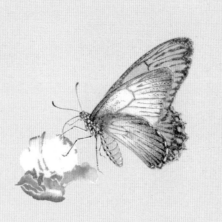

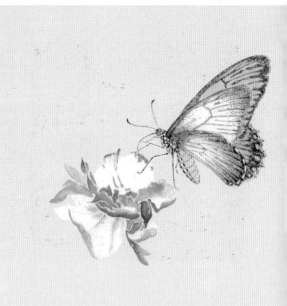

7.用灰红色（朱磦加曙红，再加三绿、墨、白粉和少许藤黄）画出芍药的红花瓣，用白粉画白花瓣。

8.继续用灰红色画出红色花瓣，用淡白粉接染灰红色画出浅粉色花瓣。

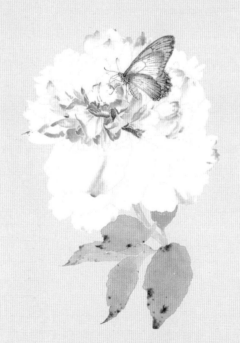

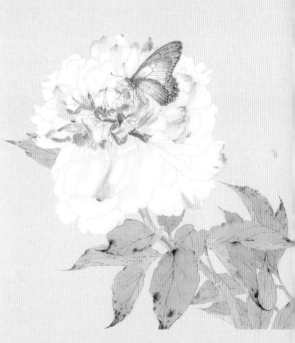

9.注意花瓣与花瓣之间的水线不要留得一样宽，红、白花瓣之间要画出层次变化，且用笔要果断，要表现出芍药花通透厚重的质感。用青绿色画出叶片，趁湿点染褐色斑点。

10.花秆用绿色加少许朱磦和藤黄画出，其他叶片用绿色继续画出；用淡墨干笔勾勒出正叶的主筋与叶脉，用灰绿色点花蕊，等干透后用浓白粉复点；最后在花头周围用淡淡的汁绿色烘染。

【金斑蝶】

金斑蝶翅展长度约为7厘米。身体是黑色的，有很多白色斑点。翅膀表面呈黄褐色。前翅的顶部是黑色的，有白色斑纹。雄蝶比雌蝶细小，但色彩较为鲜艳。

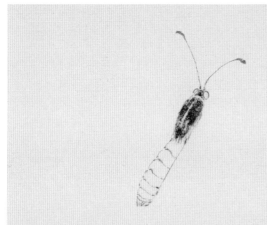

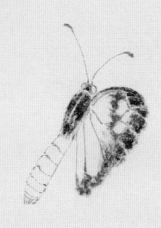

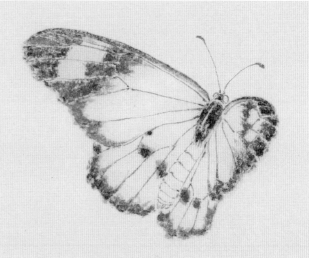

1.用淡墨细线勾勒蝴蝶身体结构。

2.用淡墨干笔画出黑色斑纹，并勾勒出腹部。

3.继续画出翅膀的黑色斑纹，尤其要注意翅膀边缘的处理。

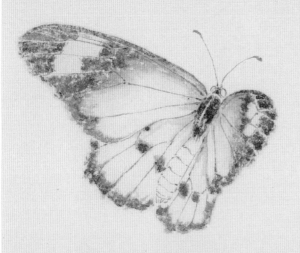

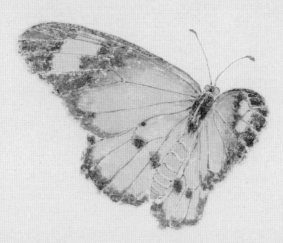

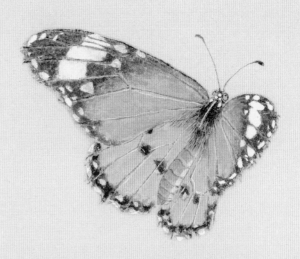

4.用淡赭石轻染一遍翅膀根部。

5.用灰橘色（朱磦加藤黄和墨）画前翅，要控制好浓度与水分。

6.用白粉点出白色斑点，再用细线丝出背部的小绒毛，最后用淡白粉复勾翅脉。

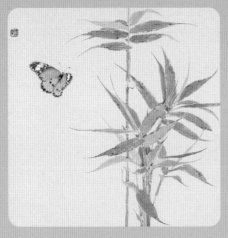

P095

P161

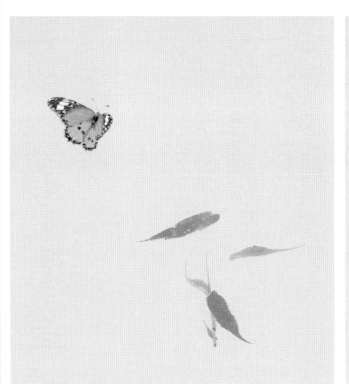

7.用蓝灰色（花青加朱磦，再加藤黄、三绿、白粉、墨）画出竹子的正叶，用灰绿色（三绿加少许朱磦）画反叶。用褐色画出萼片。

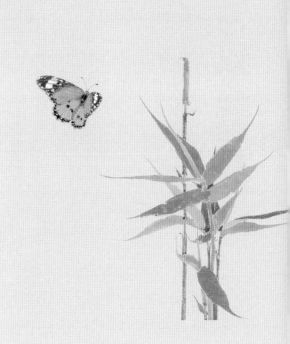

8.用笔要体现果断利落的力量感，但也要展现竹叶的灵动感，不能显得太笨重。

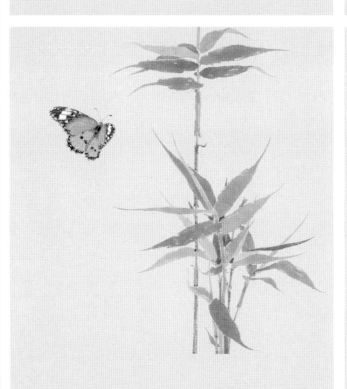

9.用灰绿色加少许花青和墨画竹枝，在灰绿色中加少许藤黄画出偏黄的反叶；用褐色画出竹枝上的萼片。

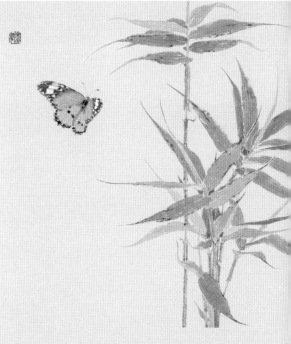

10.先用干笔细线勾勒叶脉，再用褐色勾勒萼片上的脉络，最后用灰绿色勾勒反叶。

 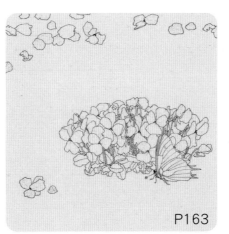

P096　　　P163

【大二尾蛱蝶】

扫码看教学视频

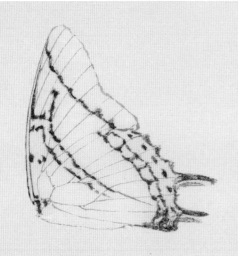

1.用淡墨干笔勾勒翅膀结构，边缘用线要灵活、透气。

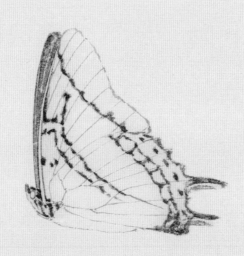

2.用细笔勾勒头部，用淡墨画出被遮挡的后翅。

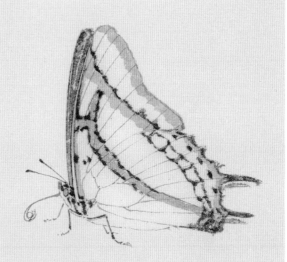

3.翅膀中间的褐色斑纹用朱磦加少许墨和藤黄画出，眼部也用此色平涂。

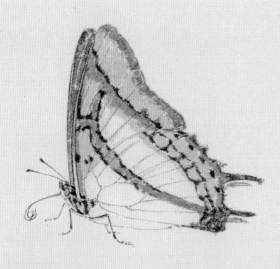

4.用花青加少许曙红、墨、白粉、藤黄画出翅膀的灰紫色斑纹。

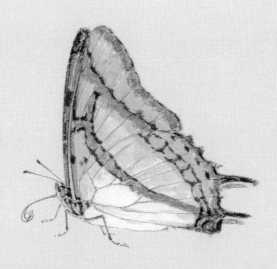

5.用淡白粉点染翅膀根部，用三绿加藤黄画出翅膀的黄绿色斑纹。

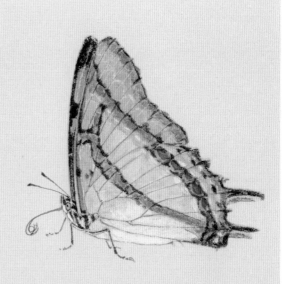

6.后翅用淡三绿轻轻罩染，让前翅与后翅有色彩变化。再用浓白粉提染，最后用朱磦加曙红，再加墨画出后翅的红色斑纹。

【二尾蛱蝶】

扫码看教学视频

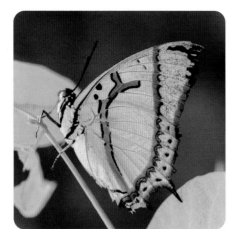

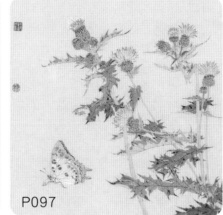

P097

P165

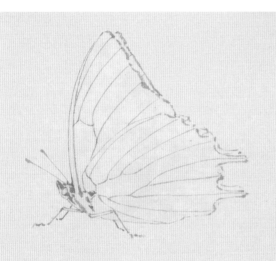

1.用淡墨干笔勾勒出蝴蝶结构，用线要灵动、透气。

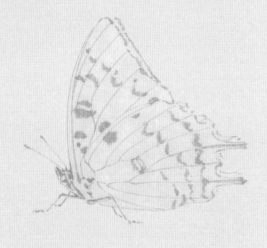

2.用较干的笔触画出黑色斑纹。

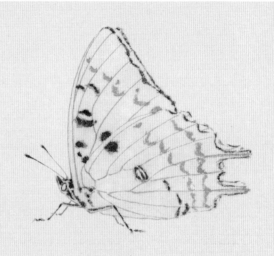

3.用中墨继续加深黑色斑纹与翅膀边缘，注意墨色不能闷，要透气。

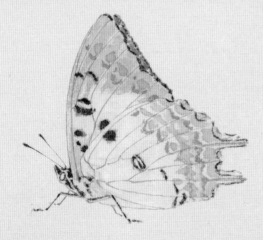

4.翅膀用灰紫色（花青加曙红，再加藤黄、墨和白粉）点染，要顺着翅脉方向用笔，翅脉两边不要刻意留出生硬的水线。

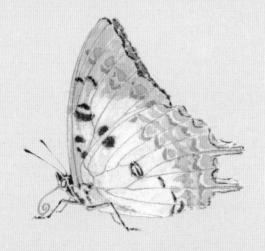

5.用橘黄色（朱磦加墨，再加藤黄和少许三绿）勾勒口器，用淡三绿轻染一遍后翅。

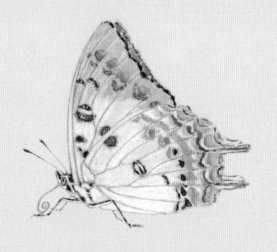

6.继续用橘黄色点染翅膀斑纹，用朱磦加曙红，再加墨画出红色斑纹；用白粉提染绿色部分，最后用中墨点睛。

P098

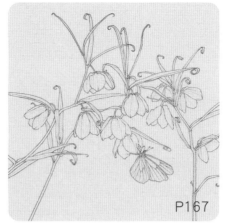

P167

扫码看教学视频

1.先用淡灰红色画出翅膀，趁湿用稍深的胭脂勾勒翅脉，再用稍浓的灰红色撞出重色部分，接着撞入浓白粉，最后用小笔点出黑色斑点。

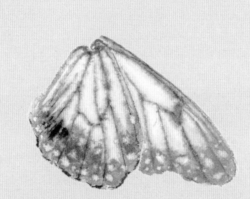

2.在灰红色中加入少许墨画前翅。

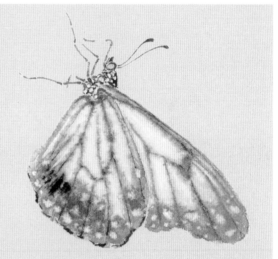

3.用灰红色画头部，再点出白点；眼部用淡墨画出，趁湿撞入三绿；用淡墨勾勒触角与腿部，用淡赭石勾勒出口器。

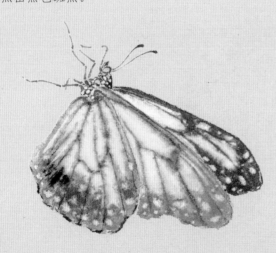

4.用淡灰红色画出右前翅，趁湿用中墨勾勒翅脉并画出黑色部分，再点上白色斑点。

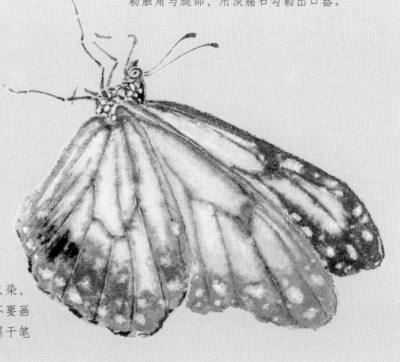

5.前翅用淡花青加白粉轻轻点染，再用白粉细线复勾翅脉，注意翅脉不要画得太明显，隐约有即可。最后用淡墨干笔丝出背部的小绒毛。

【血漪蛱蝶】

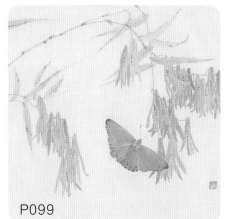

P099

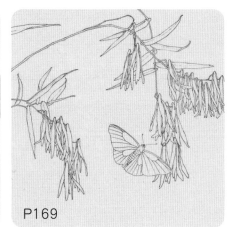

P169

1.用淡赭石画出头、背部，趁湿撞入褐色和少许橘黄色，注意勾勒出背部的结构。

2.用灰红色画出右前翅造型，趁湿在根部撞入淡褐色，边缘要用淡墨画出，以体现翅膀的厚重感。

3.用相同方法画出右后翅，尤其要注意翅膀上黑色斑纹的浓淡，不能晕开太大面积，要点、线、面结合。

4.用相同方法画出左前翅。

5.用相同方法画出左后翅。所有翅膀都不能出现积水、积色，要注意表现出翅膀通透和干净的质感。

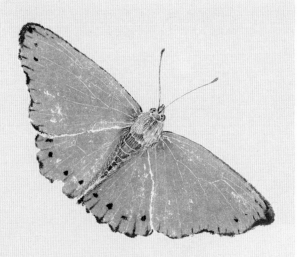

6.用淡赭石画出腹部结构，趁湿撞入褐色，干透后用中墨丝出细绒毛；用中墨点睛并勾勒触角，最后用淡白粉勾勒翅脉。

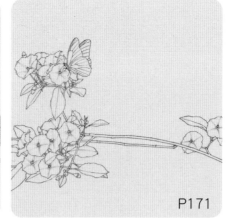

P100 P171

扫码看教学视频

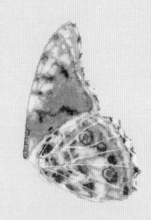
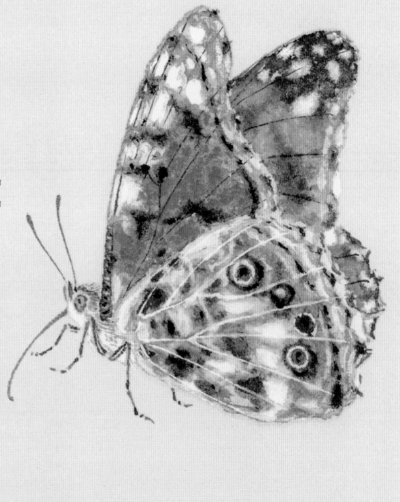

1.先用淡赭石画后翅，趁湿依次撞入赭黄色、褐色、墨和白粉，最后用浓白粉勾勒翅脉。

2.用淡赭石画前翅，趁湿撞入中墨和白粉，再大面积撞入红色（曙红加朱磦和白粉）。

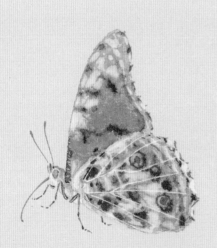
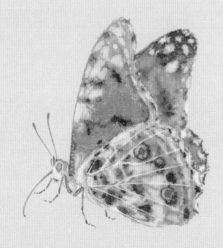

3.用淡赭石画出头部，趁湿撞入赭石和白粉，再用赭石勾勒触角、口器与腿部。

4.用相同方法画出被遮挡的翅膀，趁湿撞入橘黄色（藤黄加朱磦和墨）。

5.用中墨干笔加深黑色斑纹，并勾勒出翅脉，最后用白粉提亮白色斑点。

【孔雀蛱蝶】

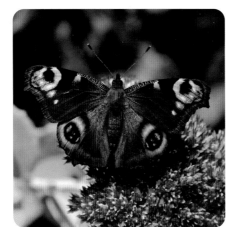

P101

P173

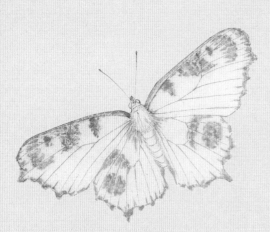

1.用淡墨画出蝴蝶结构，背部与后翅边缘要画出毛茸茸的质感，用线要轻盈，再用干笔画出蝴蝶黑色斑纹。

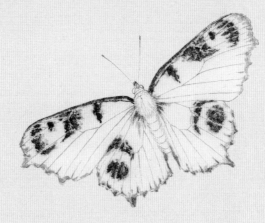

2.用中墨继续加深黑色斑纹，要注意斑纹的深浅变化，前翅边缘要比后翅边缘稍淡。

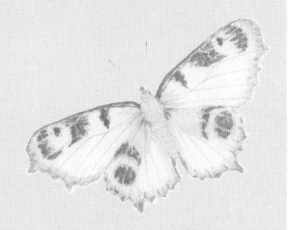

3.用朱磦加墨点染翅膀根部与翅膀边缘的斑纹，注意画出深浅变化，且见笔触。头部、背部与腹部也用淡赭石平涂。

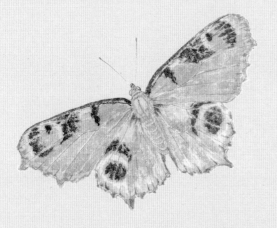

4.在赭石中加少许藤黄罩染蝴蝶前、后翅膀，用褐色点染蝴蝶头部、背部与腹部。

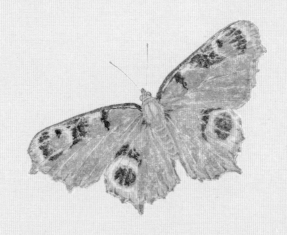

5.用偏粉的朱红色（朱磦加曙红，再加藤黄和白粉，以及少许三绿和墨色）点染翅膀，要沿翅脉方向用笔。

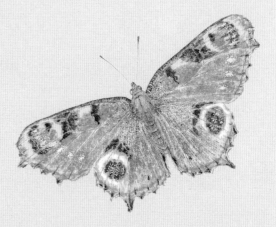

6.翅膀根部先用细笔点出细碎的黑点，再用粉黄色点染一遍；用红色加少许朱磦和白粉丝出绒毛，蝴蝶的头部、背部与腹部绒毛皆用赭石丝出。

P102

P175

【金凤蝶】

扫码看教学视频

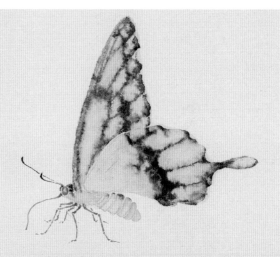

1.用淡赭石（朱磦加墨）画后翅，趁湿撞入墨、粉黄色（藤黄加白粉）、朱红色（朱磦加曙红）。

2.用淡赭石画前翅，趁湿撞入墨与粉黄色，注意控制好水分。

3.用淡赭石画眼部并撞入淡墨，用赭石勾勒口器，用中墨勾勒触角和腿部。腹部用淡赭石画出，再趁湿点入粉黄色。

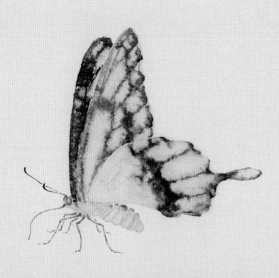

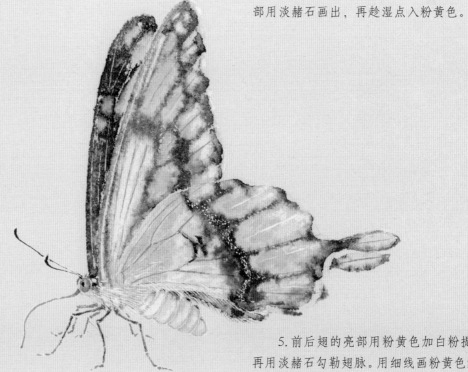

4.用淡赭石画出被遮挡的翅膀，趁湿撞入墨和粉黄色，注意不要让颜色有水渍。

5.前后翅的亮部用粉黄色加白粉提亮，再用淡赭石勾勒翅脉。用细线画粉黄色绒毛，再用重墨点睛，最后用淡墨复勾三条腿。

【穆蛱蝶】

扫码看教学视频

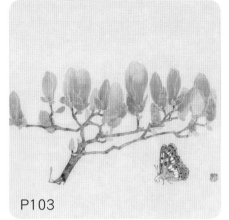

P103

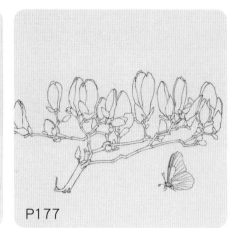

P177

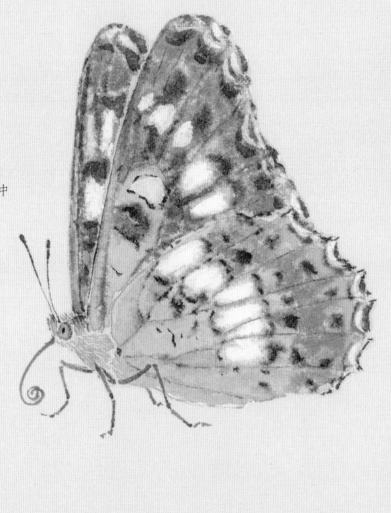

1.用灰蓝色（花青加白粉，再加少许墨和朱磦）画后翅，趁湿用细笔勾勒翅脉，并点出黑色斑纹，再撞入红色、灰紫色（花青加曙红，再加藤黄、墨和白粉），最后在根部撞入灰蓝色。

2.继续用灰蓝色画出前翅，趁湿用中墨勾勒翅脉，并点出黑色斑纹。

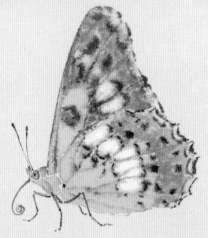

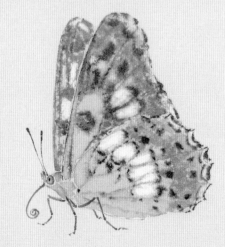

3.眼部先用赭石画出，再用中墨点睛；用墨勾勒额顶触角，最后用赭石勾勒口器与腿部。

4.用相同方法画出被遮挡的翅膀，墨色稍淡。

5.用白粉提亮斑点，再用淡三绿稍加点染，最后用白粉丝出腹部的小绒毛。

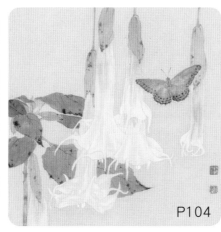
P104
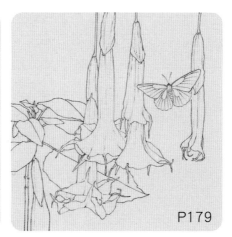
P179

扫码看教学视频

1.用灰蓝色（花青加白粉）画头和背部，眼部、触须用赭石画出。

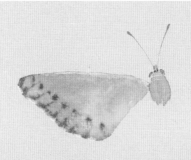

2.用淡灰紫色画出左前翅，趁湿撞入灰紫色，接着撞入墨色；主翅脉用白粉勾勒，翅膀边缘也用白粉勾勒。

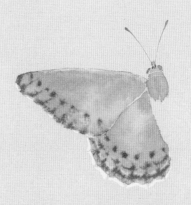

3.用淡灰紫色画左后翅，趁湿撞入灰紫色，再撞入少许朱磦，趁湿点出黑色斑纹；用浓白粉画翅膀边缘的白色斑纹。

4.用相同方法画出右前翅。

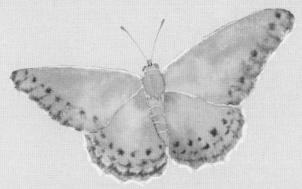

5.用相同方法画出右后翅，再用灰蓝色画出腹部结构。

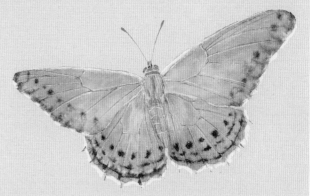

6.用三绿加白粉丝出细绒毛，再用紫灰色画出翅脉，最后用白粉复勾。

【绿帘维蛱蝶】

扫码看教学视频

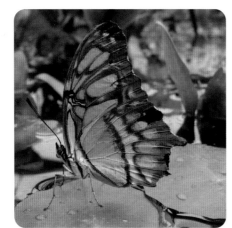

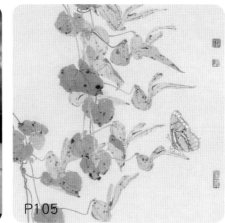
P105

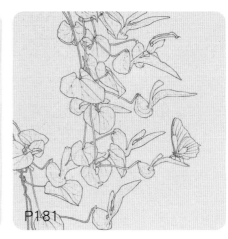
P181

1.用淡赭石画后翅，依据结构趁湿依次撞入淡墨、橘黄、四绿、赭黄色、黄绿、白粉。先画墨色斑纹，再画出绿色、橘黄色斑纹。

2.用相同方法画前翅，前翅斑纹更复杂琐碎，要想表现更丰富的细节，画的时候要注意掌握好水分。

3.用淡赭黄色画眼睛和口器，趁湿用淡墨勾勒眼部，并用淡墨画出额头前方的小角；腹部用淡赭石画出，趁湿撞入白粉和赭黄色。

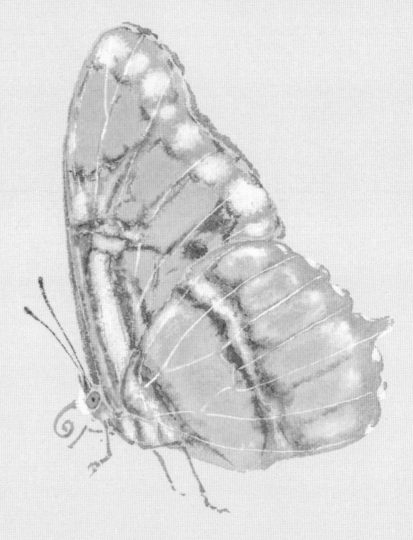

4.用中墨点睛并勾勒额顶触角与腿部，最后用白粉勾勒翅脉。

P106

P183

扫码看教学视频

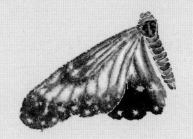

1.用淡墨画出头部与腹部的结构,趁湿撞入中墨,再用赭石画眼部。

2.用淡墨画左前翅,趁湿用中墨勾勒翅脉并撞入墨色,再撞入白粉。

3.用淡墨画左后翅,趁湿用中墨勾勒翅脉并大面积撞入墨色,接着撞入淡橘色(藤黄加朱磦,再加墨和白粉),最后趁湿点出白色斑点。

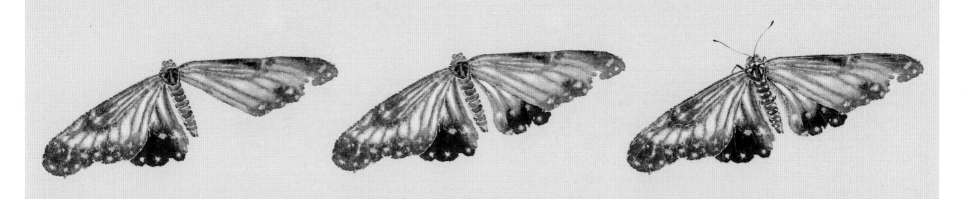

4.用相同方法画出右前翅。

5.用相同方法画出右后翅。

6.用白粉勾翅脉并点出斑点,最后用淡墨勾勒腿部、触角。

【绿凤蝶】

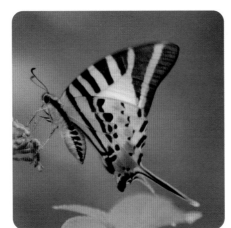

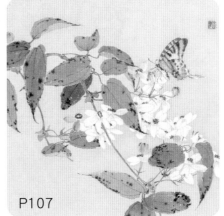

P107

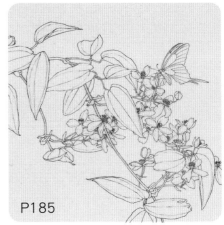

P185

1.用淡赭石画后翅，趁湿撞入墨、白粉、橘黄、黄绿（藤黄加三绿，再加少许朱磦），注意每种颜色的水分都不要太多，要掌握好水与色融合的技巧。

2.用淡赭石画前翅，趁湿撞入墨、黄绿色、白粉。

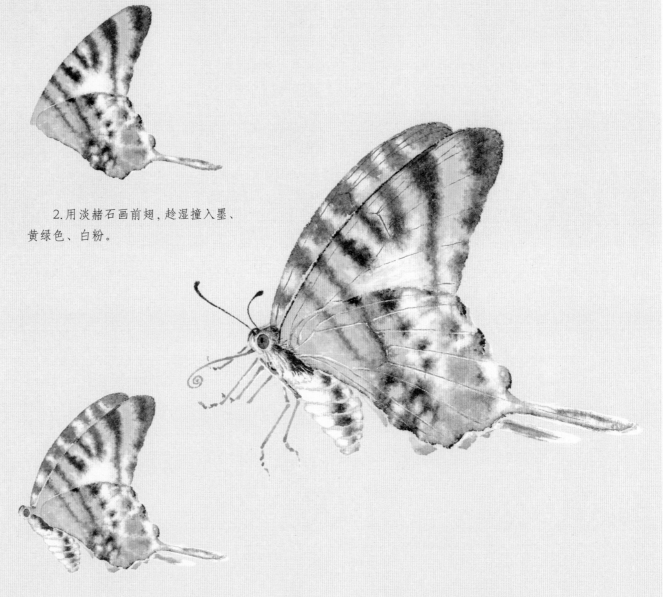

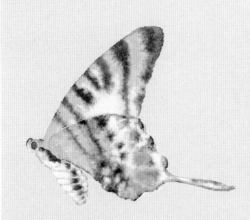

3.用赭石画眼部、腹部，趁湿撞入墨色。

4.用淡赭石画出被遮挡的翅膀，趁湿撞入淡墨和白粉。

5.用赭石勾勒出腿爪和口器，用中墨勾勒触角并点睛，并用干笔细线丝出绒毛，最后用淡墨勾勒翅脉。

P108

P187

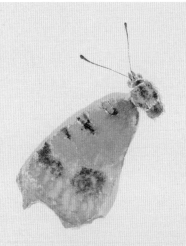

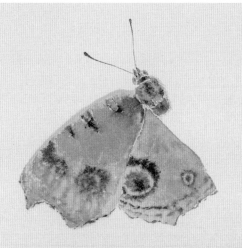

1.用淡赭石画头部与背部，并趁湿撞入淡墨；用中墨勾勒额顶触角。

2.先用赭石画左前翅，趁湿点入中墨，接着大面积撞入灰橘色（藤黄加朱磦，再加墨和少许三绿），继续趁湿点入藤黄和白粉，最后在翅膀根部撞入褐色。

3.用淡赭石画左后翅，趁湿画出黑色斑纹，再撞入灰橘色（藤黄加朱磦，再加少许三绿、墨和白粉）；根部点染淡褐色，用粉黄色和红色撞出圆形斑纹；用褐色画出翅膀边缘的斑纹。

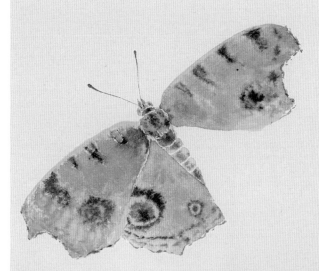

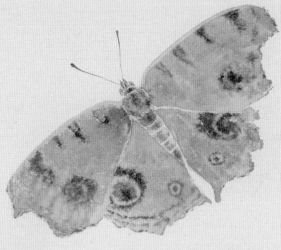

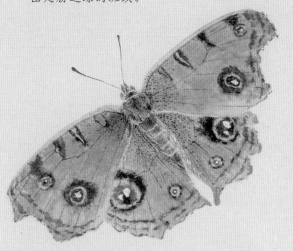

4.用相同方法画出右前翅，再用淡赭石画腹部结构，趁湿撞入褐色。

5.用相同方法画出右后翅，注意翅膀边缘用线要松散、透气。

6.用褐色勾翅脉，再用干一点的笔触点出翅膀细碎的小黑点并丝出绒毛，最后用白粉点出翅膀上的白色斑点。

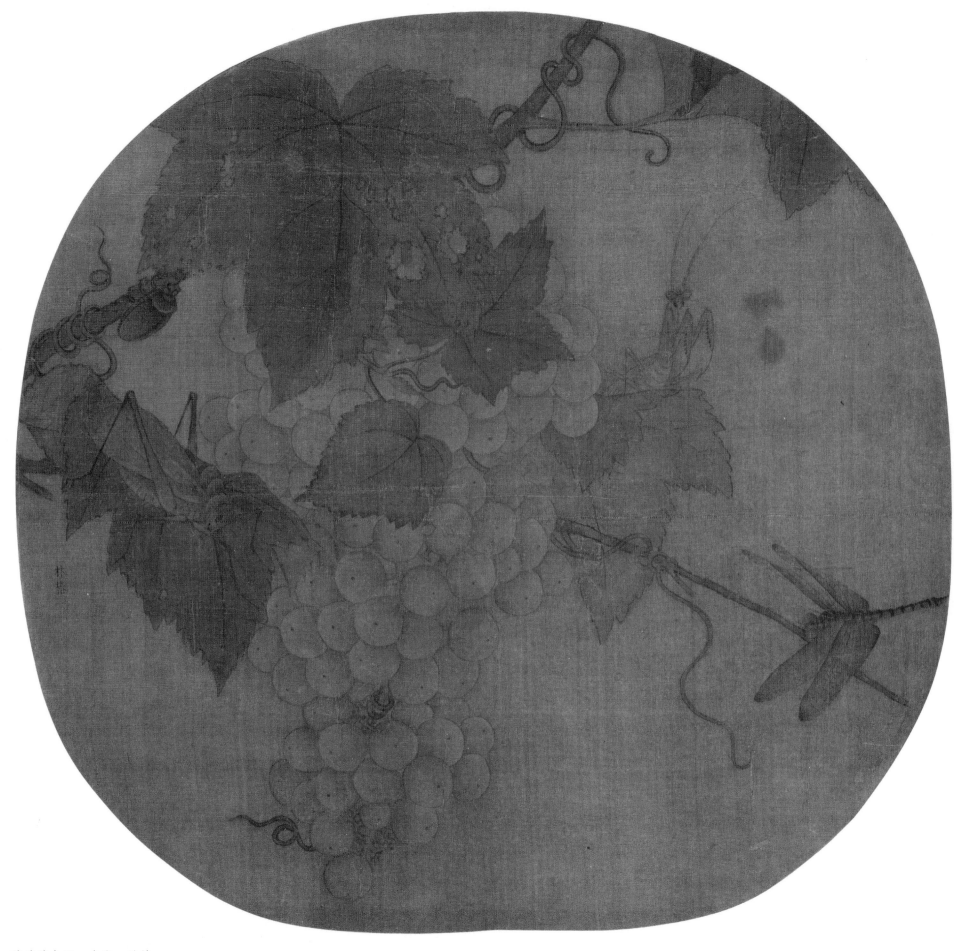

葡萄草虫图　南宋　林椿

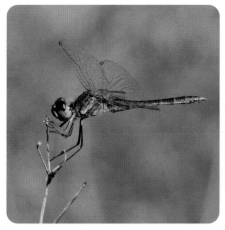
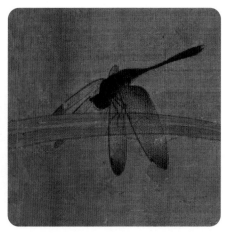

扫码看教学视频

〖赤褐灰蜻〗

　　赤褐灰蜻是一种比较特别的昆虫，雌性和雄性的区别不大，尤其是在幼虫时期非常相似。它的生命周期比较长，每年3月到11月都可以见到赤褐灰蜻。雄性赤褐灰蜻的胸部呈暗色，为蓝黑色或深蓝色，有些是深紫色或紫褐色，腹部颜色差别不大，以红色为主。赤褐灰蜻的翅膀非常好看，比其他蜻蜓的翅膀更透明。

1.用淡墨画眼部，趁湿撞入三绿与中墨。

2.用花青加白粉画蜻蜓身体，趁湿撞入朱磦、曙红与少许淡墨。

3.用朱磦加曙红，再加少许藤黄、三绿和白粉画腹部，要注意腹部节点的弧度变化，同时水分不宜太多，水线也不要留太宽。

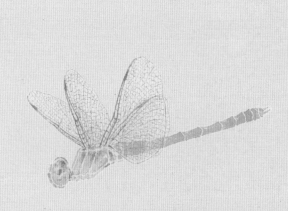

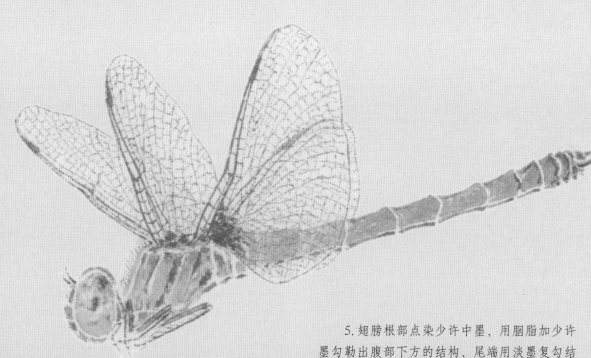

4.用中墨勾勒翅膀，注意用笔要细。主翅脉线条稍粗、稍重，边缘与内部用线稍细、稍轻，从而表现出翅膀透明与轻薄的质感，同时要注意前后翅的造型与位置。

5.翅膀根部点染少许中墨，用胭脂加少许墨勾勒出腹部下方的结构，尾端用淡墨复勾结构并画出腿爪，要注意蜻蜓飞行时腿部的造型。最后用细线勾勒小绒毛与额头的两根触须。

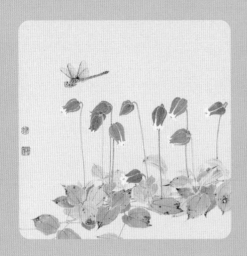

P109

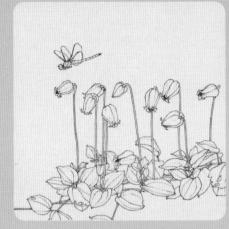

P189

6.用朱磦加曙红，再加三绿、藤黄和白粉画出铁线莲花瓣的正面，趁湿用胭脂勾勒出花脉；花心用藤黄加白粉画出，再用灰红色加藤黄勾勒出花柄。

7.用相同方法画其他的花头和花柄，注意花头颜色要有深浅变化。

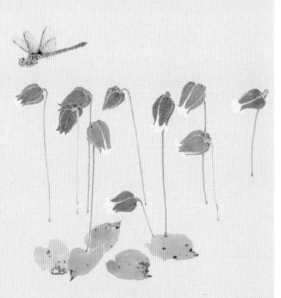

8.用相同方法画出更多的花头和花柄。用藤黄加少许朱磦，再加三绿、白粉和墨画正叶，趁湿用褐色点出斑纹。

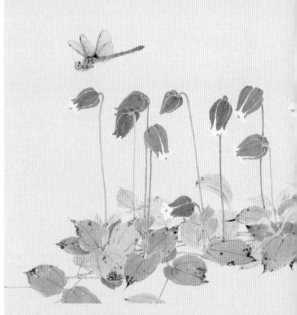

9.在正叶颜色基础上加三绿画出反叶。用褐色勾勒正、反叶的主叶脉，叶片边缘可用赭黄色局部点染；用浓白粉点出雄蕊，最后在尖端处用胭脂点出雌蕊。

【螅】

螅俗称"豆娘"，其体形娇小，是身体细长且软弱的飞行昆虫。复眼生于头部两侧，前后翅形状相似，与蜻蜓的不同点在于豆娘歇息时翅膀伸长叠在一起，且豆娘的四个翅膀几乎一样大小。豆娘体态优美、颜色鲜艳，深受许多昆虫爱好者的喜爱。

1.用藤黄加花青，再加少许朱磦画豆娘眼部，趁湿撞入少许草绿和三绿，再用中墨点睛。

2.先用淡汁绿色（藤黄加花青，再加少许朱磦）依结构画出身体，再用墨点染出重色；用花青加白粉点染身体，趁湿撞入赭石和藤黄。

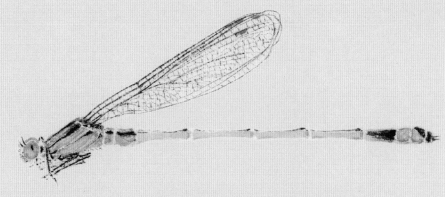

3.在汁绿色中加少许藤黄画腹部。豆娘腹部的结构很微妙，要细心描绘。

4.用中墨勾勒出腿部和黑色部分，再用淡墨干笔勾勒出翅膀。主翅脉线条稍粗，边缘以及脉络线条稍细，从而体现翅膀的轻薄感。

P110

P191

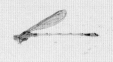

5.用曙红加少许朱磦,再加三绿和少许墨画出睡莲的反瓣,再用淡白粉画正瓣。

6.用朱磦加曙红,再加墨和少许藤黄画花蕊

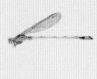

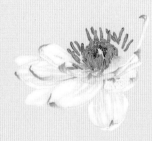

7.继续用淡白粉画正瓣,趁湿撞入中等浓度白粉,形成花瓣的体积感。

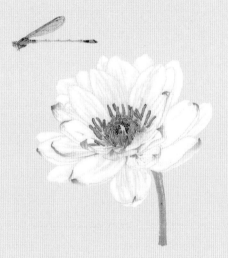

8.用藤黄加花青和朱磦画花秆、萼片,趁湿点染少许褐色。

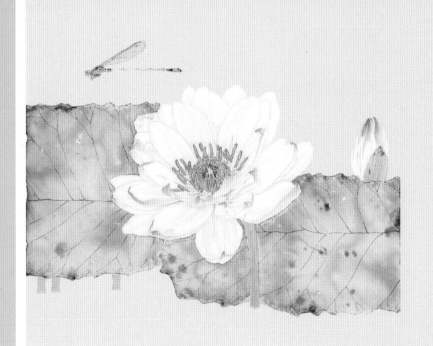

9.用花青加藤黄,再加三绿、墨和白粉画叶片,趁湿点染褐色,使其自然晕染开。用淡墨干笔勾勒叶脉,最后用粉黄色(白粉加少许藤黄)勾勒蕊丝。

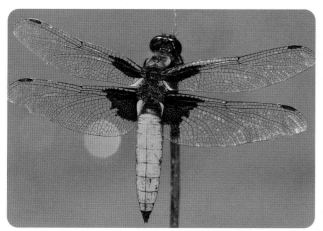

P111　　　P193

扫码看教学视频

 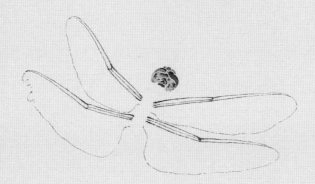 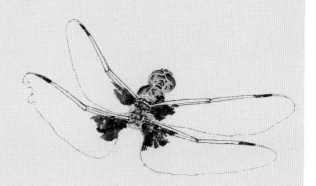

1.用淡赭石画头部，趁湿撞入褐色，眼部颜色要稍重。

2.用中墨细线勾勒翅膀外形，主翅脉线条要稍粗、稍重。画时要注意前、后翅膀的造型以及上、下翅膀之间的距离。

3.用朱磦加墨画出翅膀上的斑点，身体与背部用淡赭石画出，趁湿点入褐色。

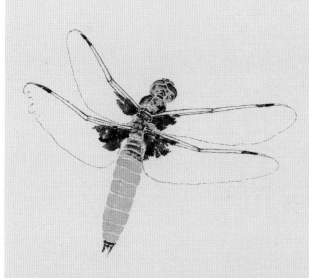 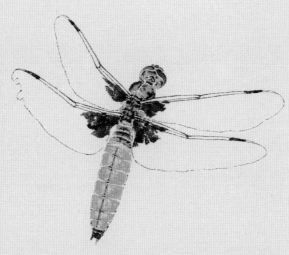 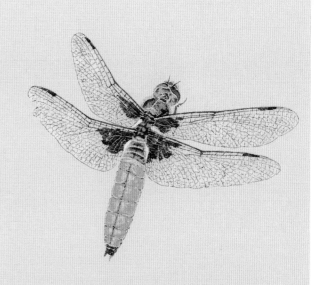

4.用朱磦加藤黄和墨画腹部，要注意腹部细微的结构变化。

5.腹部先用花青加白粉覆盖一遍，再用淡墨细线对腹部的结构稍加勾勒。

6.用淡墨干笔勾勒翅脉，再用朱磦加白粉复勾褐色斑点；用淡墨丝出细绒毛，再用中墨勾勒额头触须；用赭石画腿，最后用白粉点出翅膀根部的白色斑纹。

【黄蜻】

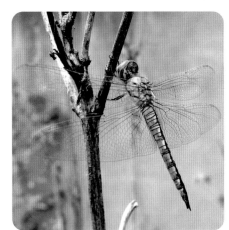

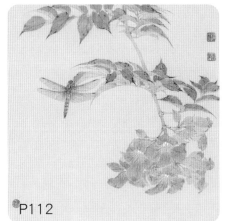
P112

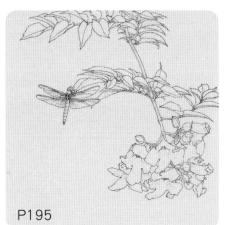
P195

1.用藤黄加少许花青和墨画出蜻蜓头部。

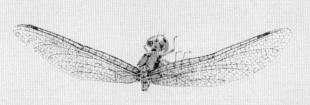

2.用淡墨勾勒翅膀的结构,用线要轻、细,勿浓、重。

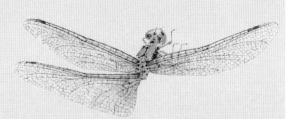

3.继续画出黄蜻蜓的翅膀,用笔要干、要细,以表现出翅膀轻盈、透明的质感。作画时不仅要耐心,更要细心。

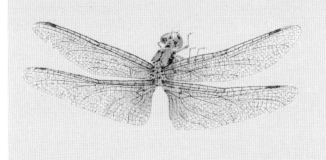

4.翅膀根部用淡黄色分染。

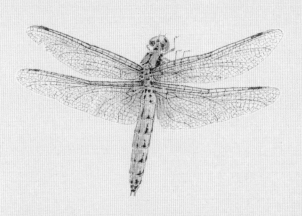

5.用淡赭黄色点染蜻蜓腹部和尾部。

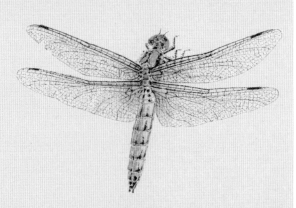

6.用赭石点染蜻蜓眼部、小绒毛和小刺点,最后用淡赭石勾勒被翅膀遮挡的腿部,以体现翅膀的透明效果。

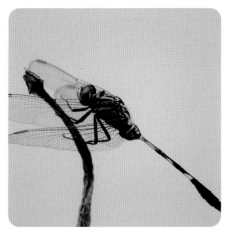 P113 P197

 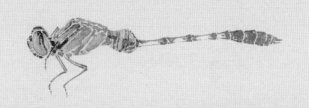

1.用汁绿色（藤黄加少许花青、朱磦）画头部，趁湿用淡墨小面积撞染；眼部撞入淡黄绿色（三绿加少许藤黄）。

2.用汁绿色画蜻蜓身体，水分不要多，趁湿撞入淡墨与黄绿色，再用淡墨勾腿。

3.用淡墨画出腹部结构。

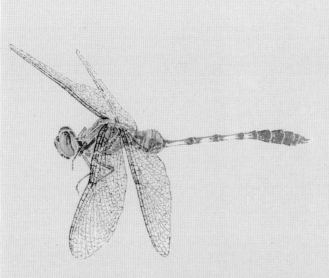 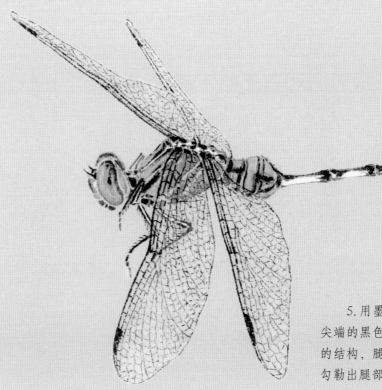

4.用干笔细线勾勒翅膀，主翅脉线条要稍粗、稍重，翅膀边缘以及中间的脉络纹理要稍细、稍轻。

5.用墨加深黑色斑纹，接着画出翅膀尖端的黑色斑点。用白粉点出腹部和背部的结构，腿部也用白粉勾勒，最后用淡墨勾勒出腿部小刺点。

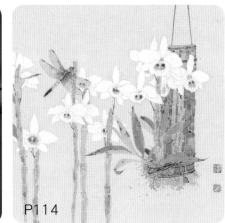

P114

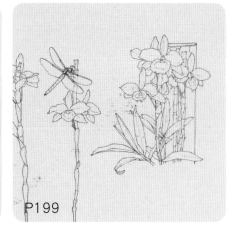

P199

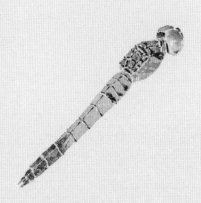

1.用淡赭石画复眼与头部，趁湿撞入三绿和藤黄，复眼上方撞入赭石。

2.用朱磦加墨，再加少许三绿画背部与胸部，趁湿撞入中墨，不要留有水渍。

3.用淡褐色画腹部，尤其要注意腹部结构的弧度变化；用中墨较干的笔触画尾端，并勾勒出腹部结构线，注意水线不要留太宽。

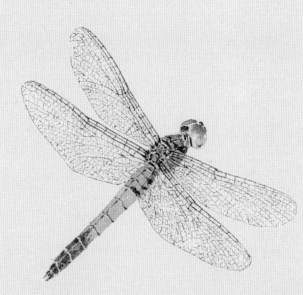

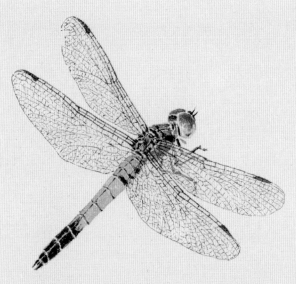

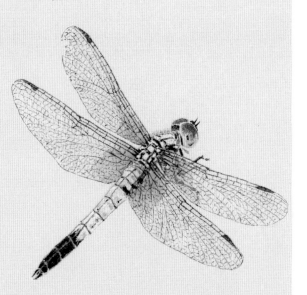

4.用中墨勾勒翅膀，线条要细，注意前、后翅的造型与位置。

5.用中墨加深黑色斑点，并点出翅膀尖端黑点；用淡墨勾勒腿部。

6.用白粉加少许花青画蜻蜓腹部的亮色部分，用淡赭石点染翅膀根部，最后用赭石丝出身体的细绒毛。

扫码看教学视频

【薄翅螳螂】

　　薄翅螳螂因长相与棕污斑螳非常相似，所以又被称作"绿污斑螳"。薄翅螳螂体型较小，身体呈绿色。它们生性安静，可以长时间守候猎物，尽管体型较小，但却是一种凶猛的螳螂。薄翅螳螂常栖息于园林空地、灌木丛、草地等环境中，在山上的低海拔地区也常见。

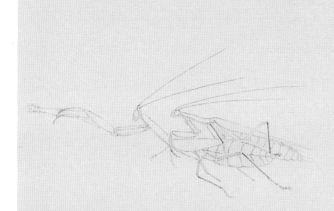

　　1.用较细的线条勾勒出螳螂身体，用墨要干，再用中墨勾勒小腿。注意各个结构要表现精准，用线要有力量。

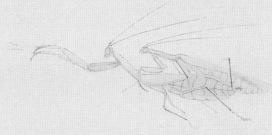

　　2.用三绿加少许藤黄，再加少许朱磦平涂螳螂身体。

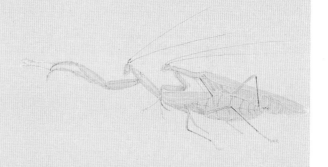

　　3.用藤黄加少许朱磦，再加白粉和三绿画螳螂腹部与眼部。

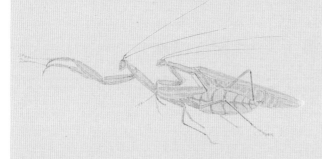

　　4.继续用绿色加深局部，注意控制好水分。

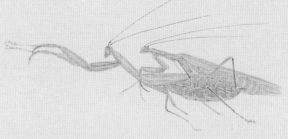

　　5.用淡赭色（朱磦加藤黄和墨）勾勒螳螂的腹部结构，要把腹部凸起饱满的结构体现出来。

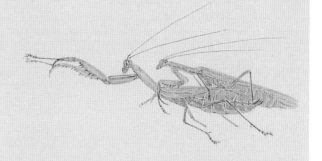

　　6.眼部上方用三绿加藤黄点染，用白粉提染眼部下方，再用重墨点睛；用赭石画口器，最后用淡墨点出前足上的刺点。

P115

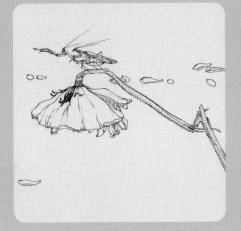

P201

7.用朱磦加墨,再加三绿和少许藤黄画出荷秆,趁湿撞入三绿和深褐色。

8.先用淡褐色画莲蓬,接着趁湿接染黄绿色,并撞入一些褐色。

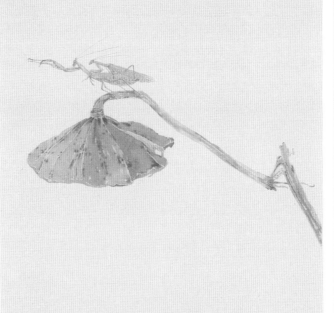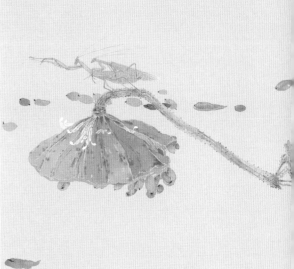

9.用相同方法完成莲蓬侧面,注意控制好水分。

10.用淡褐色画莲子,撞入黄绿色或褐色;继续用淡褐色画出水面的其他莲子,要有深浅变化;用中墨干笔点出荷秆的刺点和莲子的尖端;再用粉黄色画花蕊,最后用白粉点蕊头。

【棕静螳】

P116

P203

扫码看教学视频

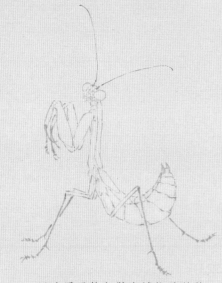

1.用淡墨干笔勾勒出螳螂的结构。线条要有虚实变化，各个结构的弧度要准确勾勒。

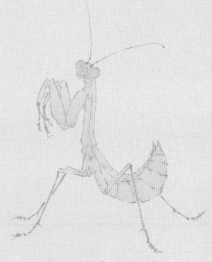

2.用朱磦加藤黄，再加少许三绿和墨平涂，不要让颜色积水；用藤黄加三绿和朱磦平涂眼部。

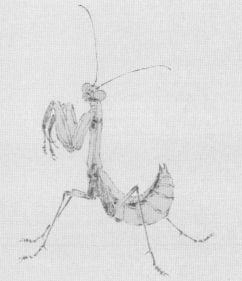

3.用赭红色画出螳螂的结构，水分不要多。

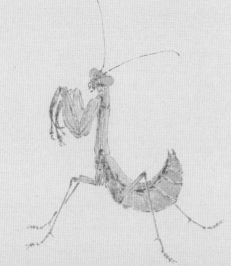

4.用淡赭黄色（赭红色中加少许藤黄）画螳螂的腹部、胸部，再用淡黄绿色画螳螂的大钳子与腿部。

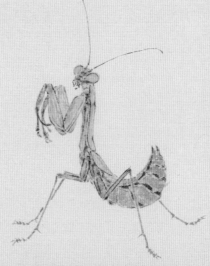

5.腹部上的黑色斑点用中墨点出。

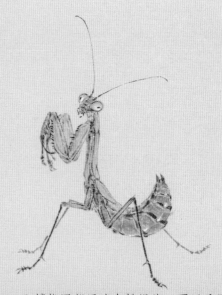

6.螳螂眼部用淡白粉提染，再用重墨点睛；嘴部用胭脂加赭石勾勒，最后用淡墨勾勒钳子的刺点。

【华尾大蚕蛾】

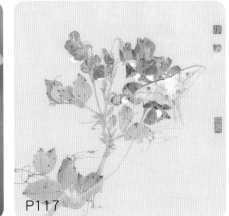

P117

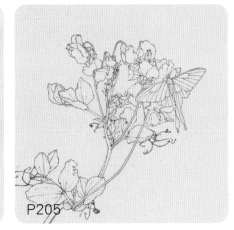

P205

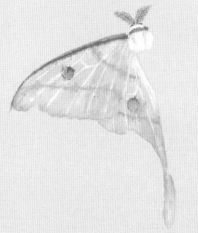

1.用藤黄加三绿，再加少许朱磦画头部，趁湿撞入浓白粉；用胭脂加花青、白粉画眼睛与颈部，最后用赭黄色勾勒触须。

2.用淡黄绿色画左前翅，趁湿用浓白粉勾勒翅脉，趁湿在翅膀边缘撞入淡赭黄色，要充分表现出翅膀轻薄通透的质感。再用紫红色、粉黄色和汁绿色画出圆形眼斑。

3.用淡黄绿色画出左后翅，趁湿勾勒白色翅脉，再撞入淡橘黄色和粉红色。后翅与前翅有重叠的地方，用淡黄绿色点染出。

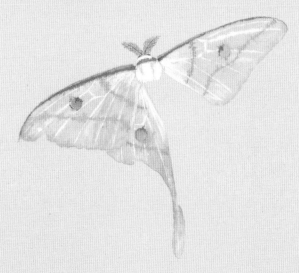

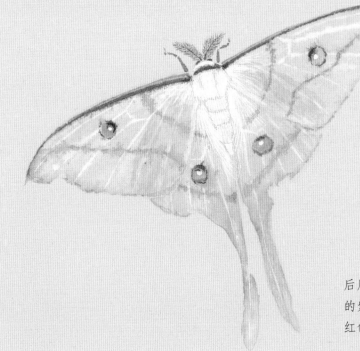

4.用相同方法画出右前翅。

5.用相同方法画出右后翅，干透后用浓白粉丝出细绒毛。接着用较重的紫红色复勾前翅主翅脉，最后用淡红色画出腿爪。

P118

P207

扫码看教学视频

1.用曙红加朱磦，再加花青和墨画出头部。头部边缘用干笔丝出绒毛，触须用赭石勾勒。

2.用淡白粉画前翅，趁湿用灰紫色勾勒翅脉，接着在根部撞入紫红色，最后用淡墨点出黑色斑纹。

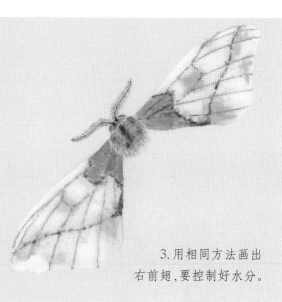

3.用相同方法画出右前翅，要控制好水分。

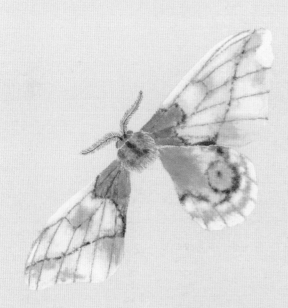

4.用淡白粉画后翅，趁湿用中墨点出黑色斑纹并勾勒翅脉；翅膀根部趁湿用粉红色撞染，后翅撞入稍浓的白粉；用褐色加少许粉红色画边缘和圆形眼斑，最后用粉黄色画出黄色斑纹。

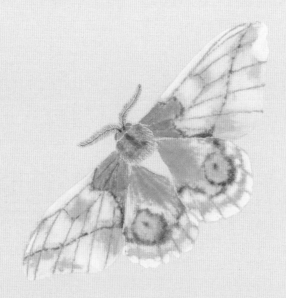

5.用相同方法画左后翅。

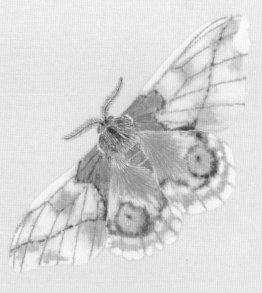

6.用褐色干笔丝出背部的绒毛，最后用白粉丝出翅膀根部、腹部上的小绒毛，注意表现出绒毛细软和蓬松的质感。

【榆凤蛾】

扫码看教学视频

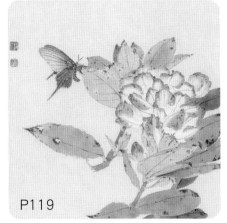

P119

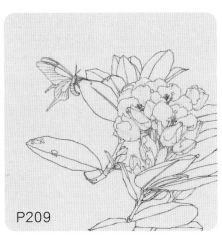

P209

1.用淡墨画出后翅，趁湿勾勒翅脉并撞入中墨。用朱磦加少许曙红和白粉画红色斑点，等画面干后，再用细线丝出绒毛。注意尾部尖端的用笔要虚、轻。

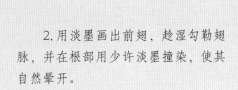

2.用淡墨画出前翅，趁湿勾勒翅脉，并在根部用少许淡墨撞染，使其自然晕开。

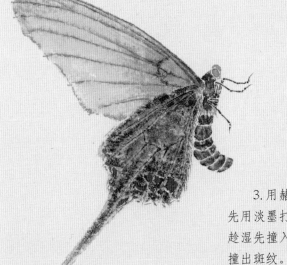

3.用赭石画出眼部，身体与腹部先用淡墨打底，再用中墨撞染；腹部趁湿先撞入朱磦和胭脂，最后用中墨撞出斑纹。

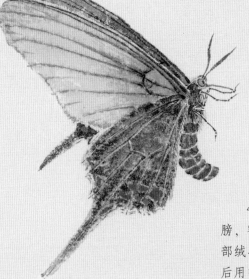

4.用相同方法画出被遮挡的翅膀，额头触须用中墨勾勒，并丝出胸部绒毛。用白粉勾勒腿部和翅脉，最后用中墨点睛。

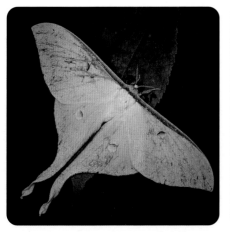

P120 P211

【绿尾大蚕蛾】

扫码看教学视频

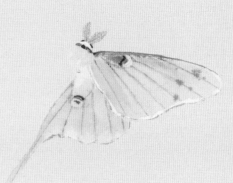

1.用暗紫色（曙红加花青，再加藤黄、白粉和少许墨）画颈部，头部用浓白粉画出；用赭石画眼部，额顶触角用赭石加藤黄勾勒；背部先用黄绿色（三绿加藤黄，再加朱磦和墨）画出，趁湿点染粉黄色。

2.用黄绿色画出右前翅，用草绿色（花青加藤黄，再加少许墨）勾勒翅脉并点出翅膀上的绿色斑点；翅膀前端边缘用暗紫色粗笔勾勒，再用白粉提染，接着用淡墨点出圆形眼斑。

3.用相同方法画右后翅，注意要表现出后翅与前翅重叠部分的半透明质感。画长尾时，要表现出其灵动轻盈的效果。

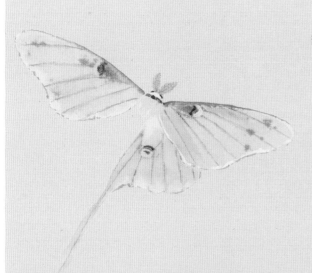

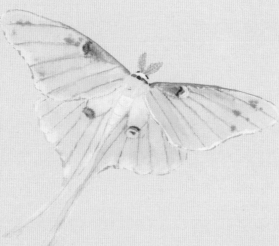

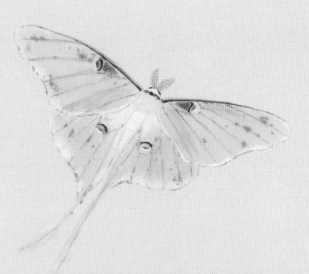

4.用相同方法画左前翅。其翅膀看似简单，实则色彩丰富，因此需要控制好水分，确保最终完成的效果干净且通透。

5.用相同方法画左后翅，再用灰绿色画腹部结构，趁湿撞入浓白粉。

6.用粉黄色丝出背部绒毛，并对前翅根部稍加提染。用浓白粉丝出腹部与翅膀边缘的绒毛，用线要松软，以体现绒毛的质感。最后，用稍深的暗红色复勾前翅边缘。

【咖啡透翅天蛾】

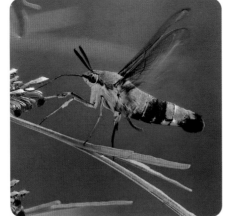
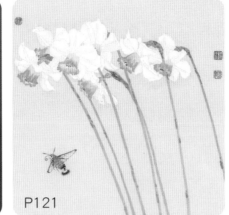

P121　　P213

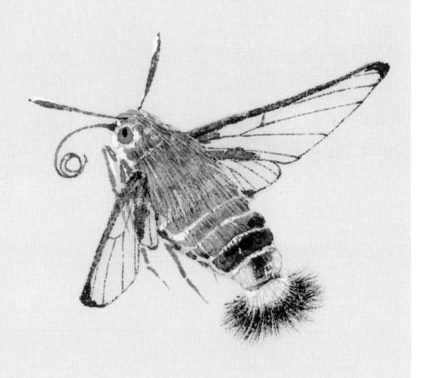

1.用淡草绿色画出头部，趁湿点染深草绿色，眼睛用淡墨画出，再用中墨点睛并勾勒触角，最后用赭石勾勒口器。

2.用淡草绿色画身体，趁湿点染稍深的草绿色。

3.用淡草绿色画腹部结构，不要让颜色积水，趁湿分别撞入草绿、中墨、红色（用朱磦加白粉，再加少许曙红）、粉黄（用藤黄加白粉，再加少许朱磦）。

4.用中墨勾勒出翅膀结构，行笔时要有提按变化。

5.用草绿色丝出全身细绒毛，用粉黄色加白粉丝出尾部绒毛。尾端黑绒毛用中墨反复丝出，接着用淡墨画出腿部，最后用白粉点染头部。

P122

P215

扫码看教学视频

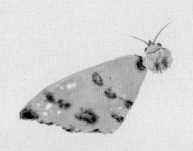

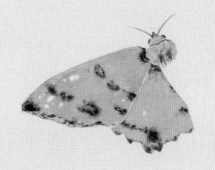

1.用黄绿色（藤黄加三绿，再加朱磦和白粉）画头部与背部，用赭石画眼部和触须；背部趁湿撞入深黄绿色（淡黄绿色加少许花青）与赭石。

2.用淡黄绿色画左前翅，趁湿撞入中墨、白粉和黄绿色。用墨时不能晕开太大面积，否则斑纹将不成型。

3.用相同方法画左后翅，不要让颜色积水。同时要注意翅膀的边缘不能画得太僵硬，且干后也不能留下水渍。

4.用相同方法画右前翅。

5.用相同方法画右后翅。腹部用淡黄绿色先画出结构，趁湿再点染褐色。

6.用干笔先勾勒出翅脉并丝出背部的小绒毛，再用浓白粉细细丝一遍，用线要细软蓬松。用淡赭石画出腿部，再用中墨加深后翅的黑色斑纹，最后用淡墨干笔点出主翅脉的黑色小点。

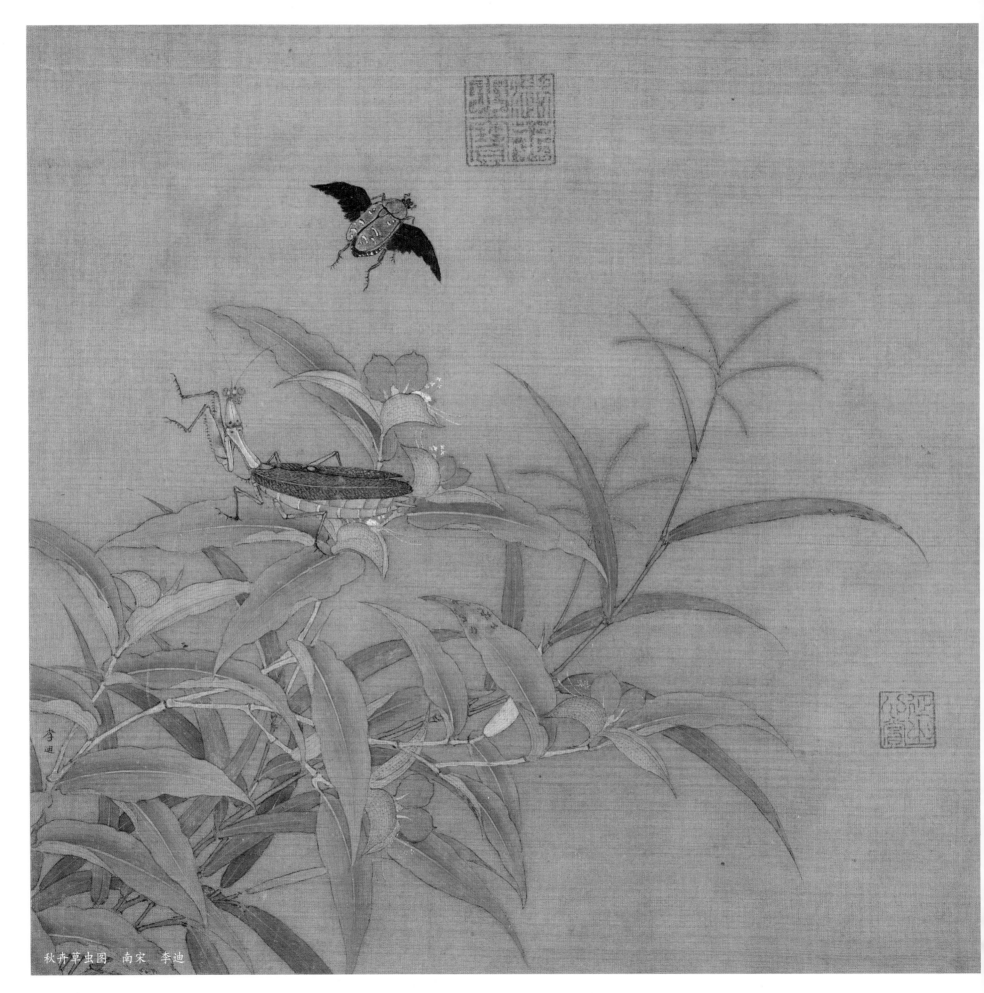

秋卉草虫图　南宋　李迪

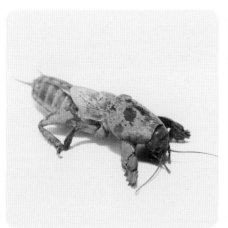

扫码看教学视频

【蝼蛄】

蝼蛄是一种具有药用价值的昆虫。它们的体色通常为浅茶褐色，前翅较短，后翅较长。它们的前足是专用于挖掘土壤的开掘足，腹末有一对尾须。

1.用淡赭石画身体，趁湿撞入淡墨。

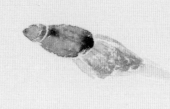

2.用朱磲加墨画腹部上方，下方用淡赭石画出。

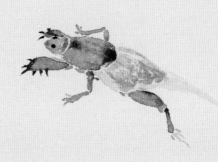

3.用朱磲加墨画腿部，趁湿撞入淡墨，再用中墨点睛。

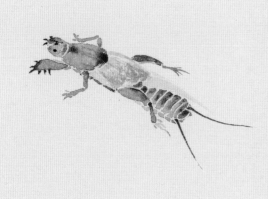

4.用淡赭石画出腹部，要留出水线，注意腹部的结构关系；接着趁湿撞入淡墨，再用赭石勾勒出两条尾部线，用笔要有力量。

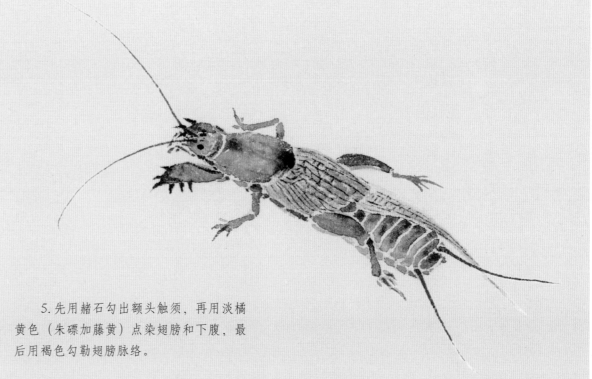

5.先用赭石勾出额头触须，再用淡橘黄色（朱磲加藤黄）点染翅膀和下腹，最后用褐色勾勒翅膀脉络。

P123

P217

6.用汁绿色（三绿加少许藤黄，再加朱磦）画重瓣铁线莲的花瓣。

7.反瓣继续用汁绿色画出，正瓣在汁绿色中加入花青、墨和白粉画出，注意不要有积水。

8.用相同方法画出更多的花瓣。

9.继续用灰蓝色画出其他花瓣，可在笔尖蘸少许胭脂画出偏红的花瓣。

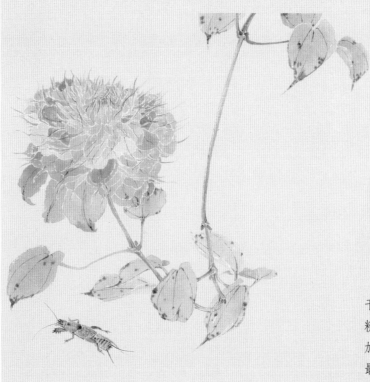

10.用赭石加少许红，再加墨和三绿画枝干与叶柄；用三绿加花青，再加朱磦、墨和白粉画正叶，趁湿点染褐色斑点；在正叶颜色中加少许藤黄画反叶；用草绿色勾勒花瓣脉络，最后用胭脂加墨勾勒叶脉、叶柄与枝干。

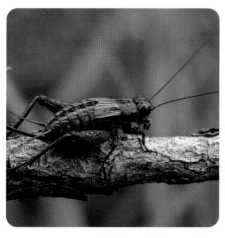
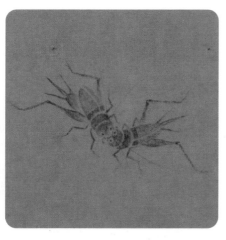

扫码看教学视频

【蟋蟀】

蟋蟀,俗名蛐蛐,因它们喜在夜晚鸣叫,所以也被称为"夜鸣虫"。蟋蟀是一种古老的昆虫,已有1.4亿年的历史。它们的体型大小不一,多数为中小型,少数为大型。蟋蟀体色变化较大,多为黄褐色或黑褐色,但也有少数是单一的体色。蟋蟀的身体没有鳞片,并且触角长于身体。

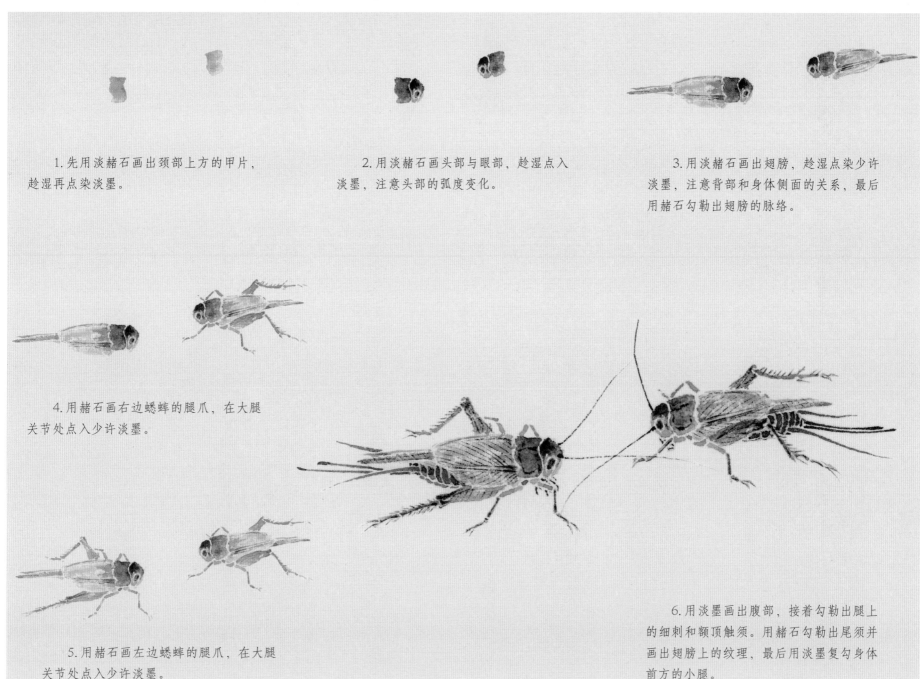

1.先用淡赭石画出颈部上方的甲片,趁湿再点染淡墨。

2.用淡赭石画头部与眼部,趁湿点入淡墨,注意头部的弧度变化。

3.用淡赭石画出翅膀,趁湿点染少许淡墨,注意背部和身体侧面的关系,最后用赭石勾勒出翅膀的脉络。

4.用赭石画右边蟋蟀的腿爪,在大腿关节处点入少许淡墨。

5.用赭石画左边蟋蟀的腿爪,在大腿关节处点入少许淡墨。

6.用淡墨画出腹部,接着勾勒出腿上的细刺和额顶触须。用赭石勾勒出尾须并画出翅膀上的纹理,最后用淡墨复勾身体前方的小腿。

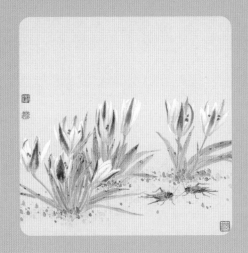

P124

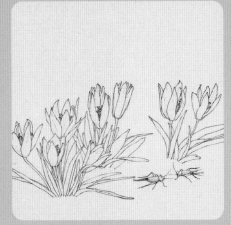

P219

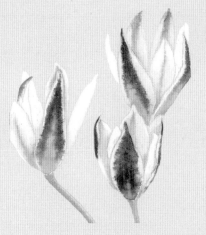

7.用曙红加朱磦，再加白、三绿和墨画出老鸦瓣的花瓣，趁湿在边缘撞入白粉，在根部撞入偏黄的汁绿色（三绿加藤黄，再加少许花青）。

8.正瓣用淡灰红色画出，趁湿撞入白粉，根部撞入少许汁绿色。画花柄时，笔肚蘸汁绿色，笔尖蘸少许灰红色画出。

9.叶子用花青加藤黄，再加三绿、朱磦和白粉画出，趁湿点出褐色斑点。

10.用相同方法画出另一组的花头和叶片，重色的叶子可调入少许花青和墨，浅色叶子可在笔尖调入少许三绿画出。

11.用胭脂点出花蕊，用黄绿色画出柱头；用淡墨勾勒出叶片主脉；用草绿点出地面苔点，注意要画出深浅变化。

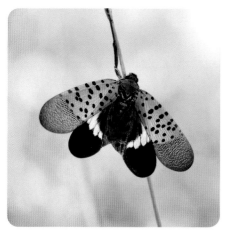
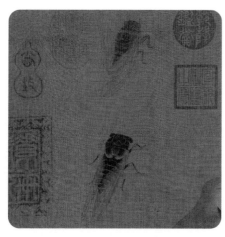

扫码看教学视频

【斑衣蜡蝉】

　　斑衣蜡蝉的体色在不同龄期变化很大，因此民间俗称其为"花姑娘"。小龄若虫呈黑色，有许多小白点；大龄若虫则身体通红，有黑色和白色斑纹。这种昆虫喜欢干燥炎热的环境，成虫和若虫均会跳跃，但成虫的飞行能力较弱。斑衣蜡蝉通常在多种植物上取食，尤其偏爱臭椿。

　　1.用朱磦加藤黄，再加三绿、白粉和墨画蜡蝉的身体，注意身体上的结构水线不要留得太宽。

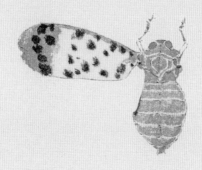

　　2.用淡墨勾勒出前翅轮廓，接着用较干的笔触画出斑点，注意斑点要有大小变化，切忌平均分布。

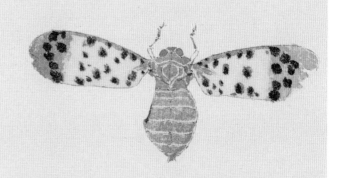

　　3.用相同方法画出右侧前翅。

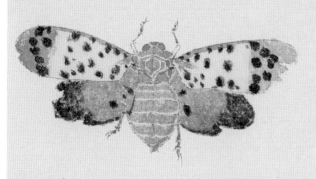

　　4.先用身体的颜色画后翅，再用淡墨干笔画出黑色斑纹。

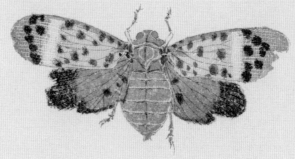

　　5.用三绿加少许朱磦点染前翅，用色稍淡；用白粉加少许藤黄画出黄色斑纹；用藤黄加花青勾勒出前翅根部的翅脉；用粉黄色勾勒出翅膀尖部的翅脉；用胭脂加朱磦，再加墨细笔勾勒后翅。

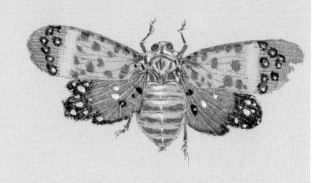

　　6.用浓白粉点染后翅与身体上的斑点，腹部可先用淡白粉画出，再用浓白粉提染。

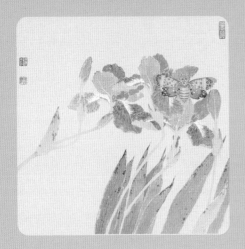

P125

P221

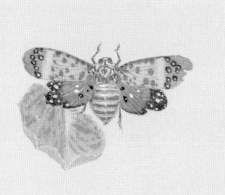

7.用灰紫色（花青加胭脂，再加少许藤黄、三绿和白粉）画鸢尾的花瓣。

8.继续用灰紫色画花瓣，正瓣略重，花瓣根部趁湿接染灰绿色（三绿加少许朱磦），用笔要灵活生动。

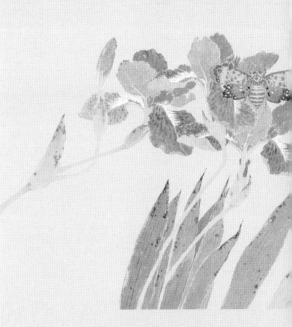

9.萼片用汁绿色加少许藤黄画出，趁湿点染褐色，花秆也用汁绿色画出；继续用汁绿色画出左边的萼片与枝干，趁湿点染褐色斑纹；最后用浓白粉画出花瓣的白髯。

10.用蓝灰色画出叶片，趁湿点染褐色；正叶颜色可加入花青、曙红等色，画出叶片微妙的色彩变化；用淡紫色勾勒花瓣上的花脉，用浓白粉勾勒出花瓣的主脉；用淡墨细笔勾勒叶脉，反叶脉络与萼片均用淡草绿色勾勒。

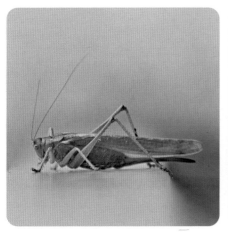

扫码看教学视频

【优雅蝈螽】

优雅蝈螽又称"蝈蝈"，其体形硕大，外观与蝗虫相似，身体呈草绿色，触角细长。雄虫的前翅相互摩擦，能发出"括括括"的声音，清脆响亮，深受广大鸣虫爱好者喜爱。在中国，蝈蝈作为用于欣赏娱乐的昆虫已有悠久的历史。人们用小竹笼饲养观赏，与蟋蟀、油葫芦并称为"三大鸣虫"。

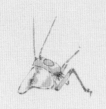

1.用淡墨细线勾勒出蝈蝈头部结构，注意线条的虚实变化。

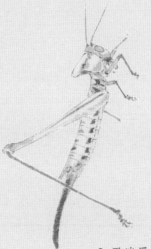

2.用淡墨干笔勾勒出腿部和腹部结构，再继续用淡墨点出黑色斑纹，水分勿多。

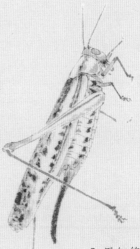

3.用细笔画出蝈蝈的完整结构。用朱磦加墨，再加少许藤黄点染赭色部分。

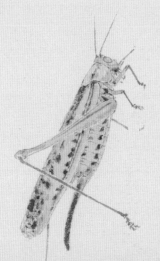

4.用中墨继续加重黑色斑纹，再用汁绿色平涂身体。

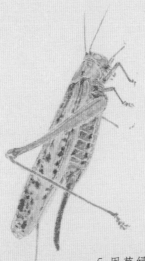

5.用草绿色（汁绿色加少许花青）继续点染身体。

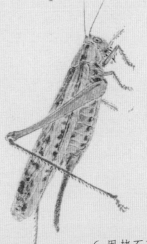

6.用赭石画眼部，再用中墨点睛；用草绿勾勒出腿部和翅膀上的脉纹，最后用淡墨点出腿部的刺点。

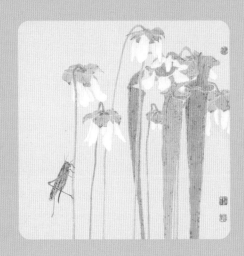

P126

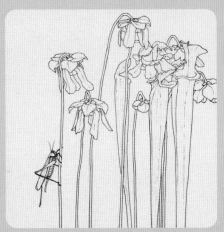

P223

7.用藤黄加三绿，再加朱磦、墨和白粉画出山地瓶子草的萼片，趁湿点染赭黄色（朱磦加藤黄，再加墨和三绿）。花柄用黄绿色加少许赭石画出，小托叶用黄绿色加朱磦画出。

8.用浓白粉直接画出白色花瓣。

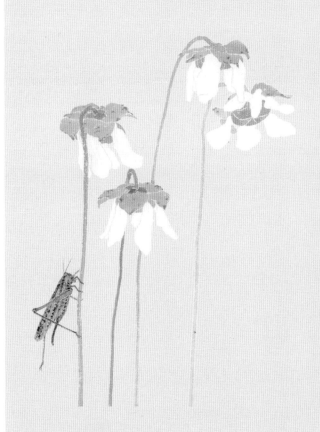

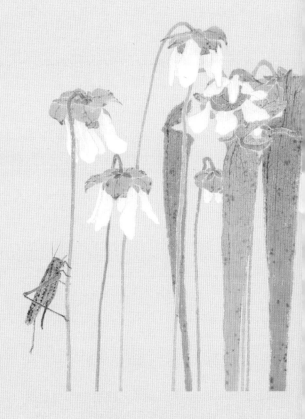

9.用相同方法画出其他花瓣与花柄。

10.在黄绿色中加少许花青画出瓶子草，趁湿点染青绿色（在汁绿色中加入花青）；用赭黄色（藤黄加朱磦，再加墨）对萼片稍加点染，用浓白粉勾勒花瓣中间主脉，最后用青绿色勾勒瓶子草的脉络肌理与萼片的主筋。

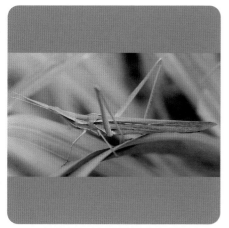

P127

P225

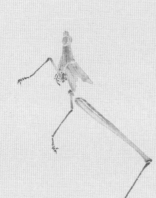

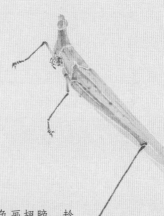

1.用花青、藤黄加三绿和少许朱磦画出头部与颈部，趁湿撞入草绿色与赭石。注意水分的控制，用笔既要体现出结构变化，又要干净利落。

2.嘴部用赭红色（朱磦加曙红和墨）画出，腿部先用汁绿色画出，趁湿用草绿色点染。用赭红色勾勒出小腿，用笔要有力量，同时注意腿部关节的结构。

3.继续用汁绿色画翅膀，趁湿点入草绿色，翅膀的尾端用色要稍淡。

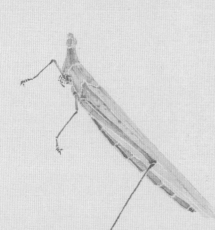

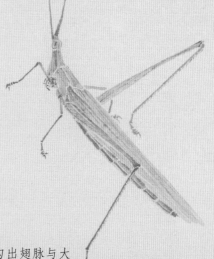

4.用淡汁绿画出腹部，趁湿先点入草绿色，再用赭红色画出腹部下方结构。

5.用相同方法画出后腿，用赭红色勾勒触须，注意触须与头部的结构关系。

6.用淡草绿色勾出翅脉与大腿上的纹路，用笔要干涩，最后用中墨点睛。

【蝈斯】

扫码看教学视频

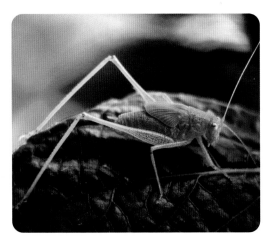

P128

P227

1.用藤黄、三绿加少许朱磦画头部与颈部，趁湿点入草绿色，并用草绿色勾勒出嘴部，再用赭石画眼部。

2.用淡黄绿色画出腿部，趁湿在关节处点入赭石；用草绿色勾勒出小腿，用笔要有弹性和力量。

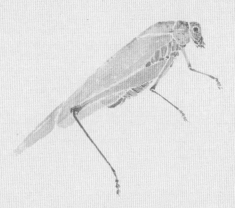

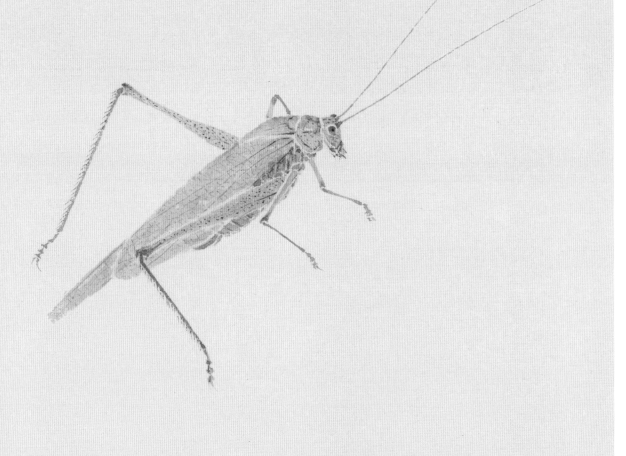

3.用淡黄绿色画出翅膀与腹部结构，背部趁湿点入少许赭石和淡草绿，注意翅膀尾端用色要稍淡，趁湿在腹部撞入稍深的草绿色。

4.先用淡黄绿色画出后腿，再用草绿色画触须，并勾勒出身体的脉络、小斑点和腿上小刺，最后用中墨点睛。

P129

P229

扫码看教学视频

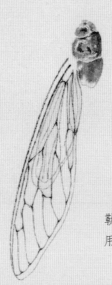

1.用草绿色画头部、颈部与背部，不要出现积水、积色，再趁湿点入中墨。

2.用中墨干笔准确地勾勒出翅膀造型，翅膀外边缘用线要虚。

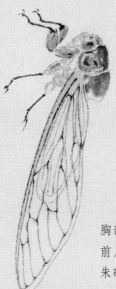

3.用草绿色画出前足、胸部和后足，趁湿点入白粉。前足点入淡橘黄色（藤黄加朱磦），用中墨勾勒小腿。

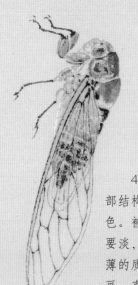

4.用淡草绿色画出腹部结构，趁湿撞入墨和橘黄色。被翅膀遮住的腹部颜色要淡，要表现出蝉翼透明轻薄的质感，这一步可反复刻画，直到满意为止。

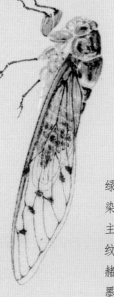

5.用黄绿色（藤黄加三绿，再加少许花青）加深点染；翅膀根部用绿色点染；主翅脉用淡赭黄色勾勒；斑纹用中墨点出；翅膀根部用赭红色（朱磦加曙红，再加墨）复勾。

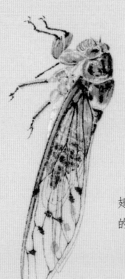

6.先用淡墨勾出后翅，再用中墨勾勒出额头的触须。

【天牛】

扫码看教学视频

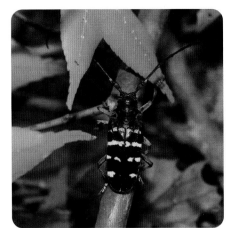

P130

P231

1.用淡墨画出天牛头部与颈部，趁湿点染中墨，并用中墨勾勒出触角，注意触角弯曲的弧度变化。

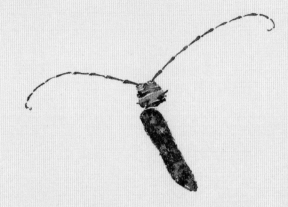

2.用淡墨画出左翅外壳，趁湿点染中墨，注意不要出现积水。

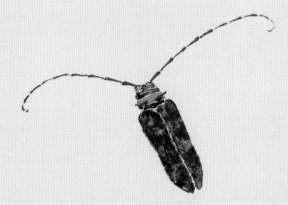

3.用淡墨画出右翅外壳，趁湿点染中墨。

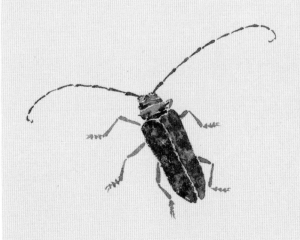

4.用淡墨画出六条腿，注意腿部结构的变化，天牛的六条腿应姿态各异。

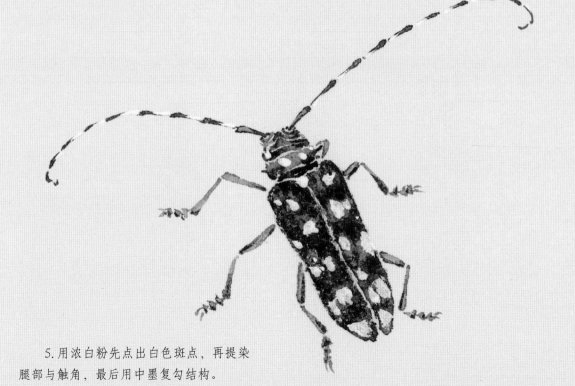

5.用浓白粉先点出白色斑点，再提染腿部与触角，最后用中墨复勾结构。

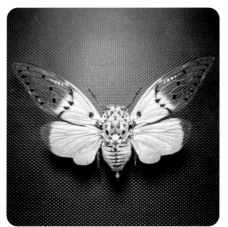

P131

P233

扫码看教学视频

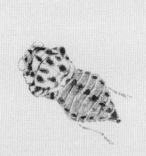

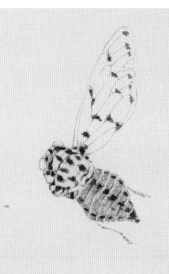

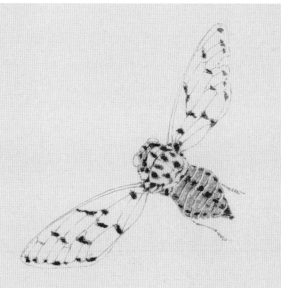

1.用淡墨细线准确勾勒出雪蝉身体结构，再用较干且厚重的笔触点染，要注意结构的细节变化。

2.用淡墨画出右翅，再点出黑色斑点，注意翅膀的用线不能太粗。

3.用相同方法画左翅，用中墨加深斑点。

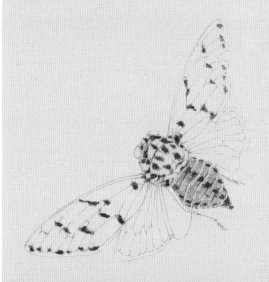

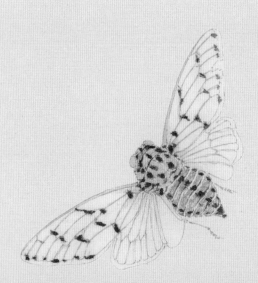

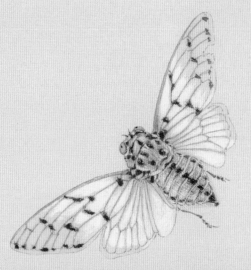

4.用淡墨细笔画出后翅。

5.用淡赭黄色（藤黄加少许朱磦和墨）点染翅膀根部，接着用淡三绿加少许白粉点染后翅根部。

6.先用淡白粉点染翅膀的白色部分，再用浓白粉丝出腹部上的绒毛，最后用中墨点睛。

【蝗虫】

扫码看教学视频

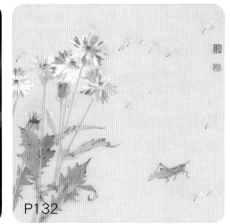

P132

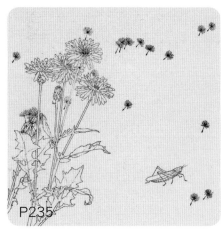

P235

1.用淡赭石画头部,眼部趁湿撞入淡褐色;触须用褐色(朱磦加墨)勾勒,头部下方趁湿撞入草绿色(花青加藤黄),再用中墨点睛。

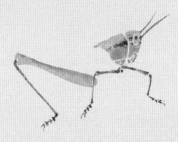

2.用淡赭石画颈部与后腿,趁湿撞入草绿与墨。用褐色勾腿爪,用笔要有力量。

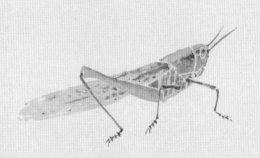

3.用淡赭石画翅膀与胸部结构,趁湿先撞入草绿,再点入中墨,加墨时不可过浓。

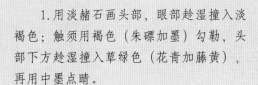

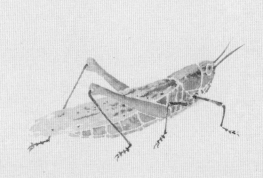

4.用淡赭石画出腹部结构,趁湿点入淡褐色。继续用淡赭石画出后腿,趁湿撞入草绿,再用褐色勾勒出小腿。

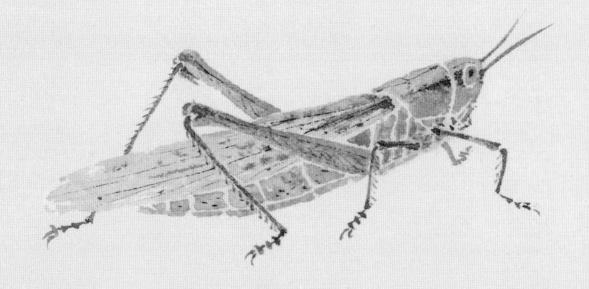

5.用淡墨细线勾出翅膀和大腿的纹理,接着点出小腿上的刺点,最后用赭石把大腿关节处的结构点出。

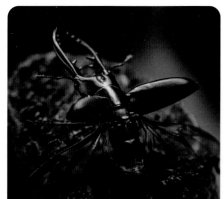
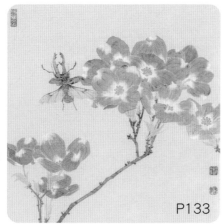
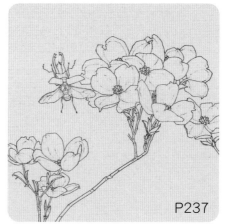

P133

P237

扫码看教学视频

1. 用淡褐色（朱磦加少许三绿、藤黄和墨）画硬壳，趁湿点入淡墨。

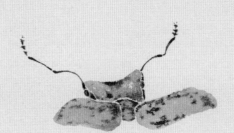

2. 用淡褐色画颈部与头部，趁湿点染淡墨；用深褐色画头部触角，用笔要有力量。

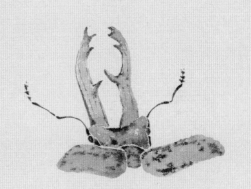

3. 用淡褐色画出大钳子，趁湿点染褐色，并勾出钳子的厚度，用笔要厚重有力量。

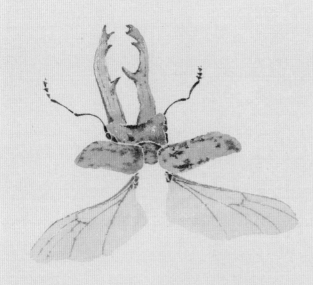

4. 用淡褐色画翅膀，趁湿用深褐色勾勒出翅脉。

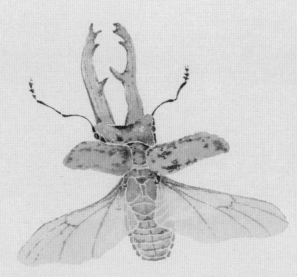

5. 用淡赭石画背部与腹部结构，趁湿点入褐色，被翅膀遮挡住的腹部颜色要淡，才能表现出翅膀透明的效果。

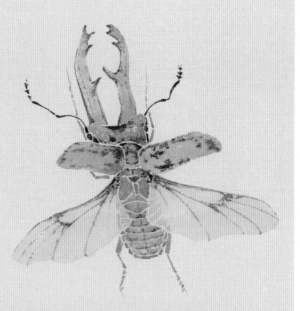

6. 腹部整体罩一遍淡橘黄色，最后用淡褐色勾腿。

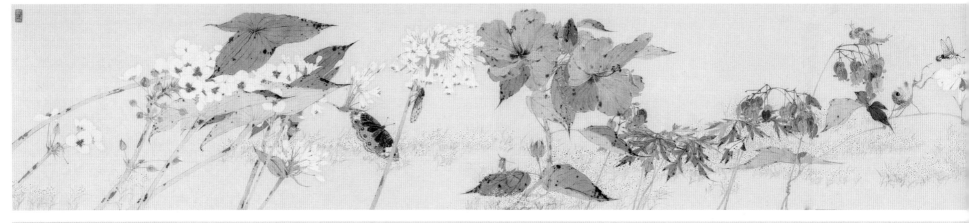

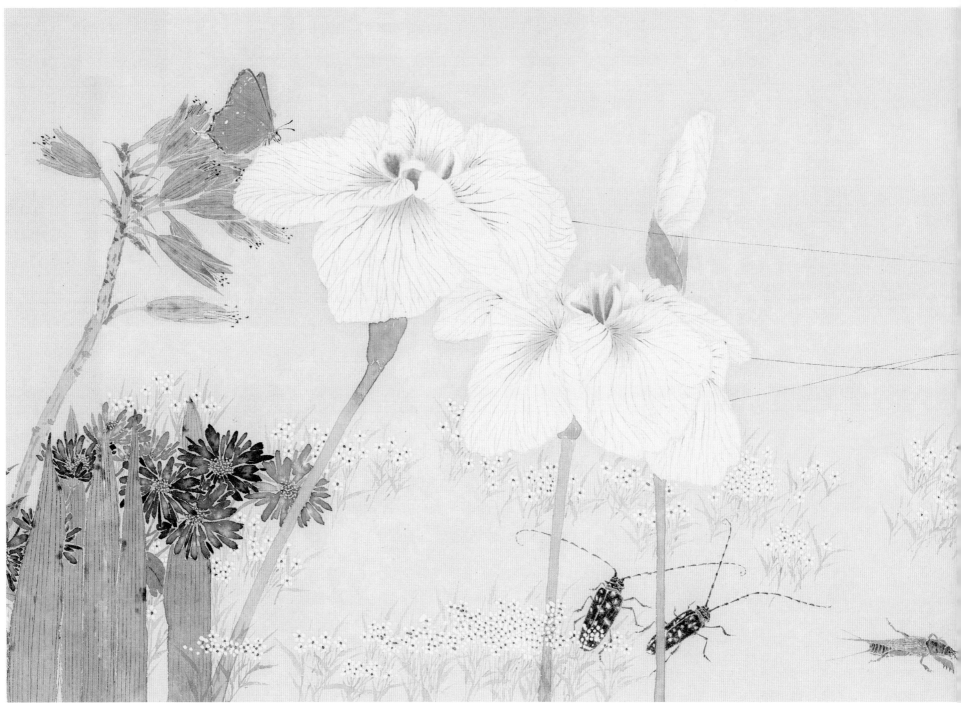

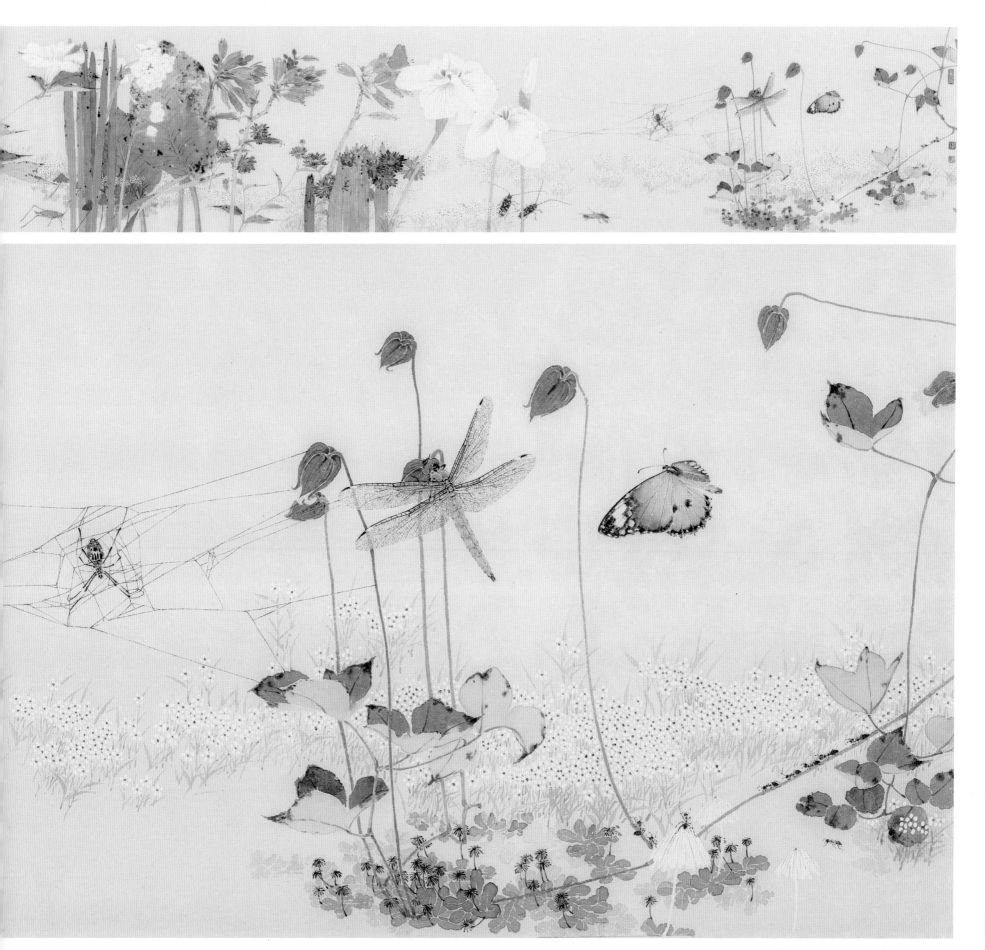

莳悸园——天涯芳草卷　赵杰魁

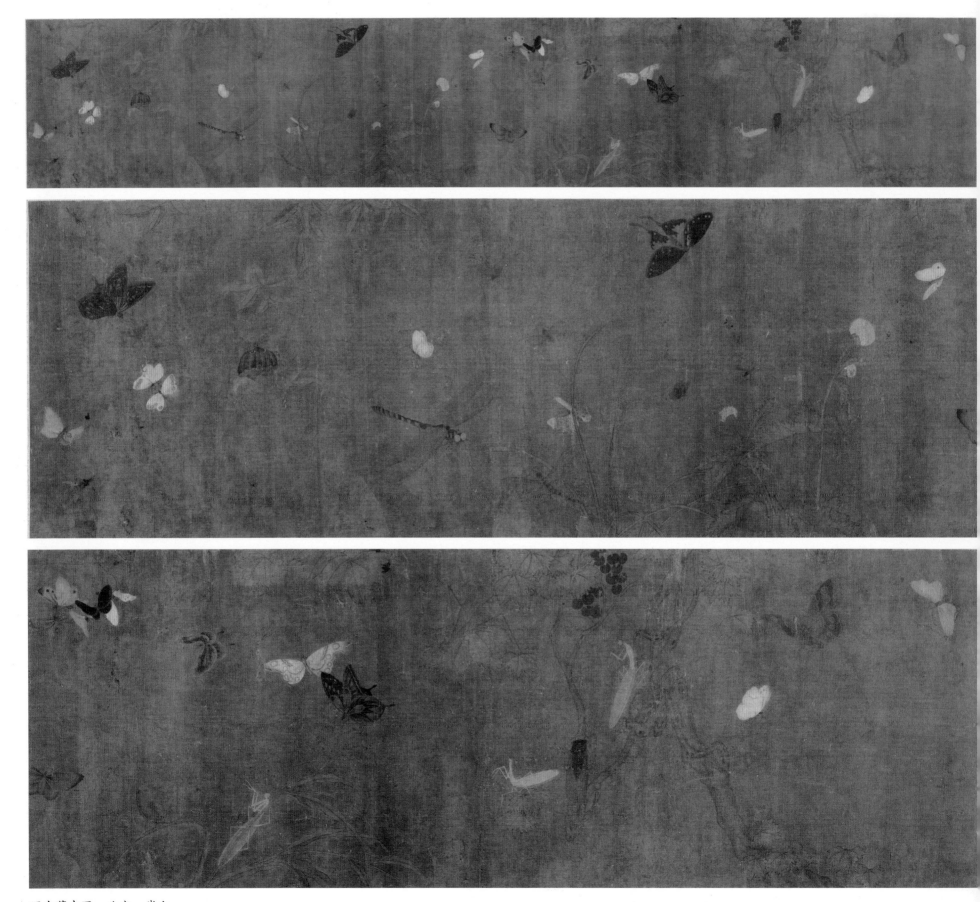

写生草虫图　北宋　崔白

教学课稿

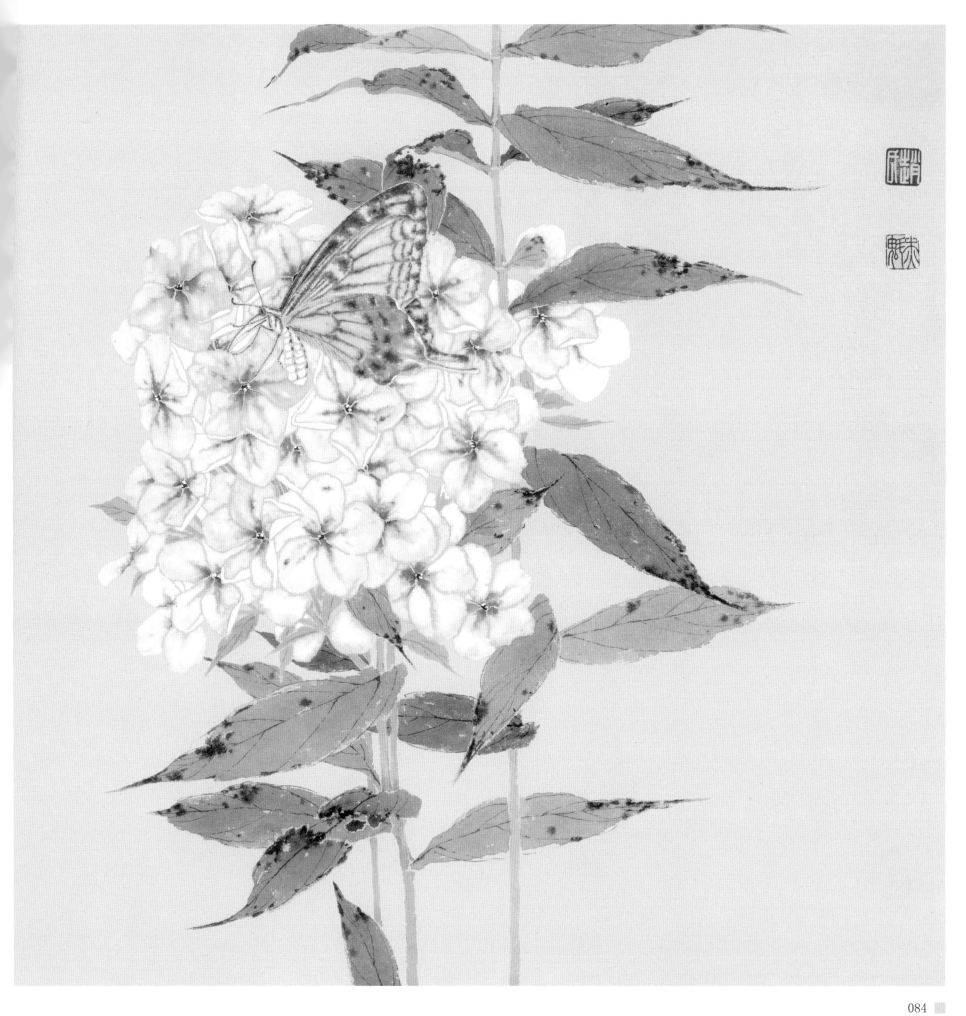

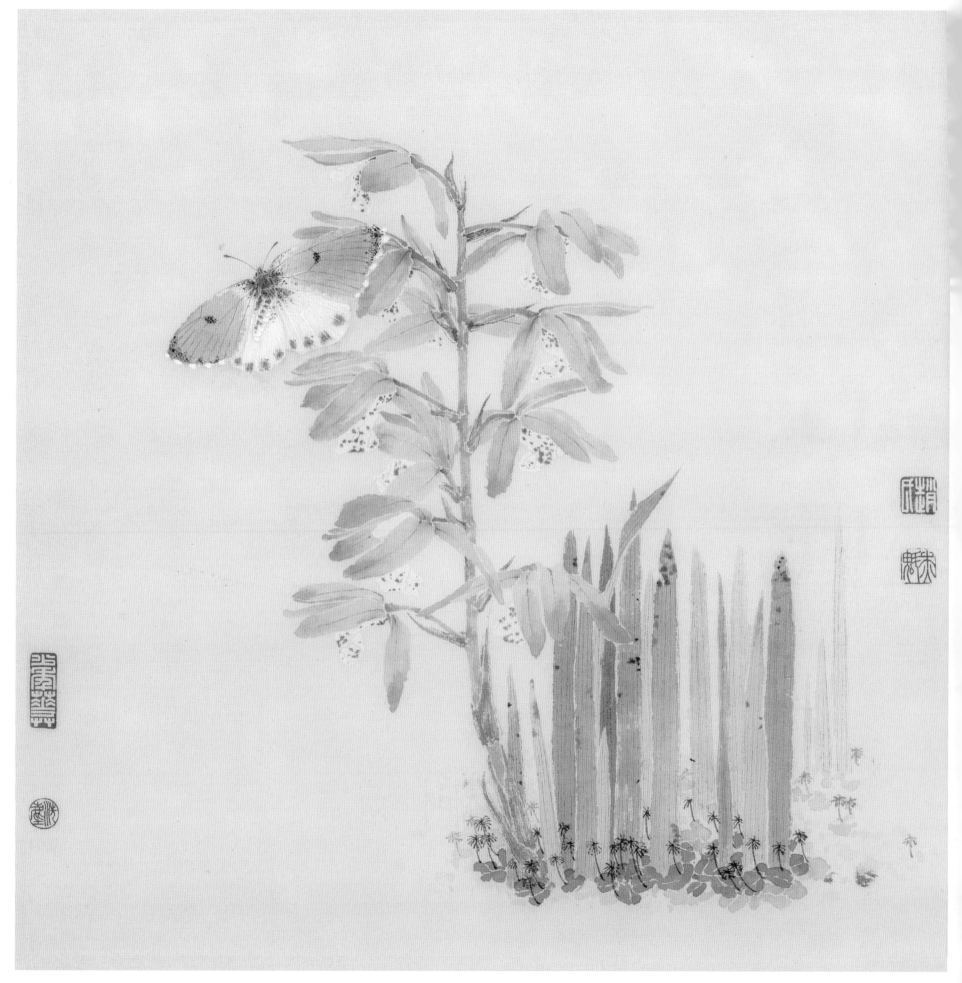

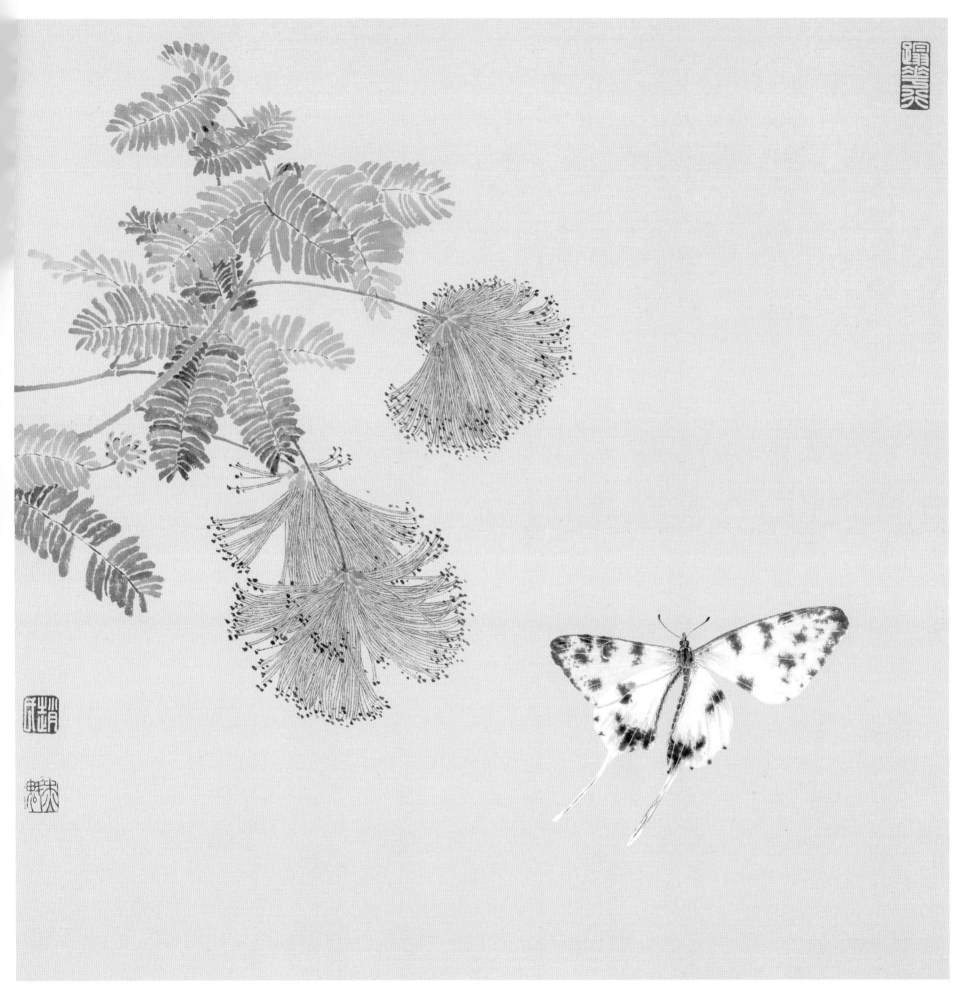

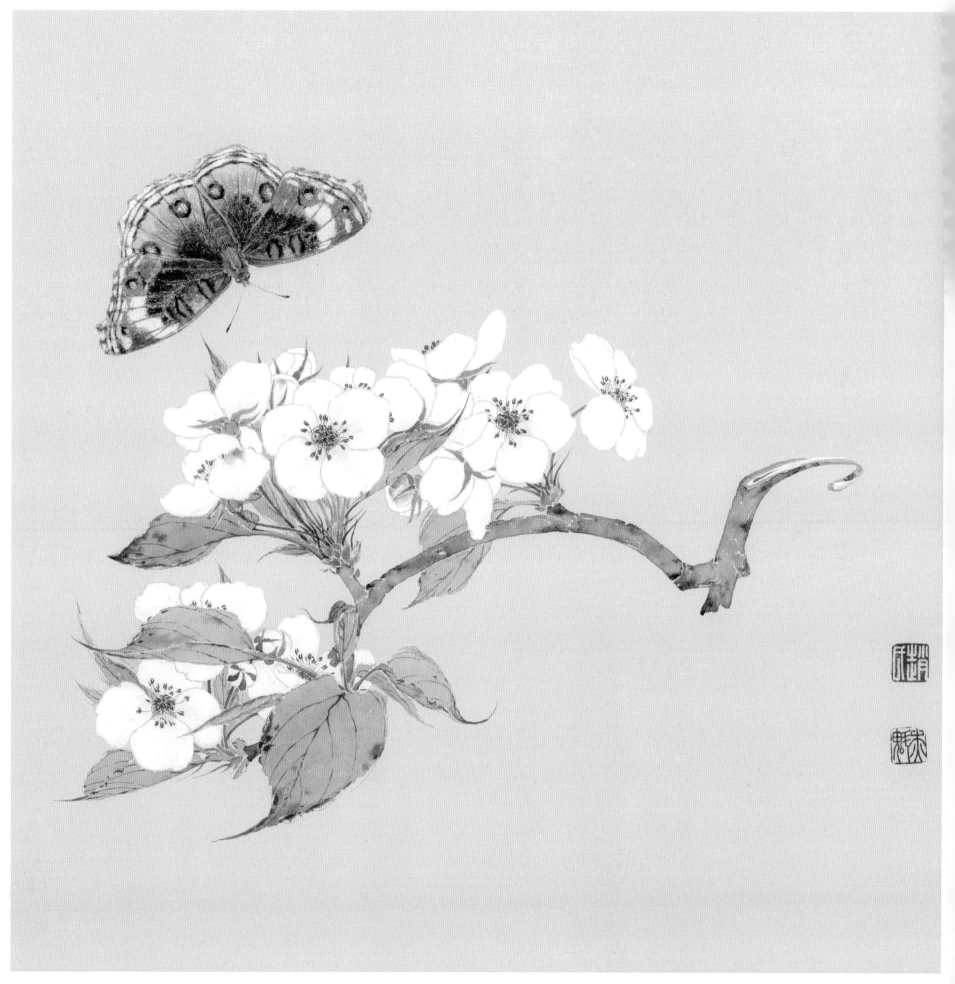

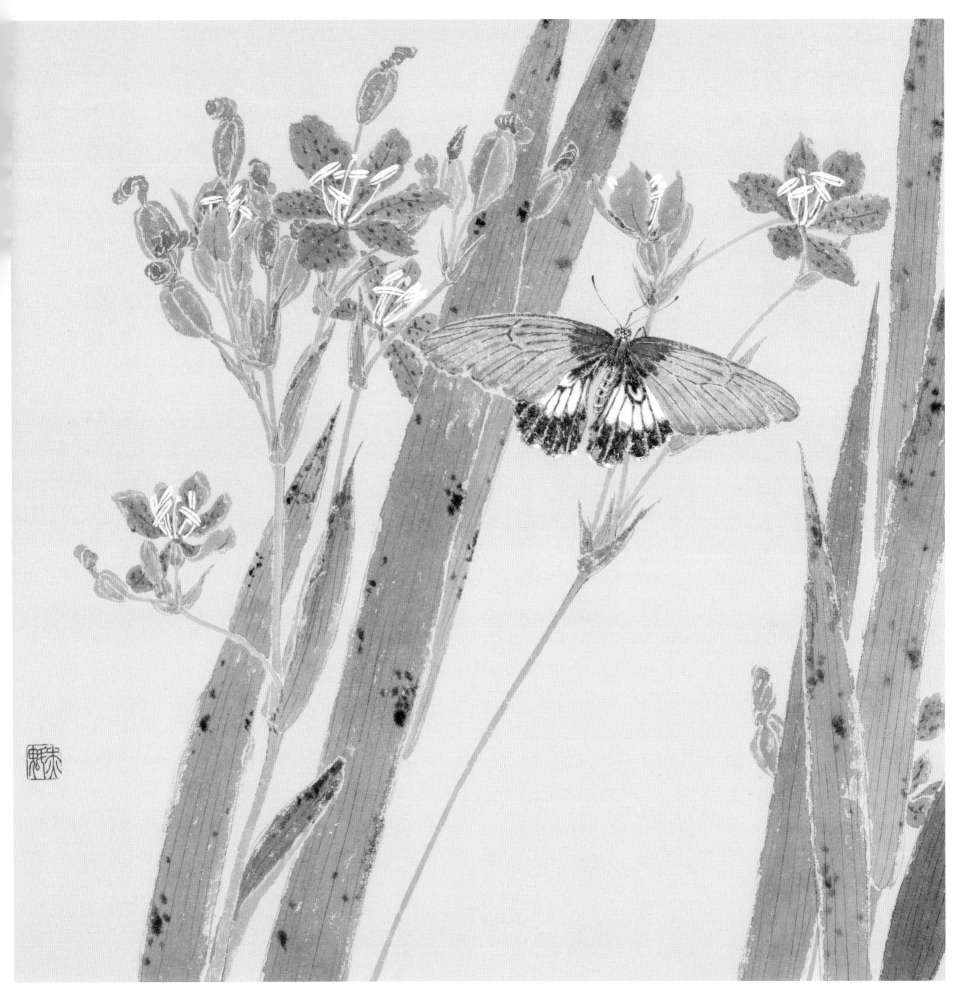

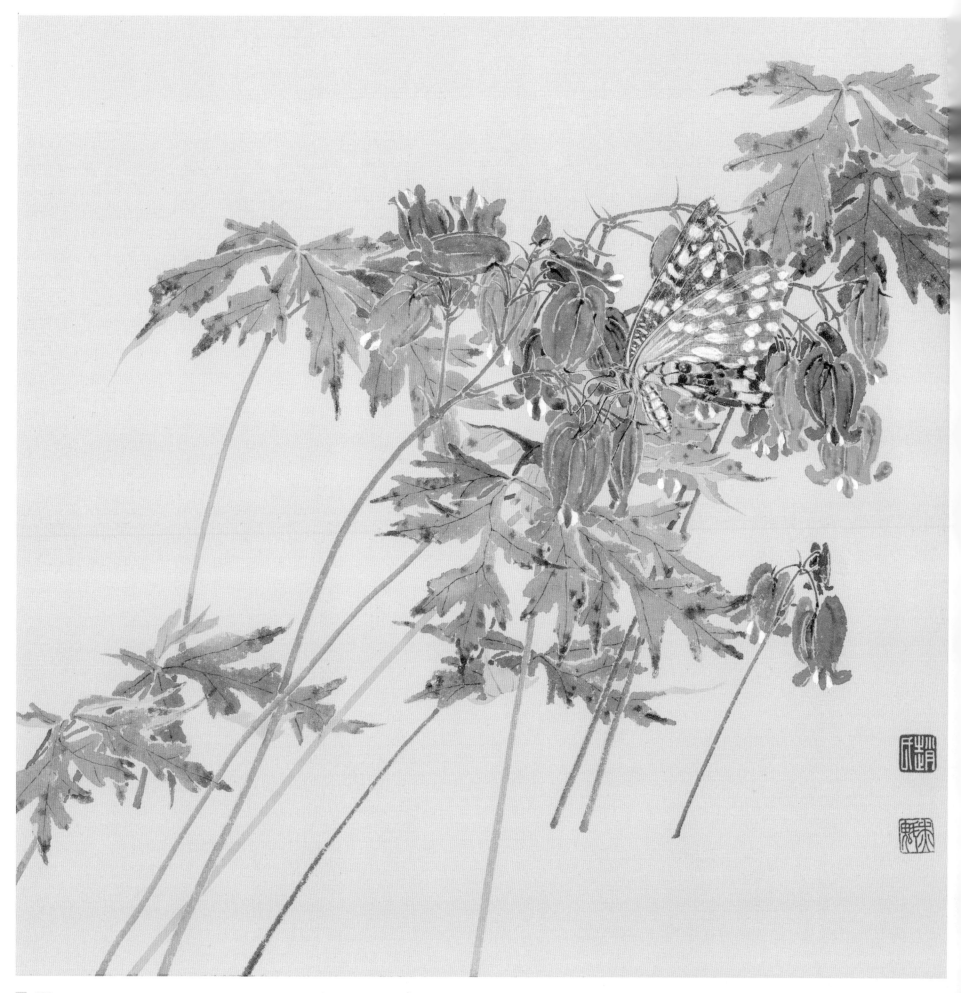

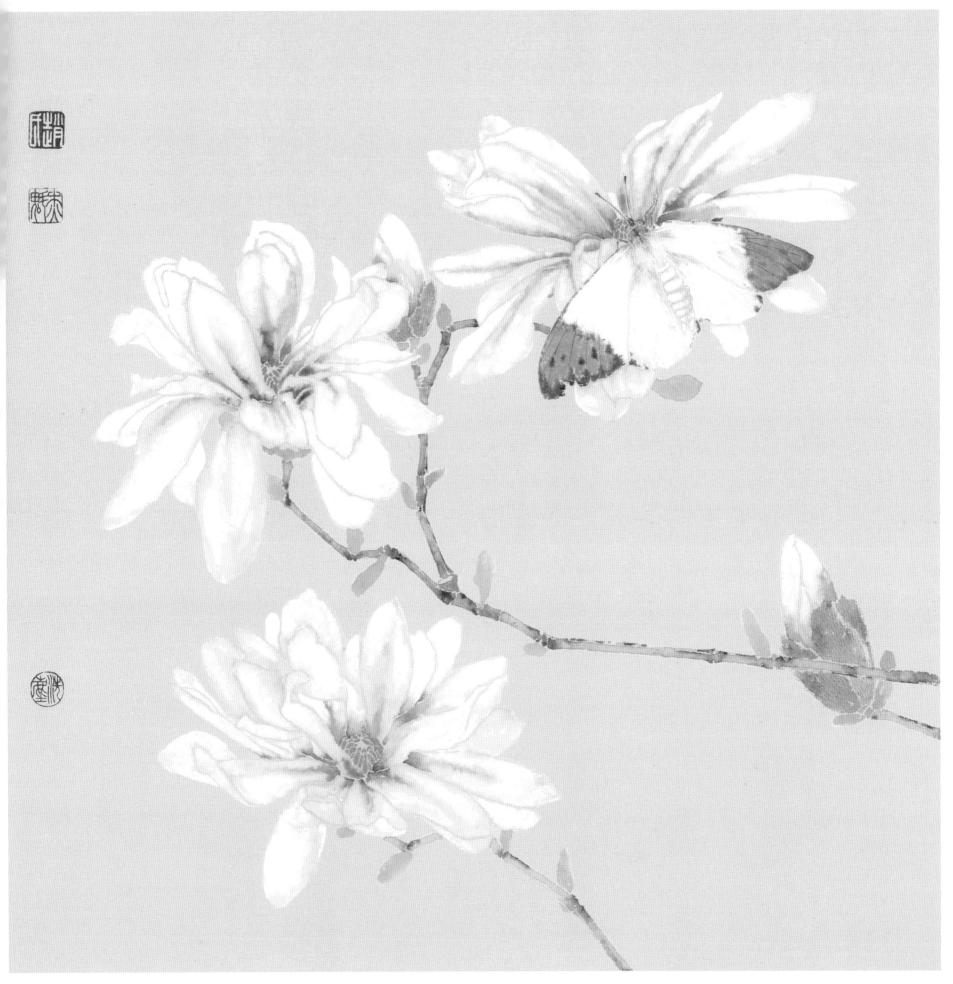

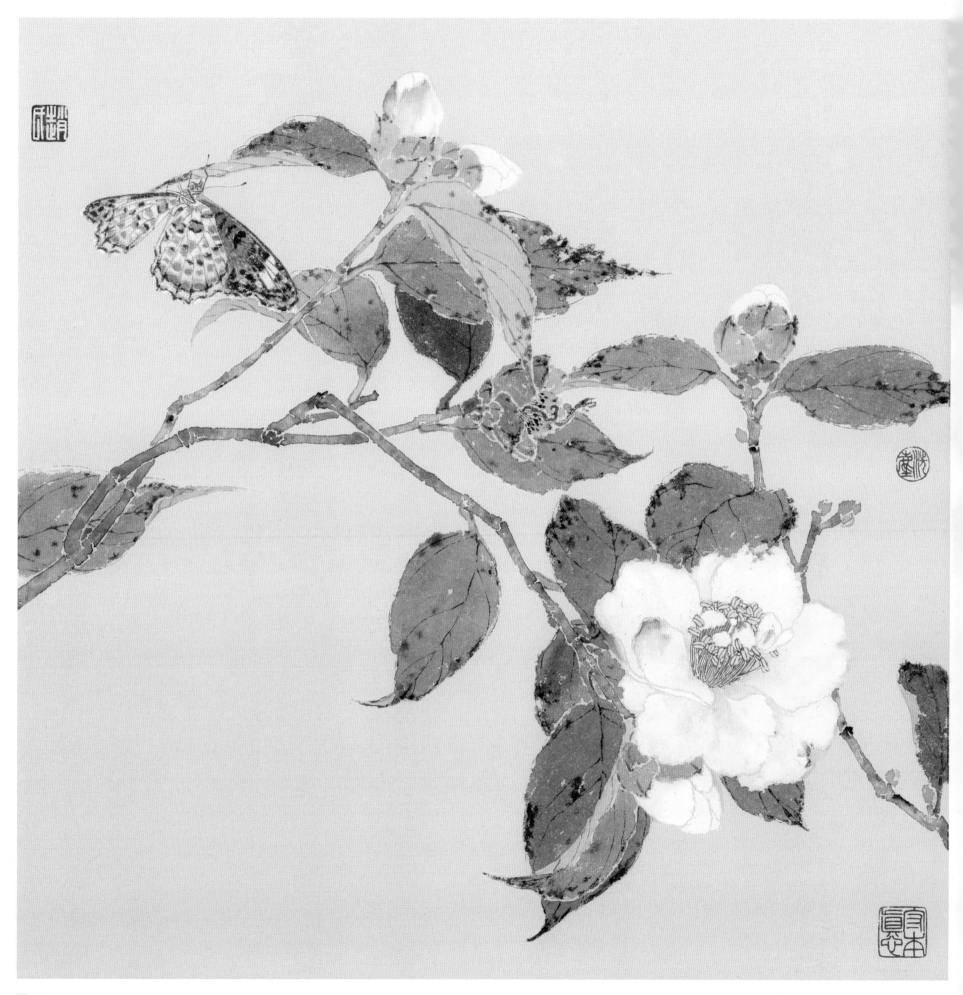

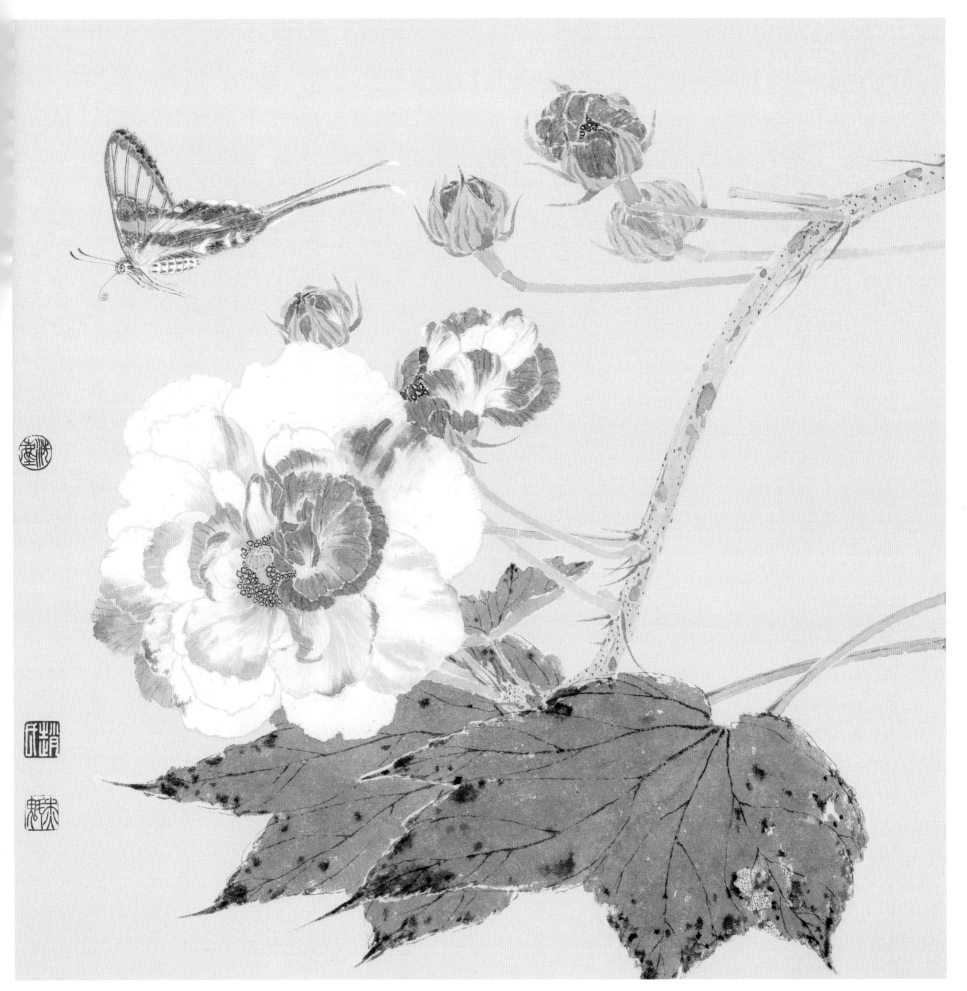

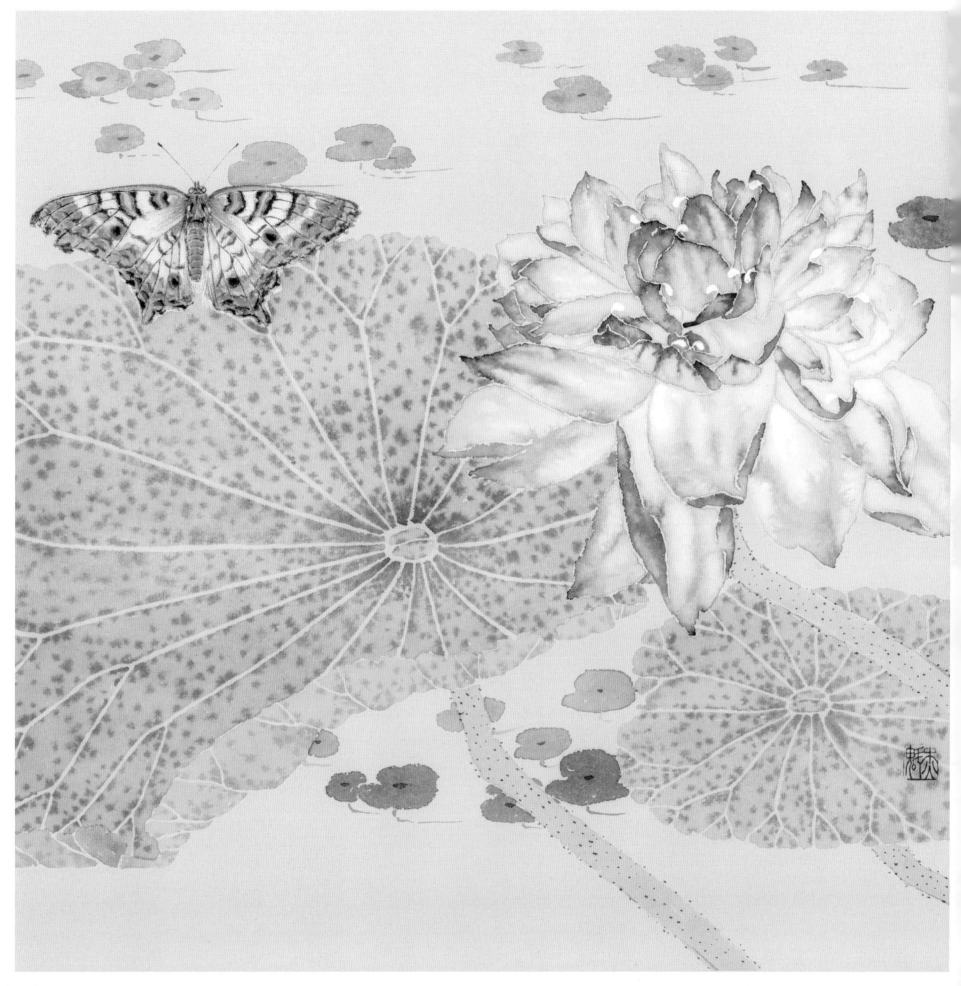

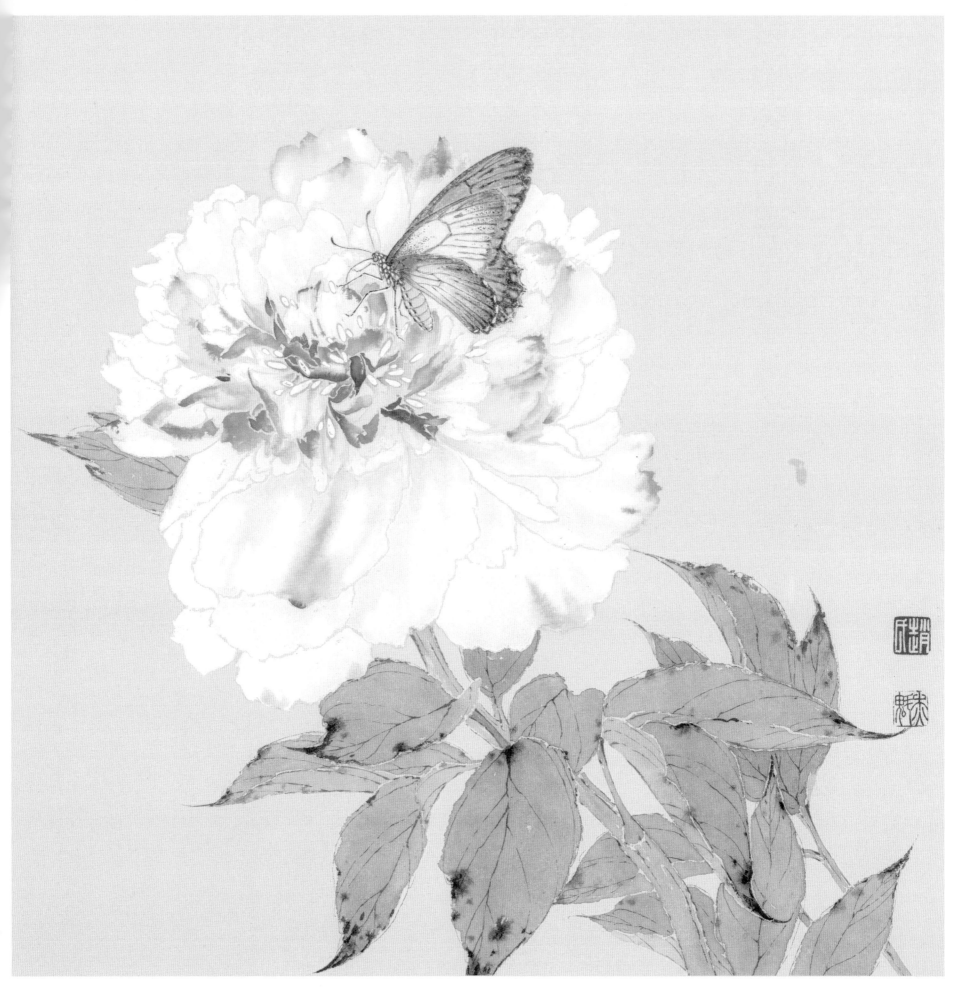

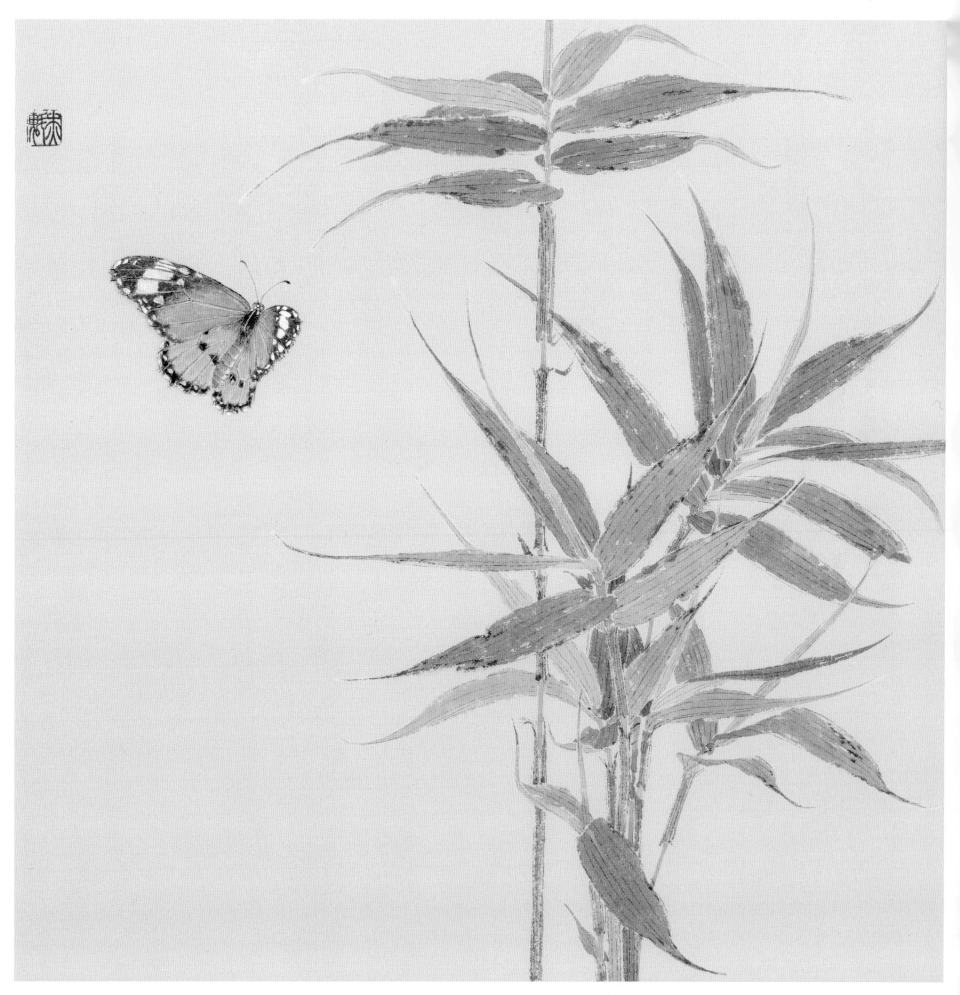

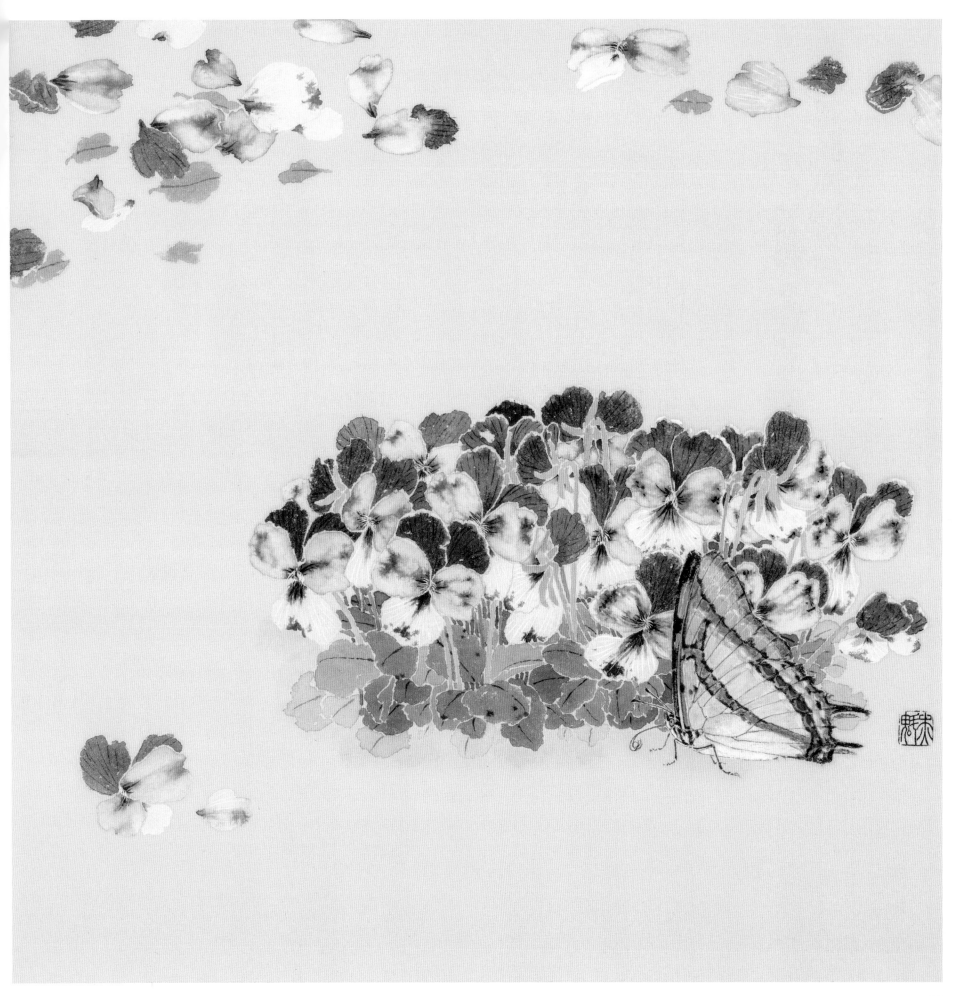

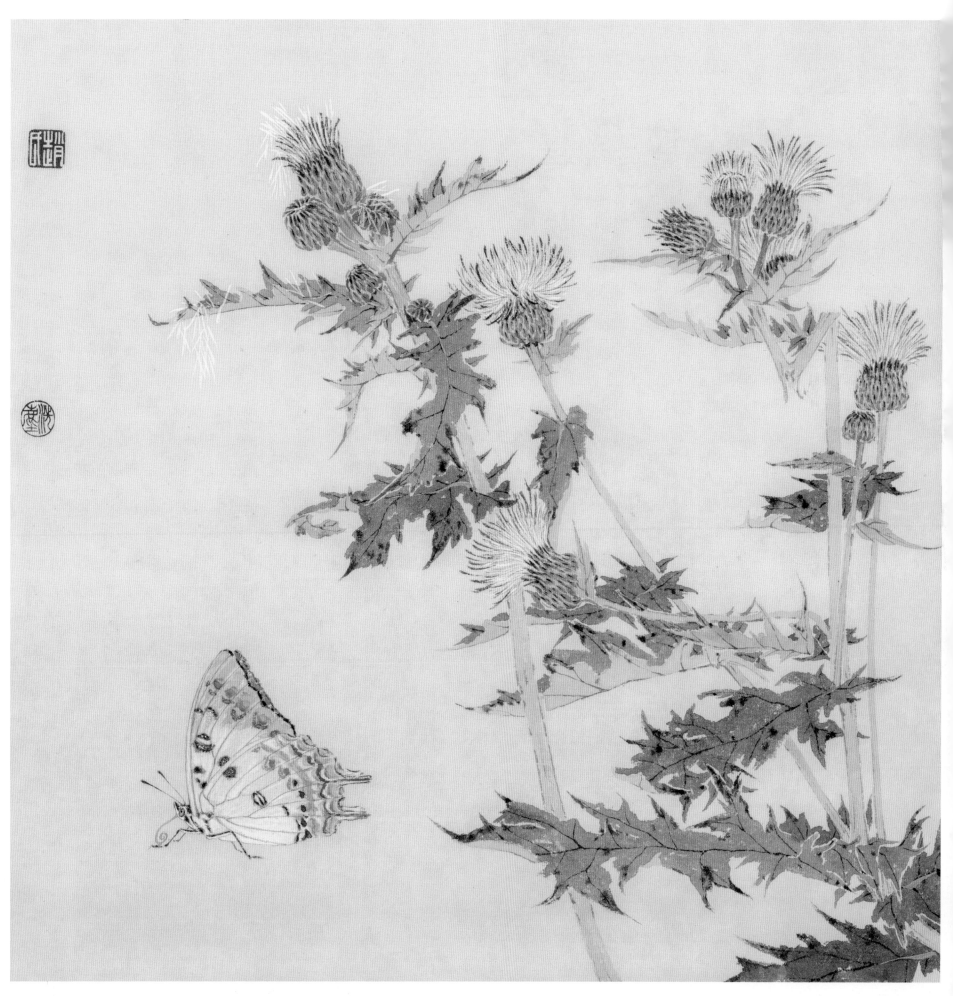

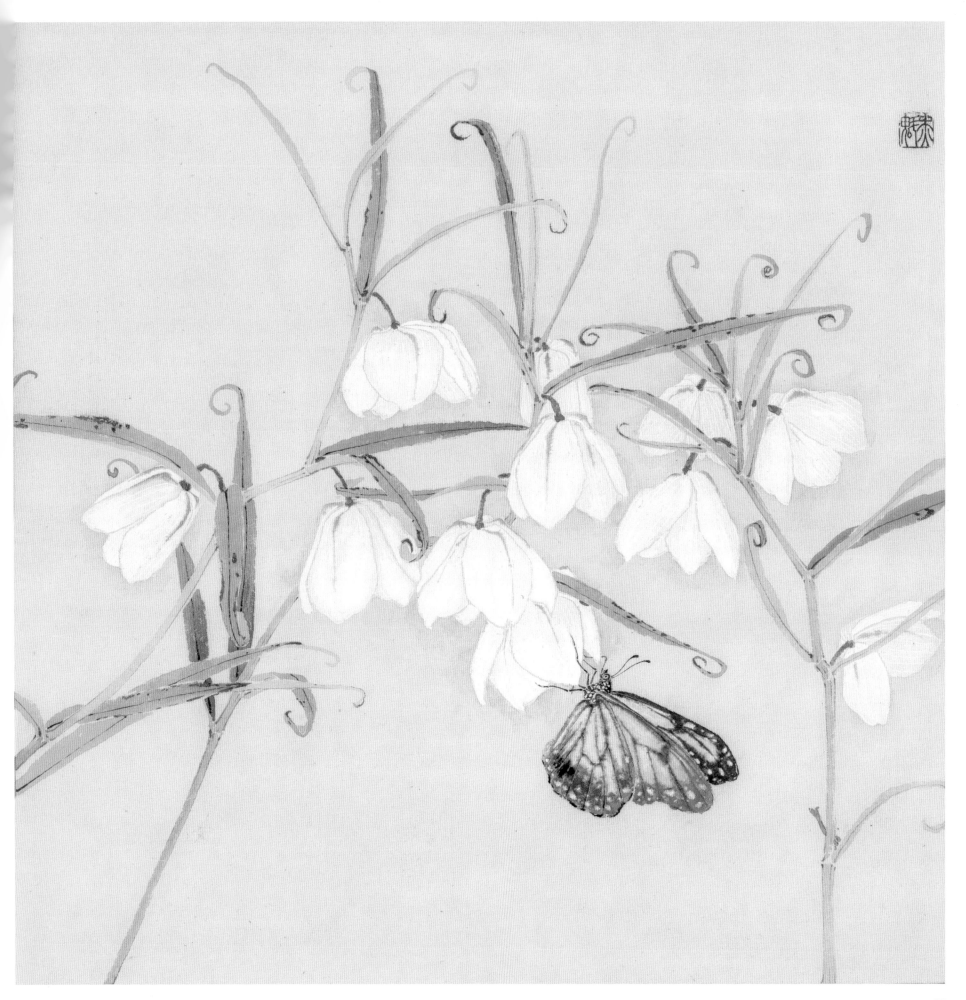

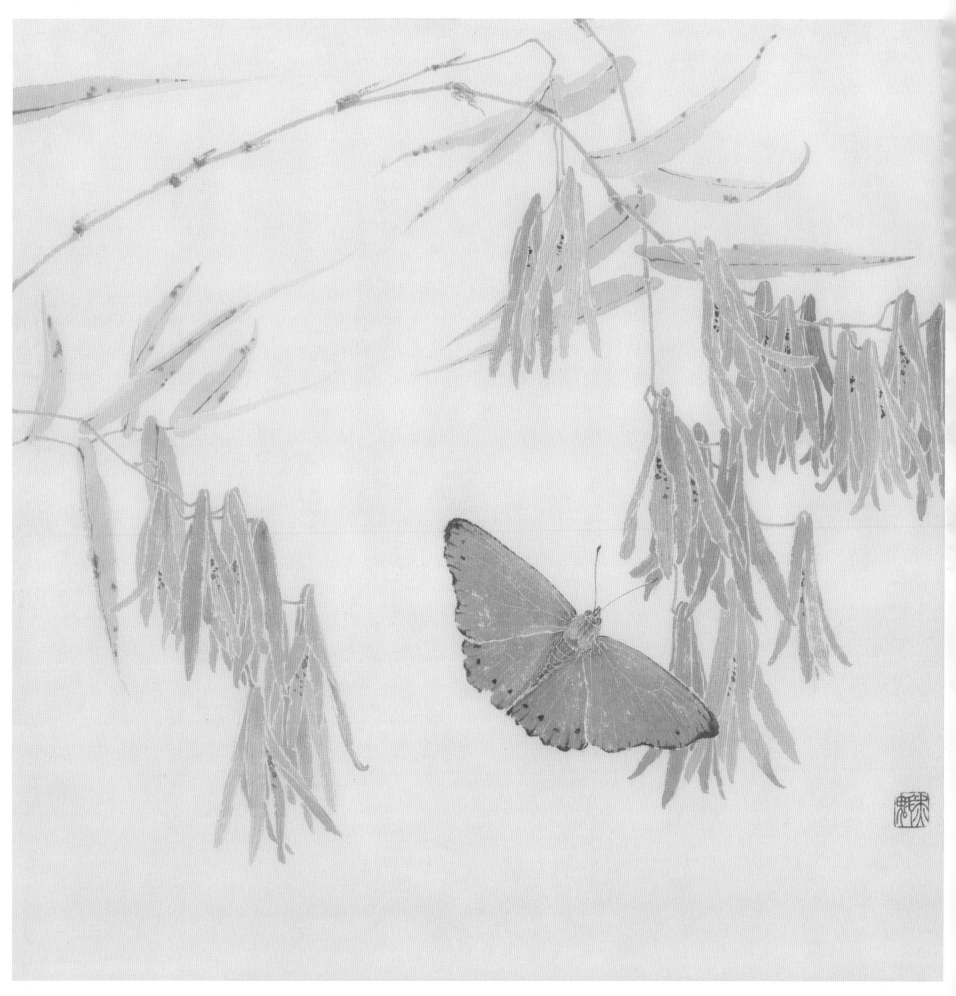

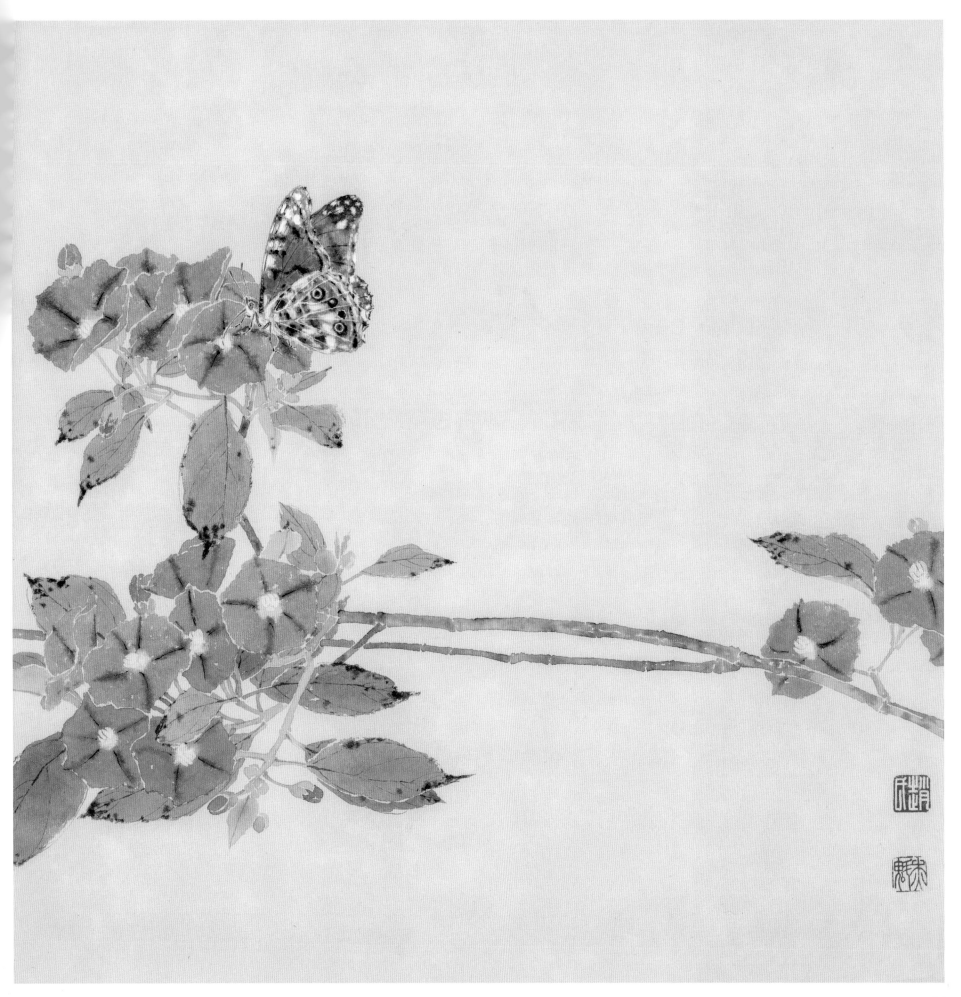

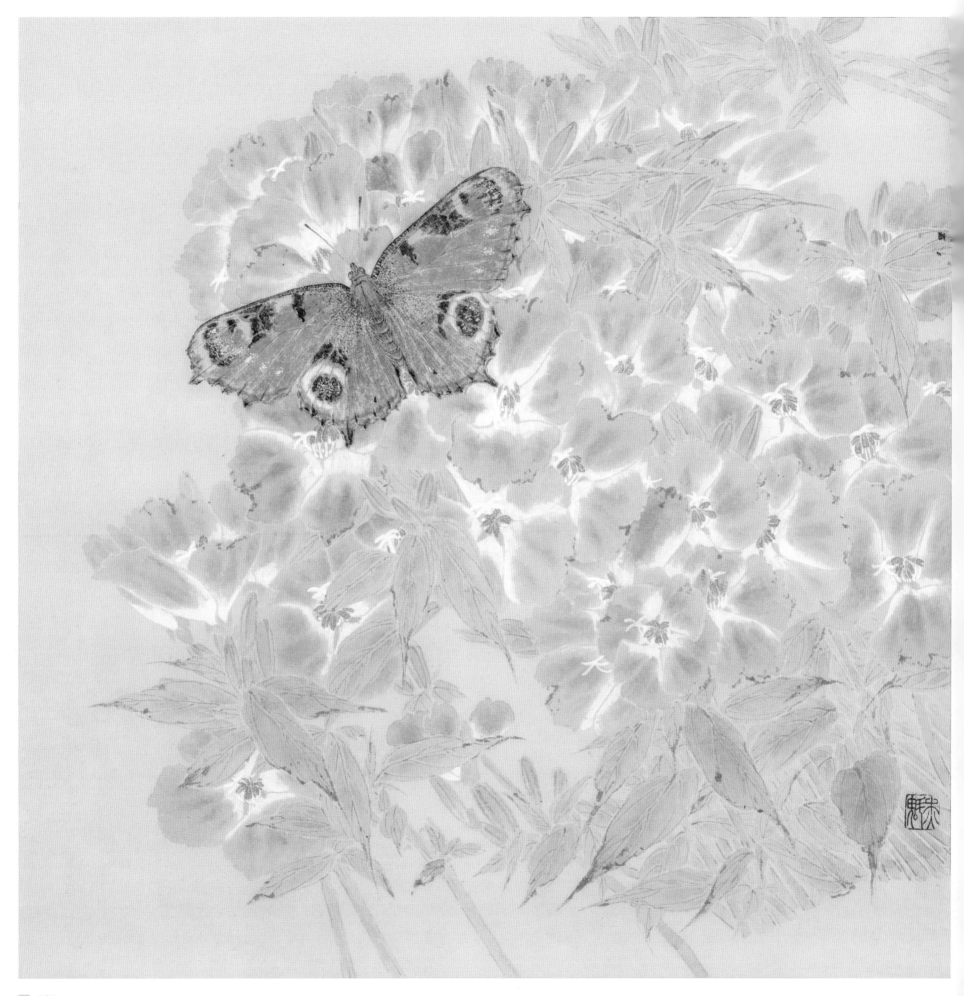

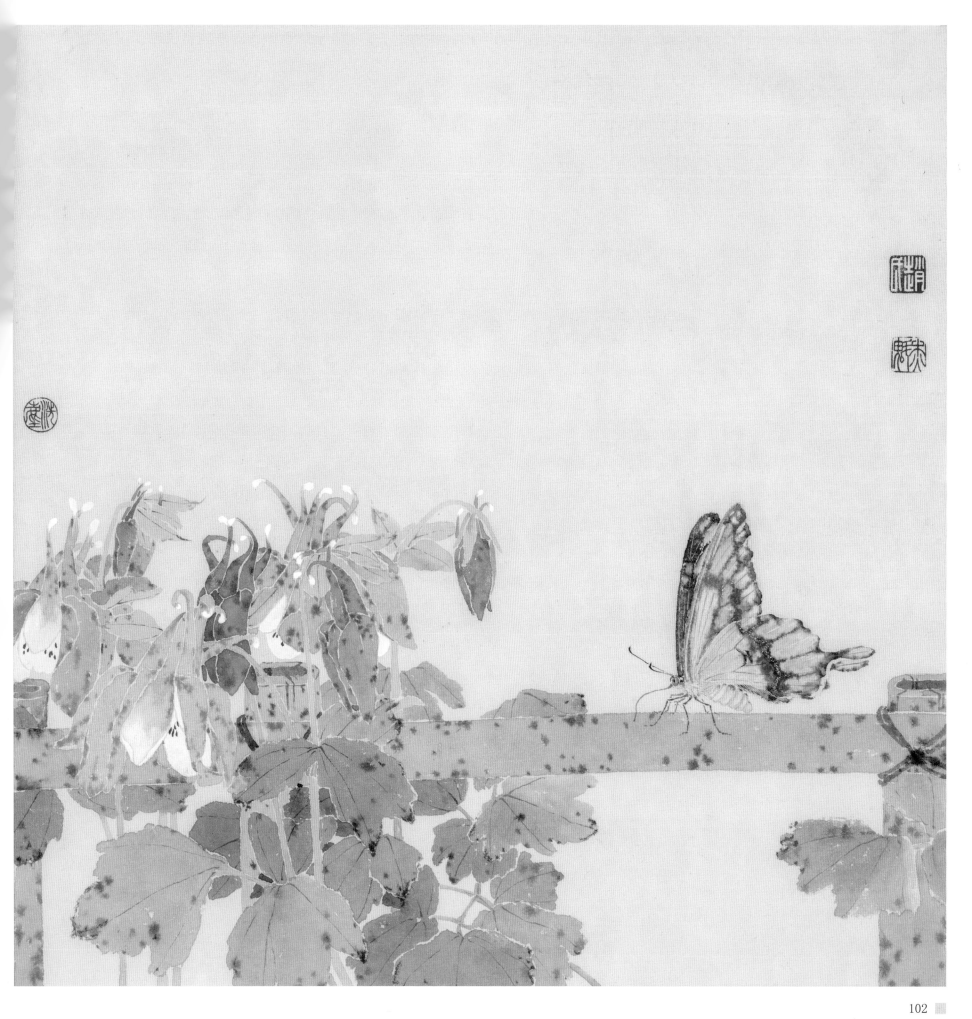

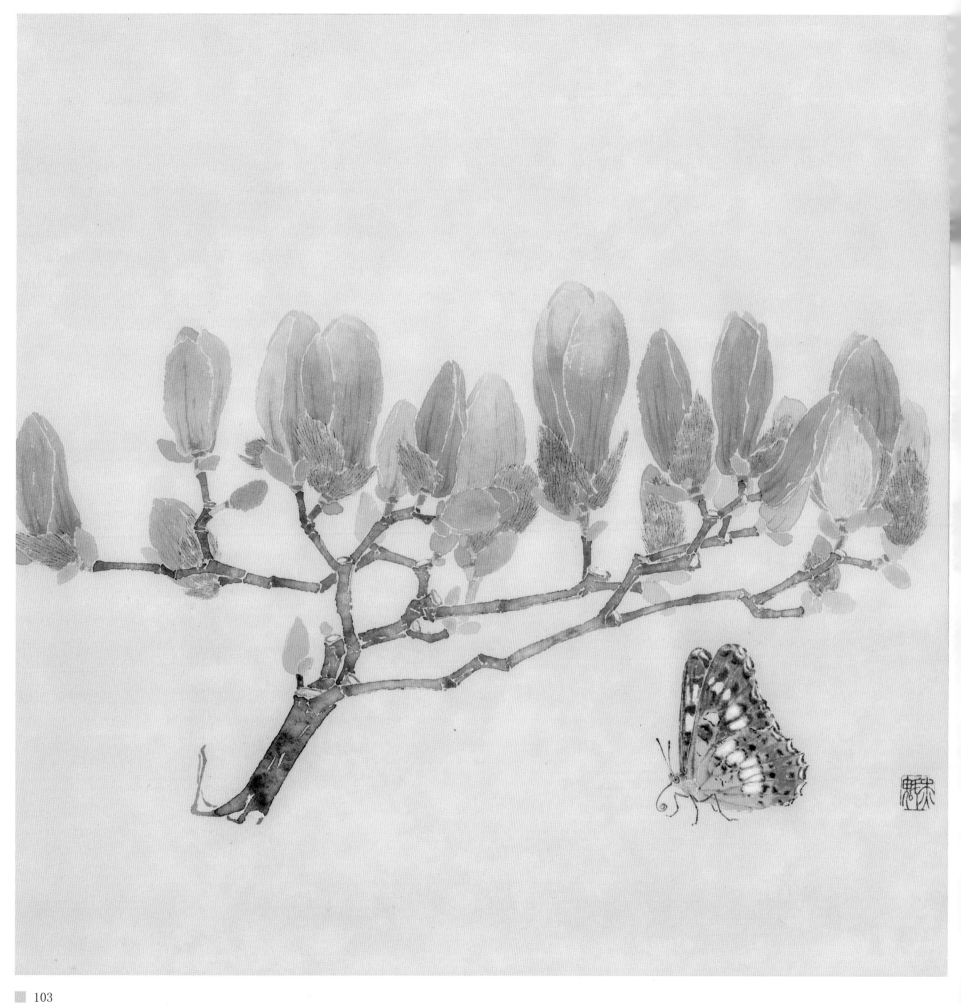

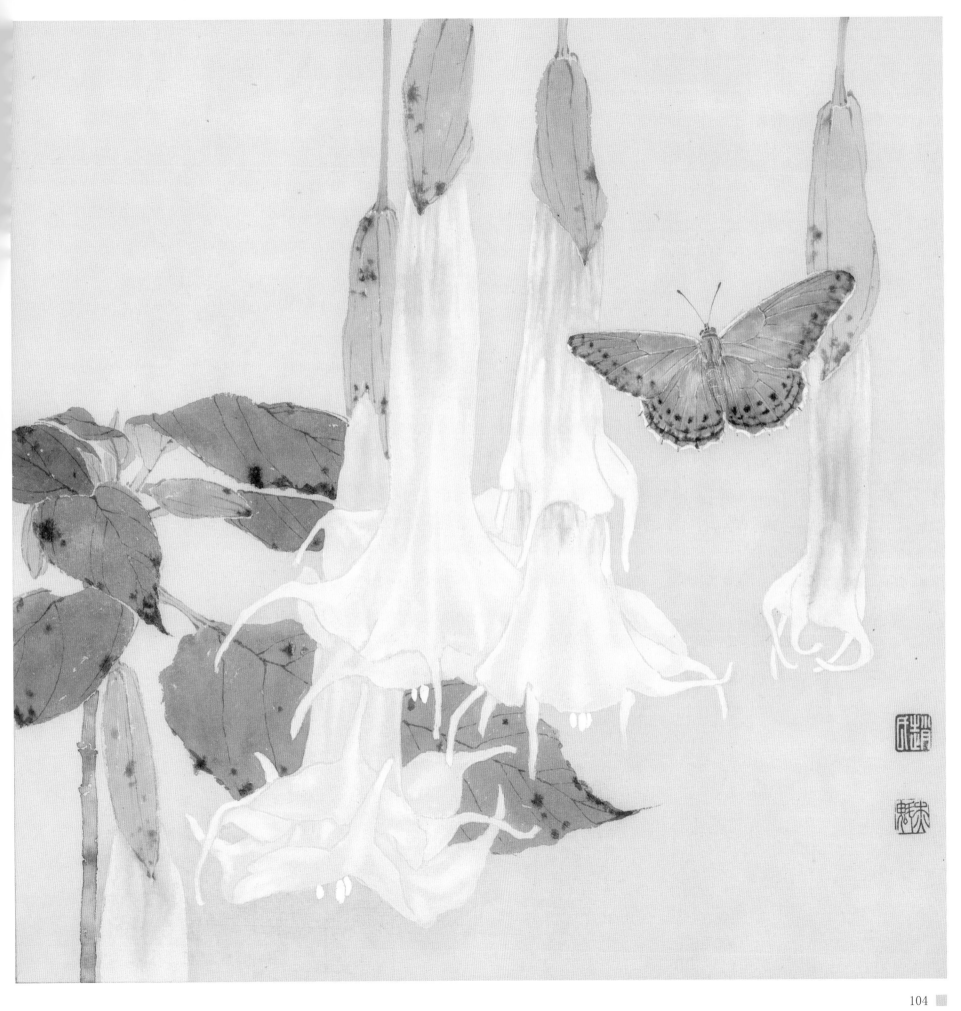

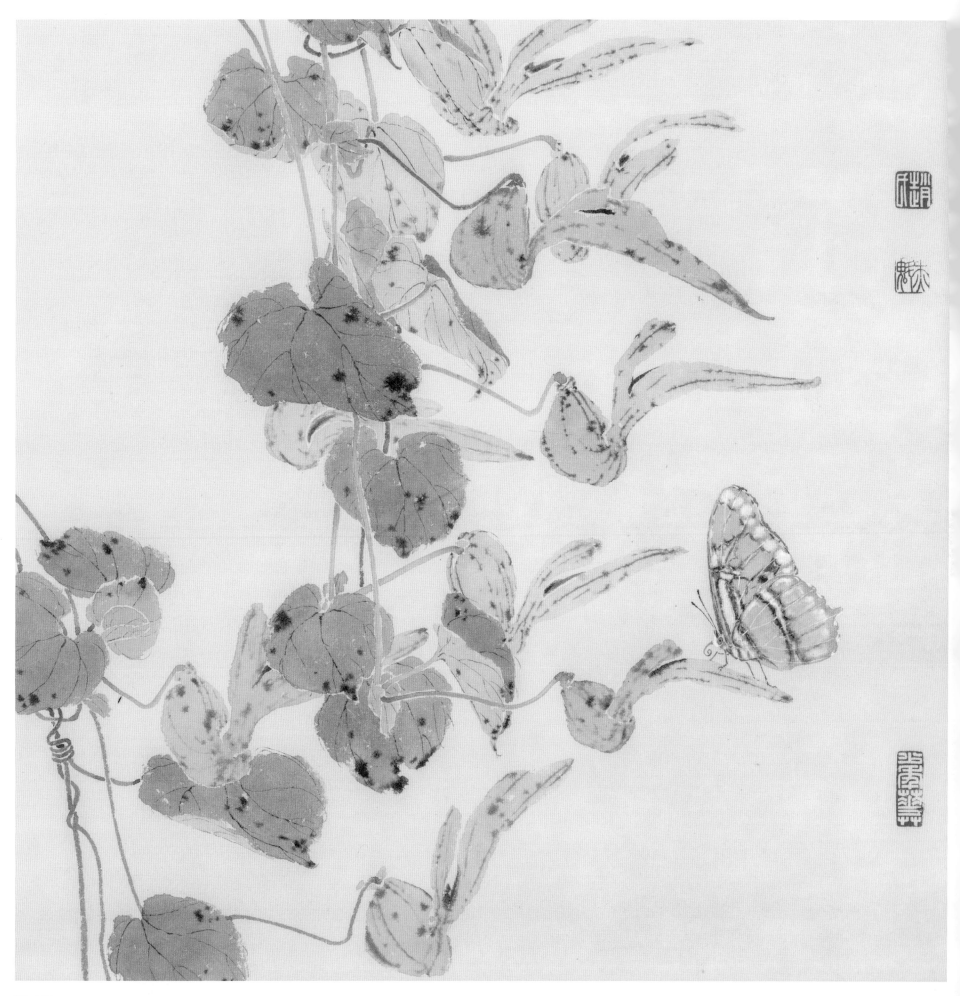

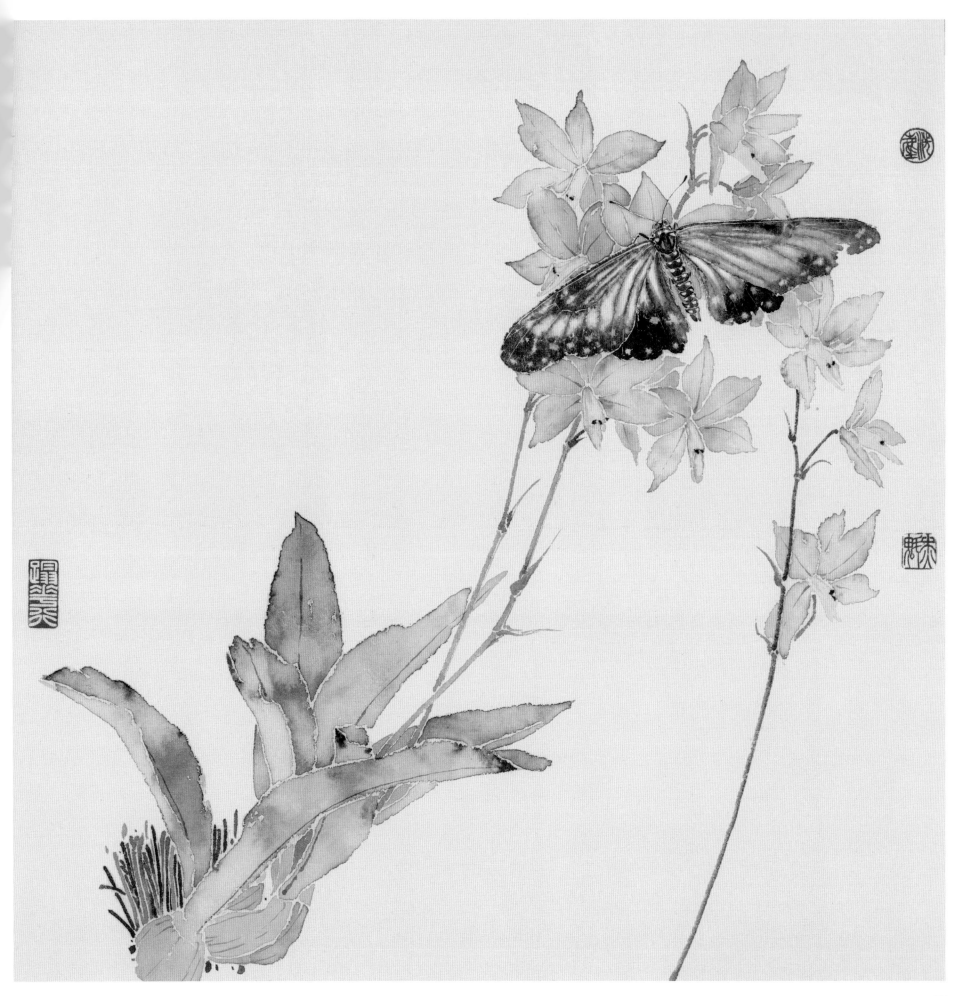

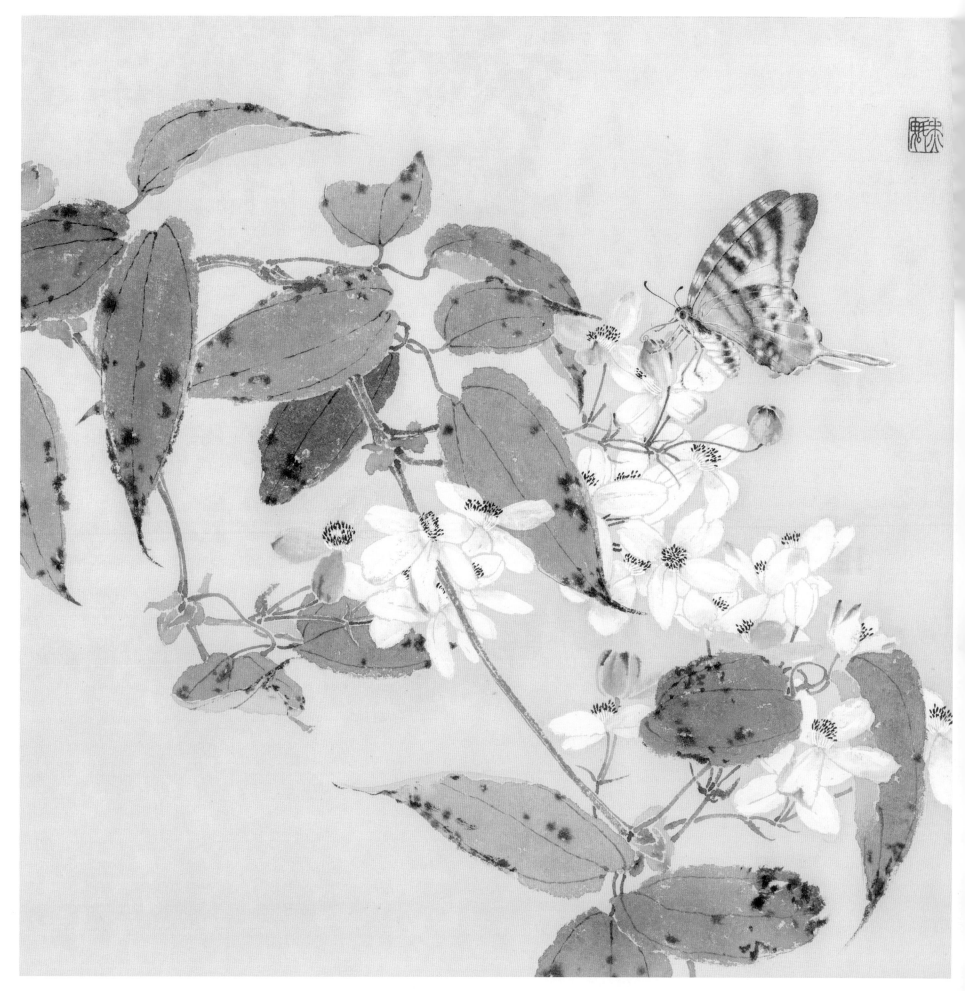

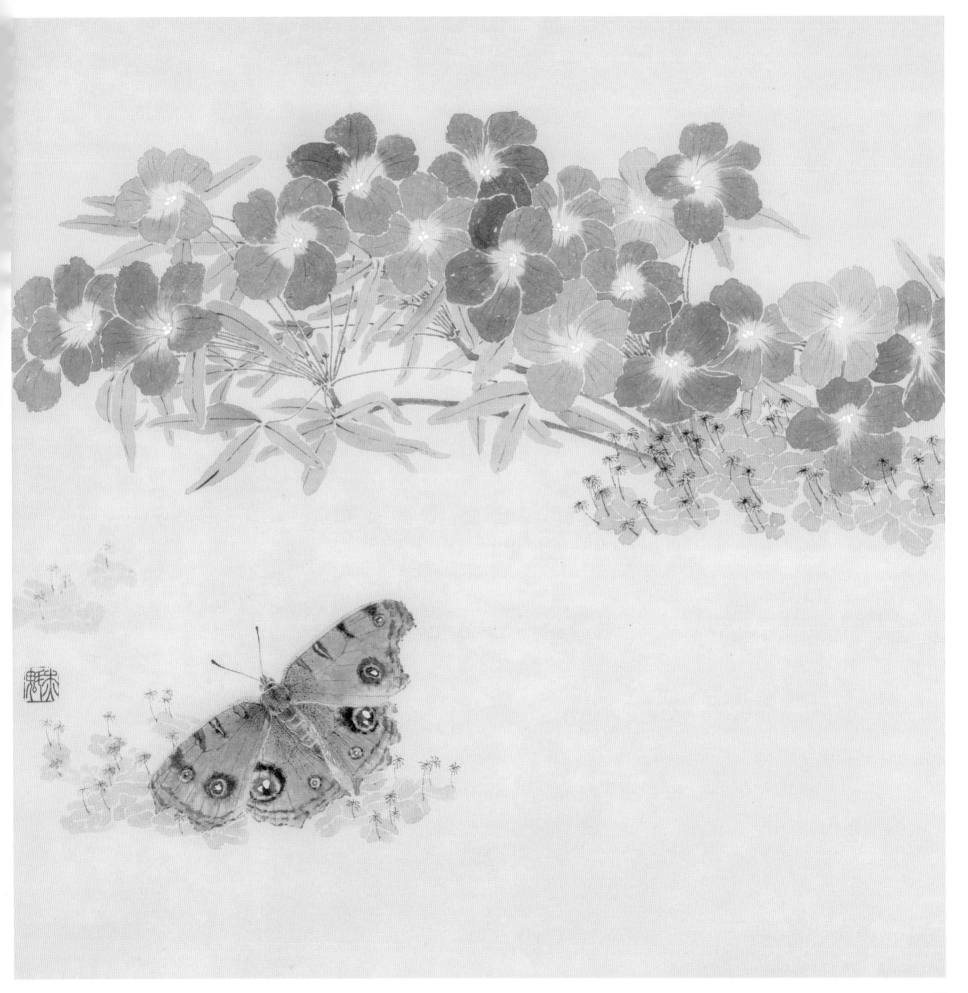

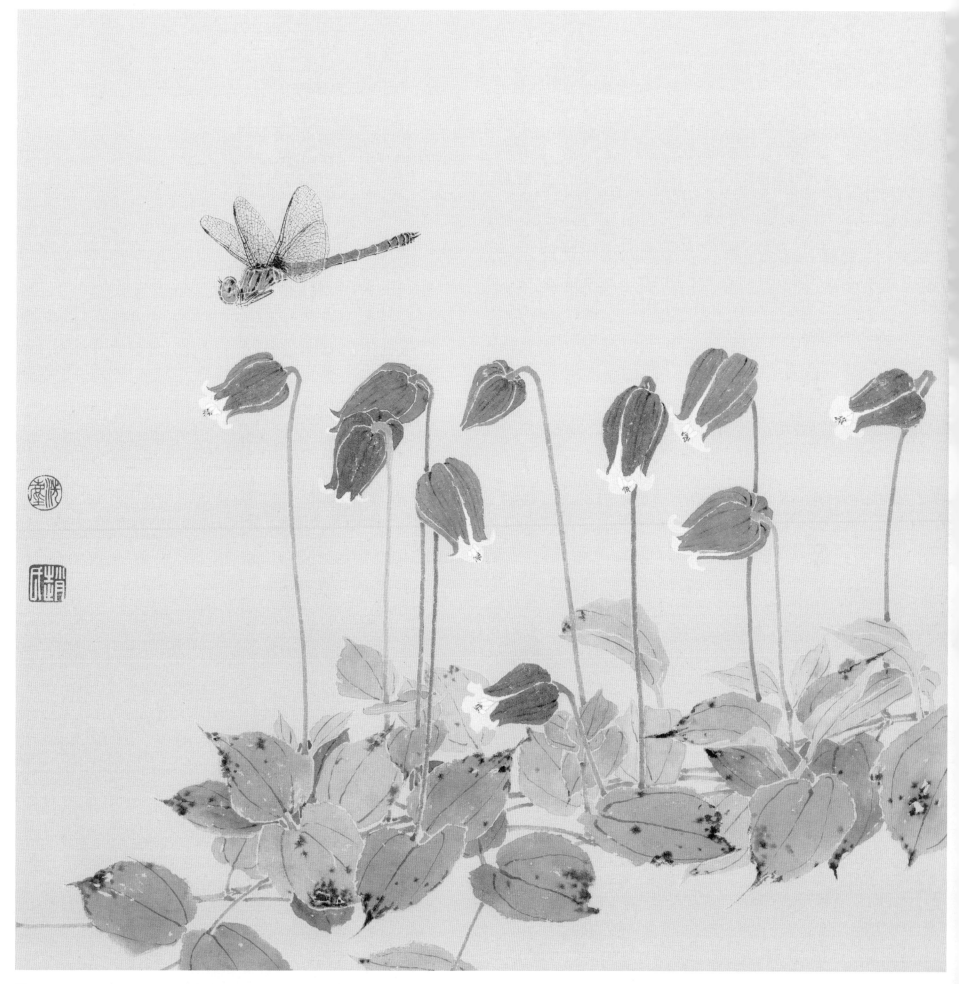

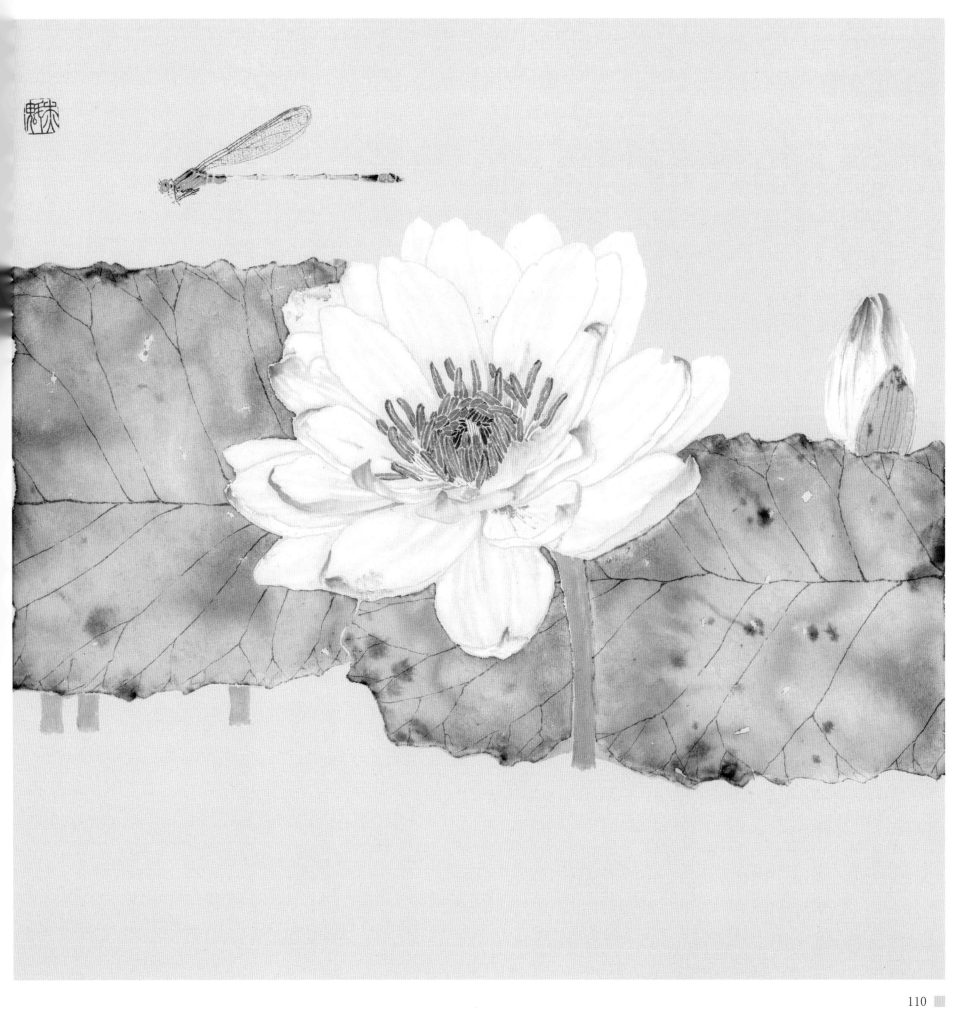

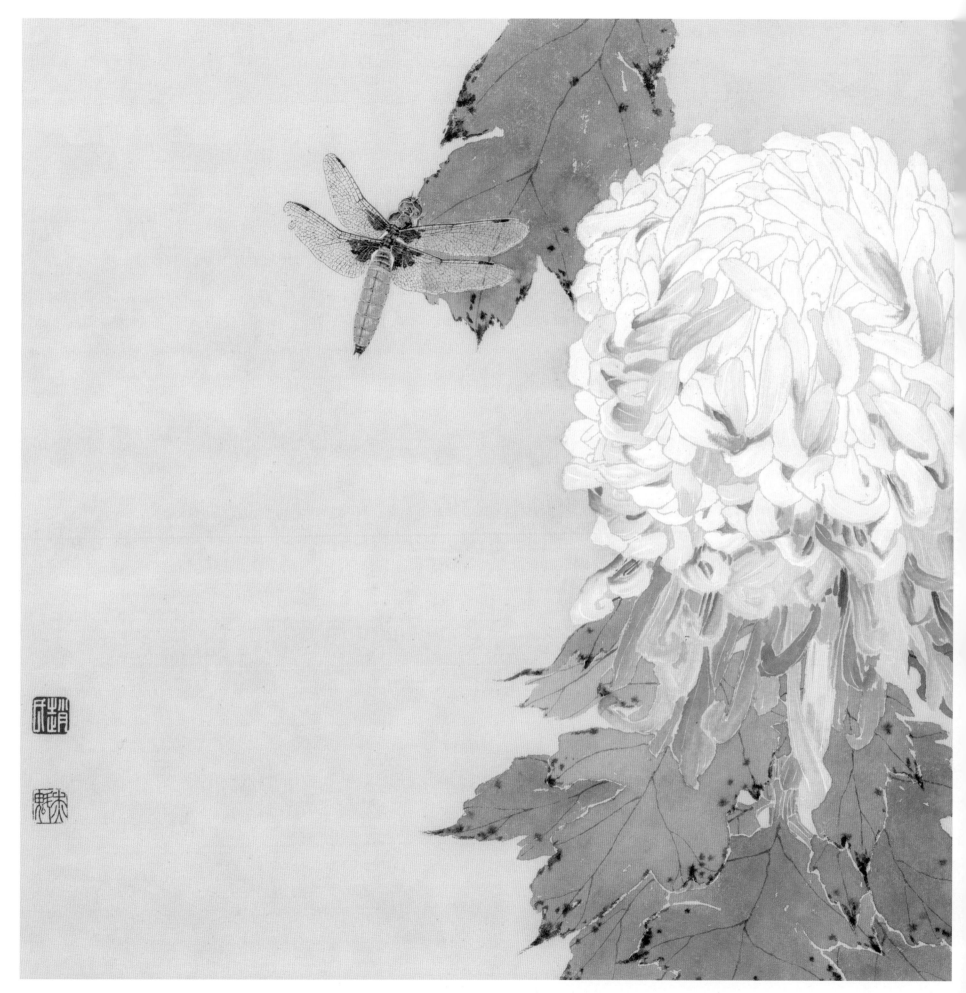

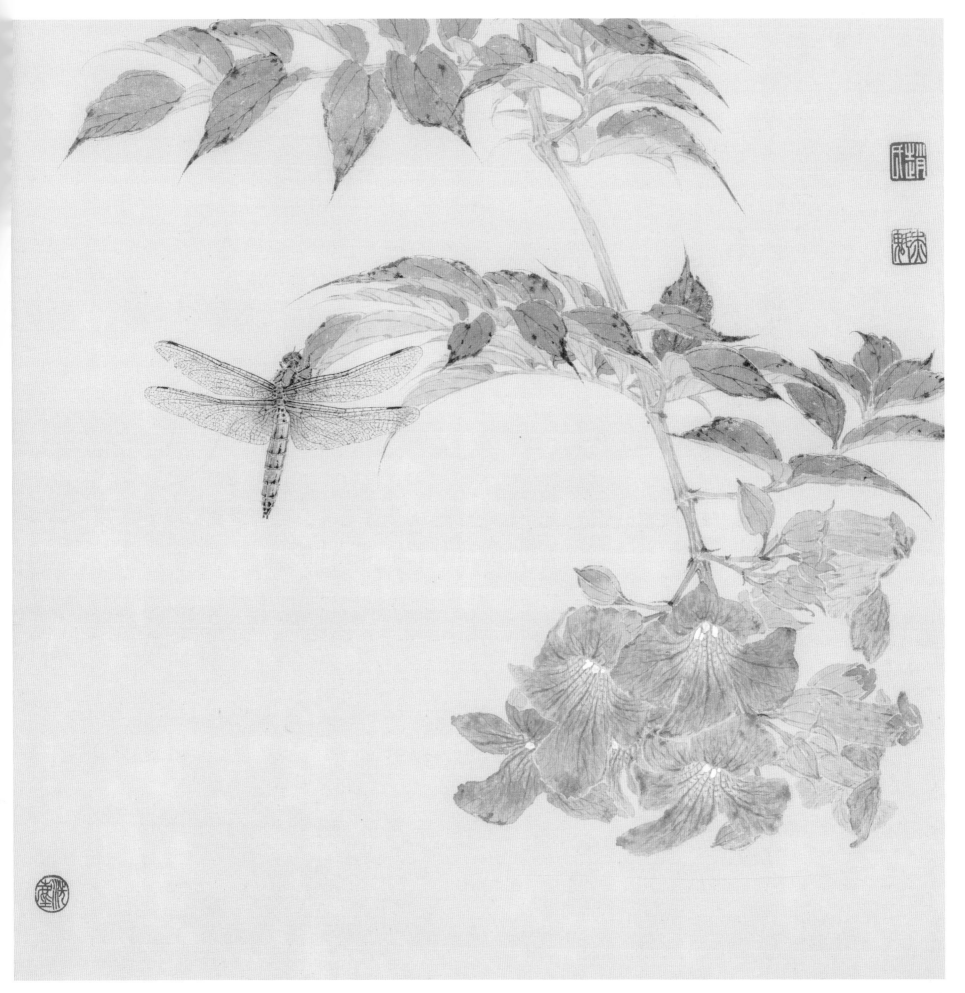

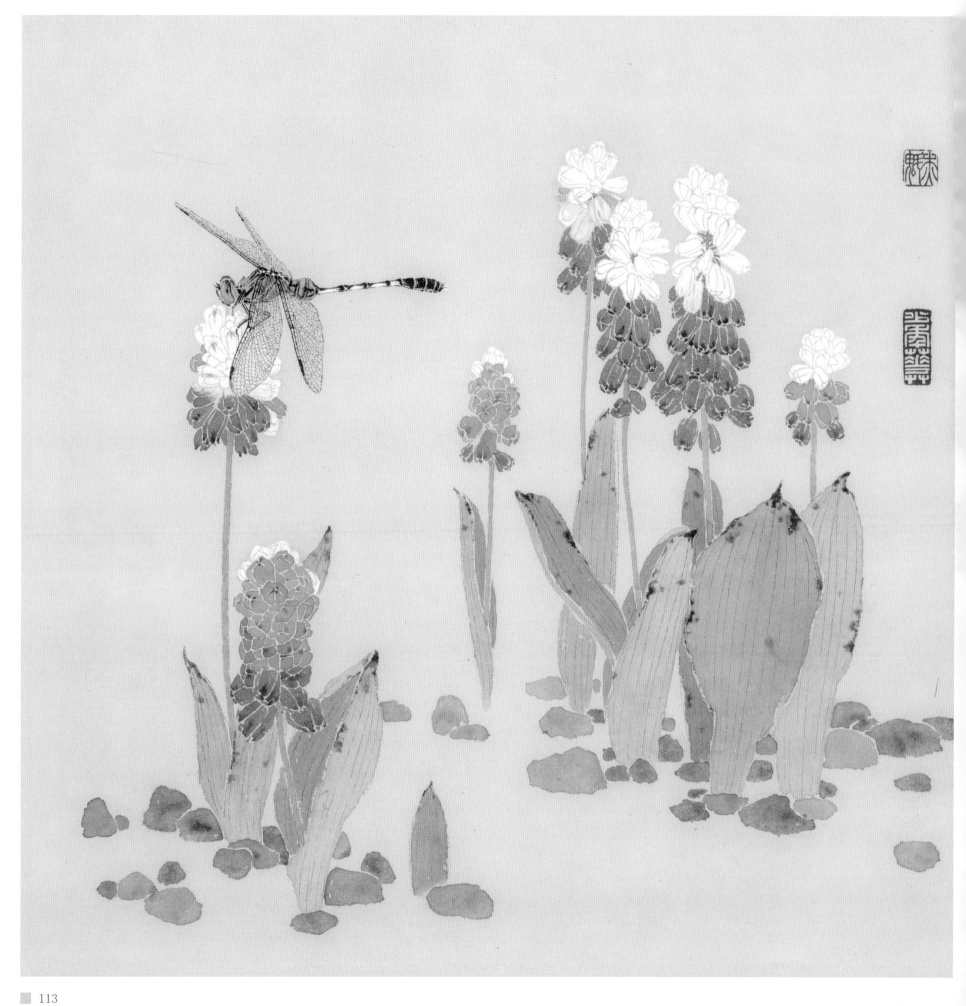

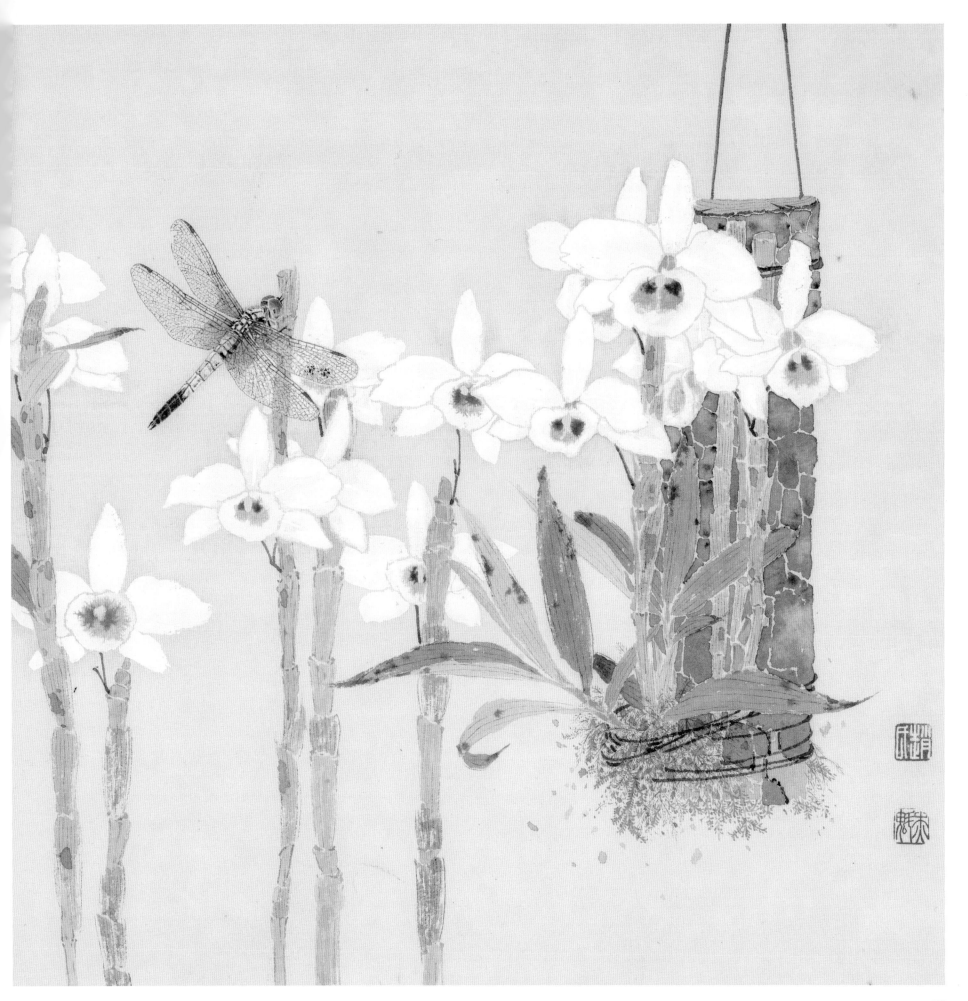

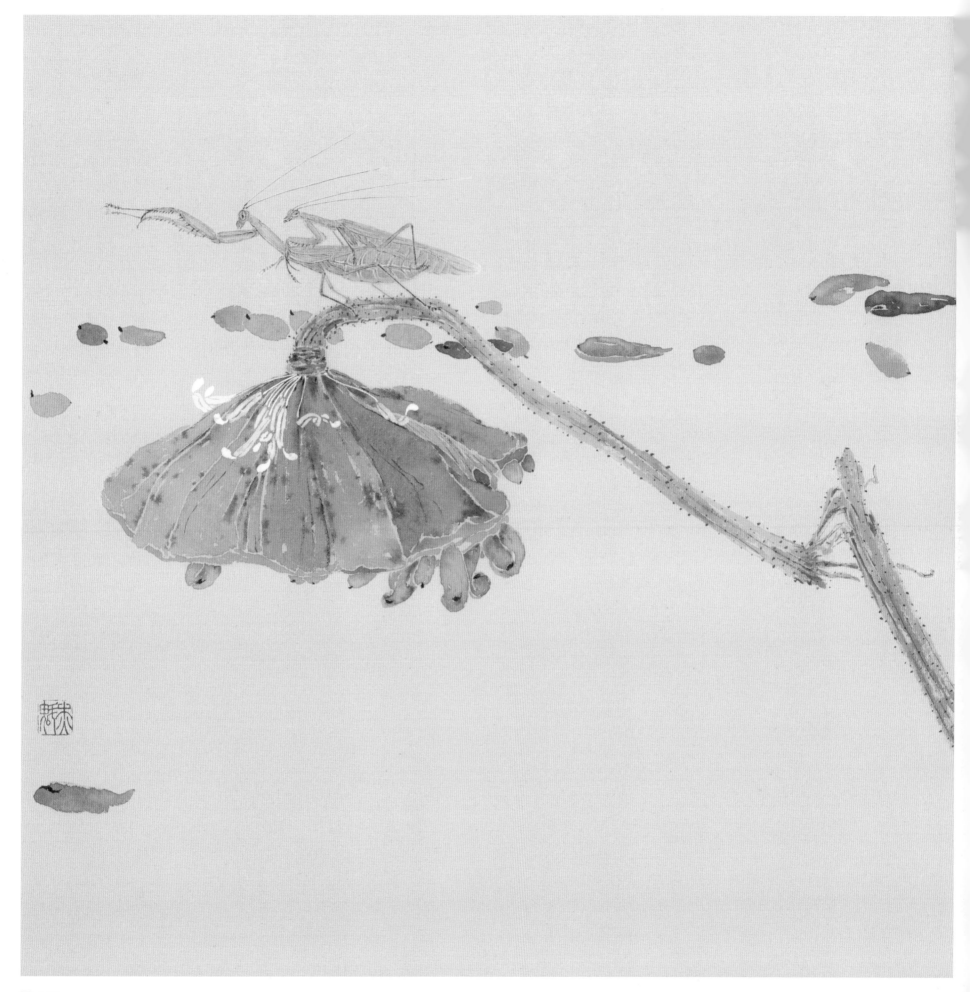

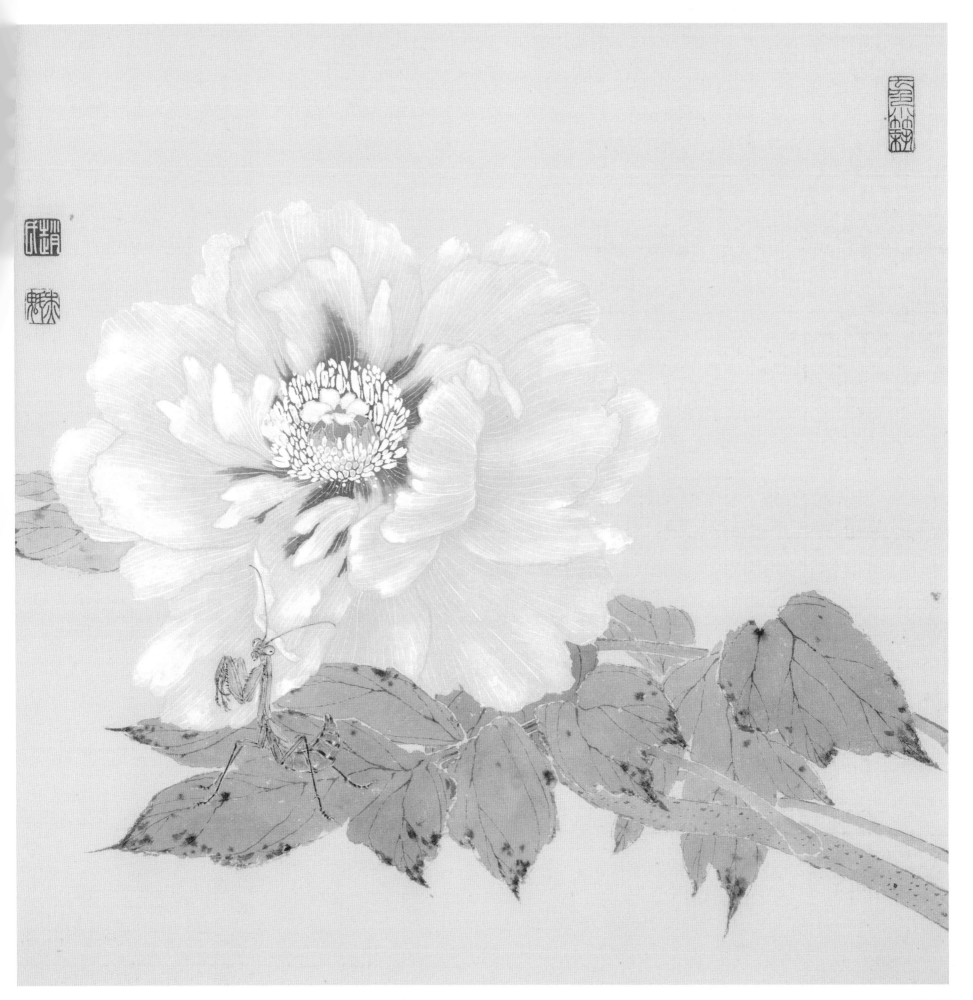

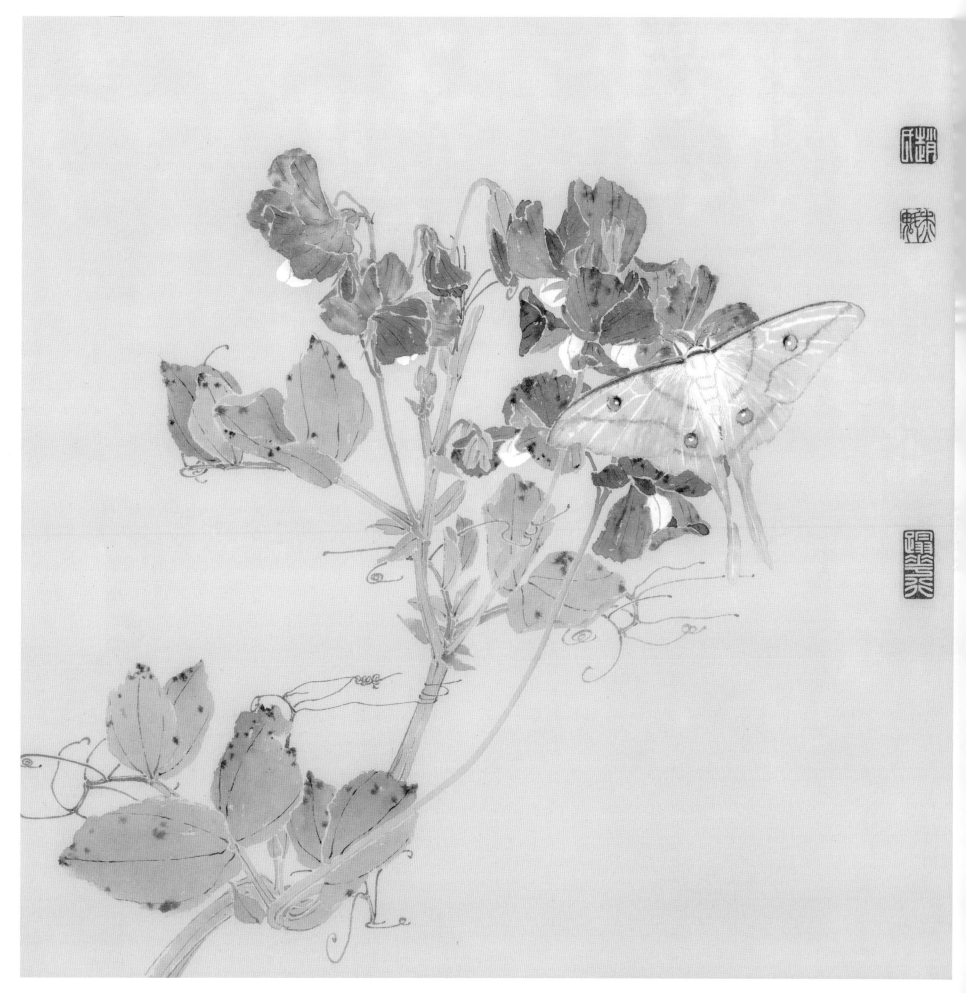

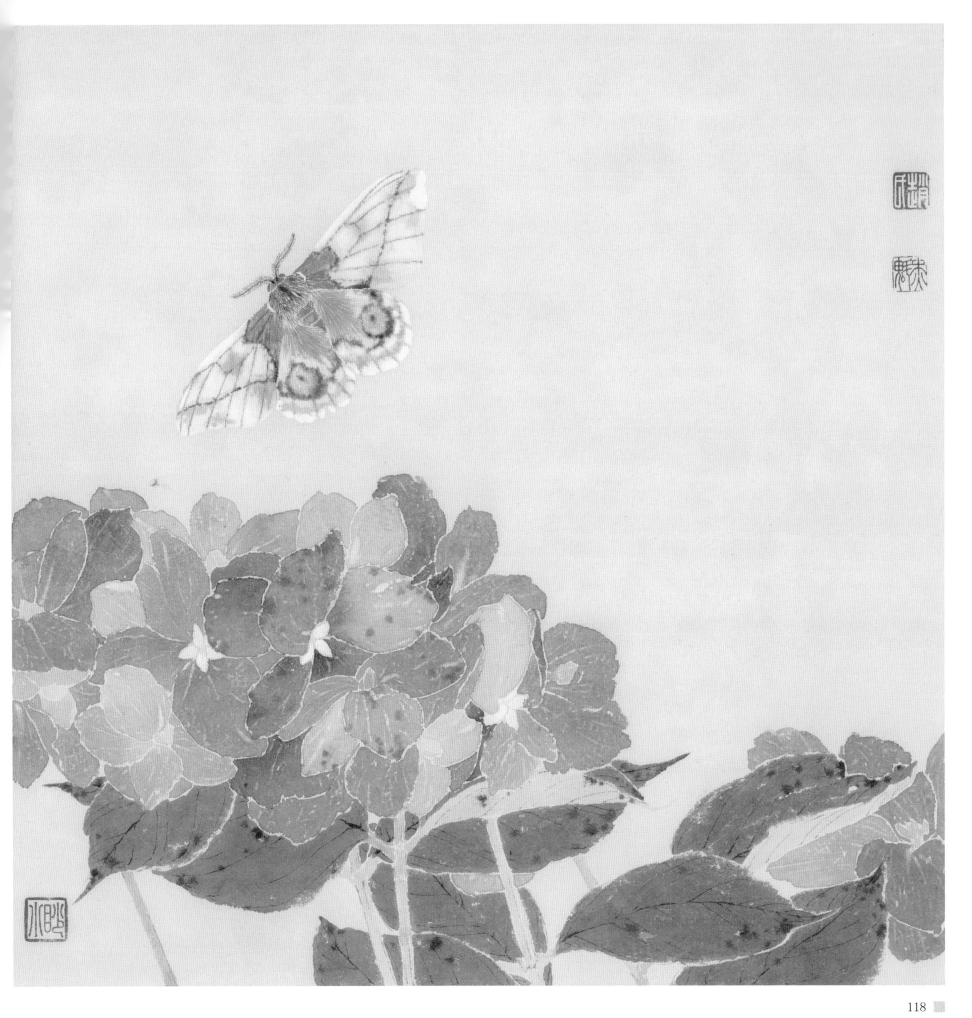

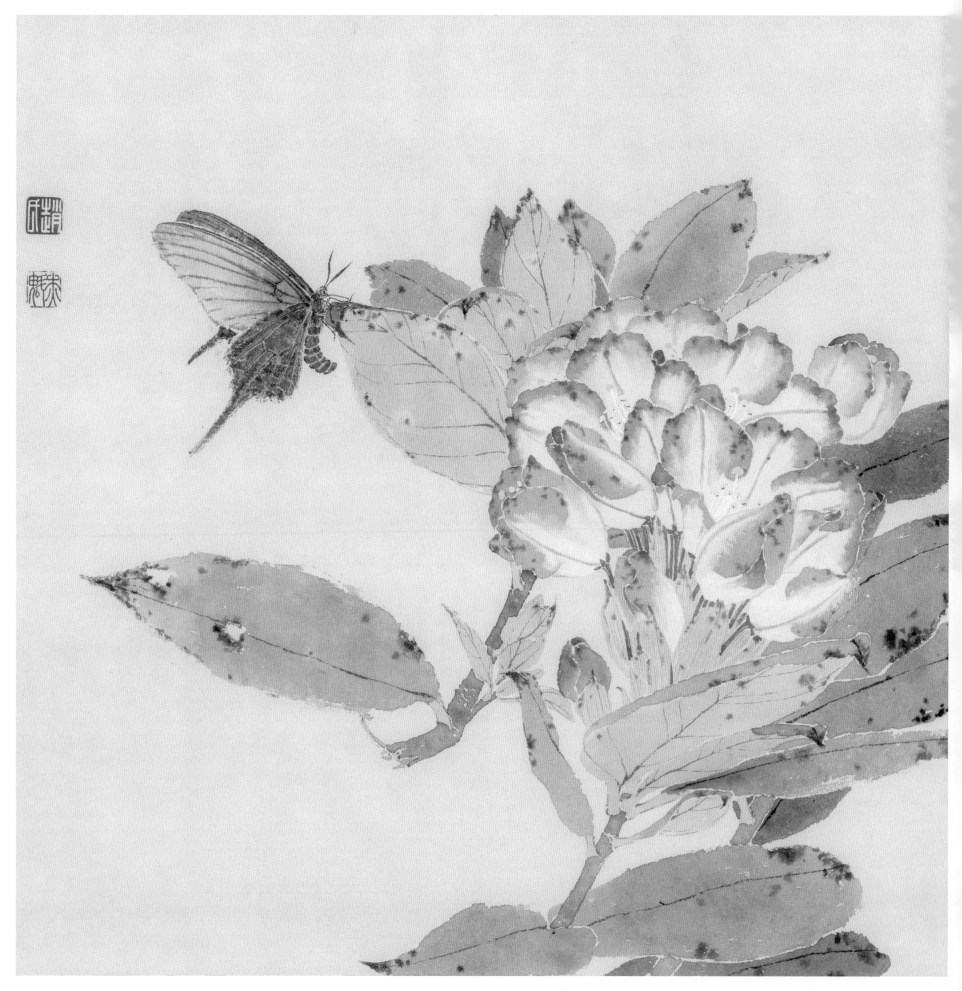

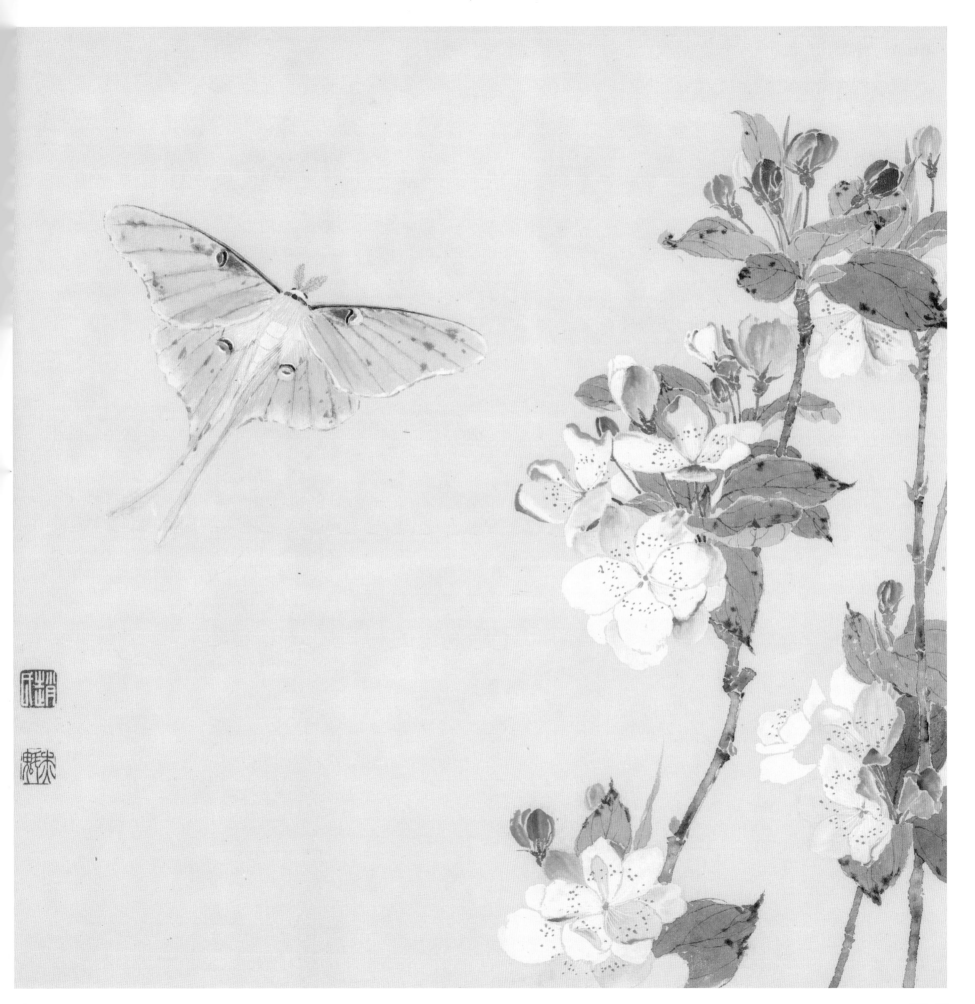

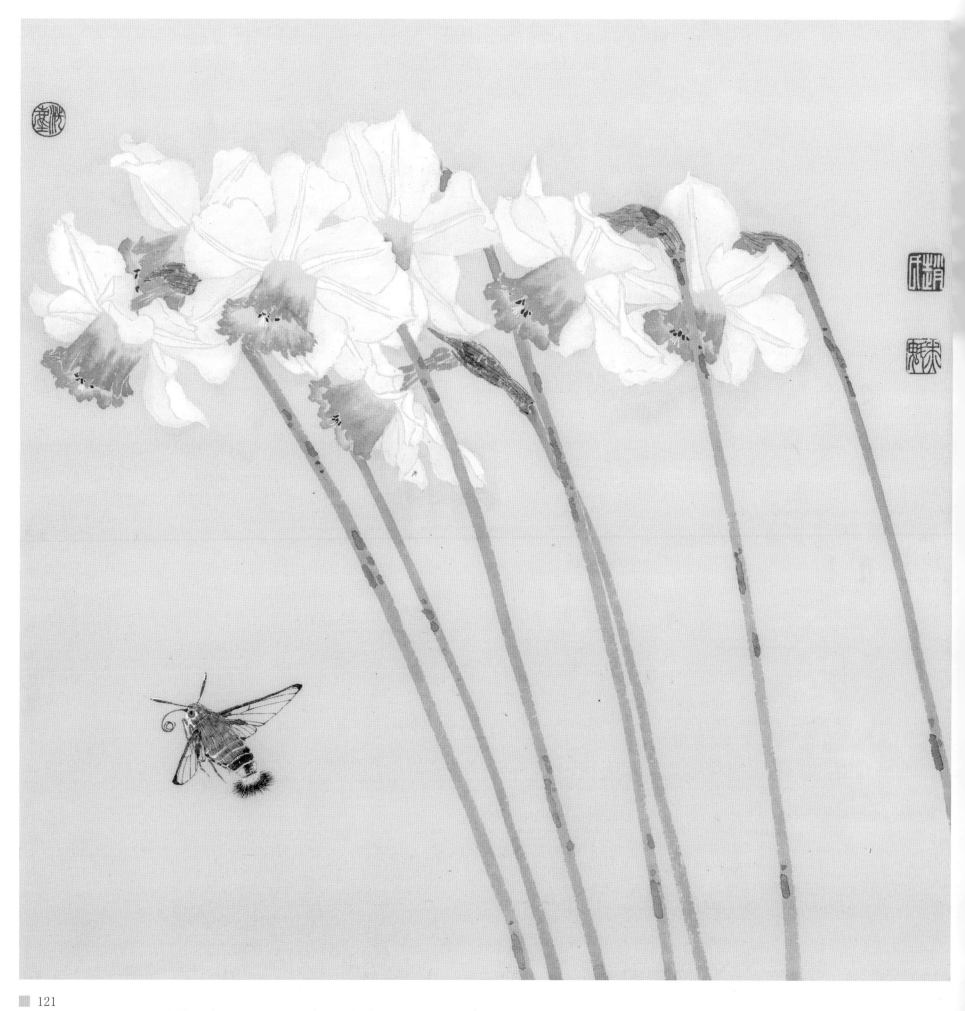

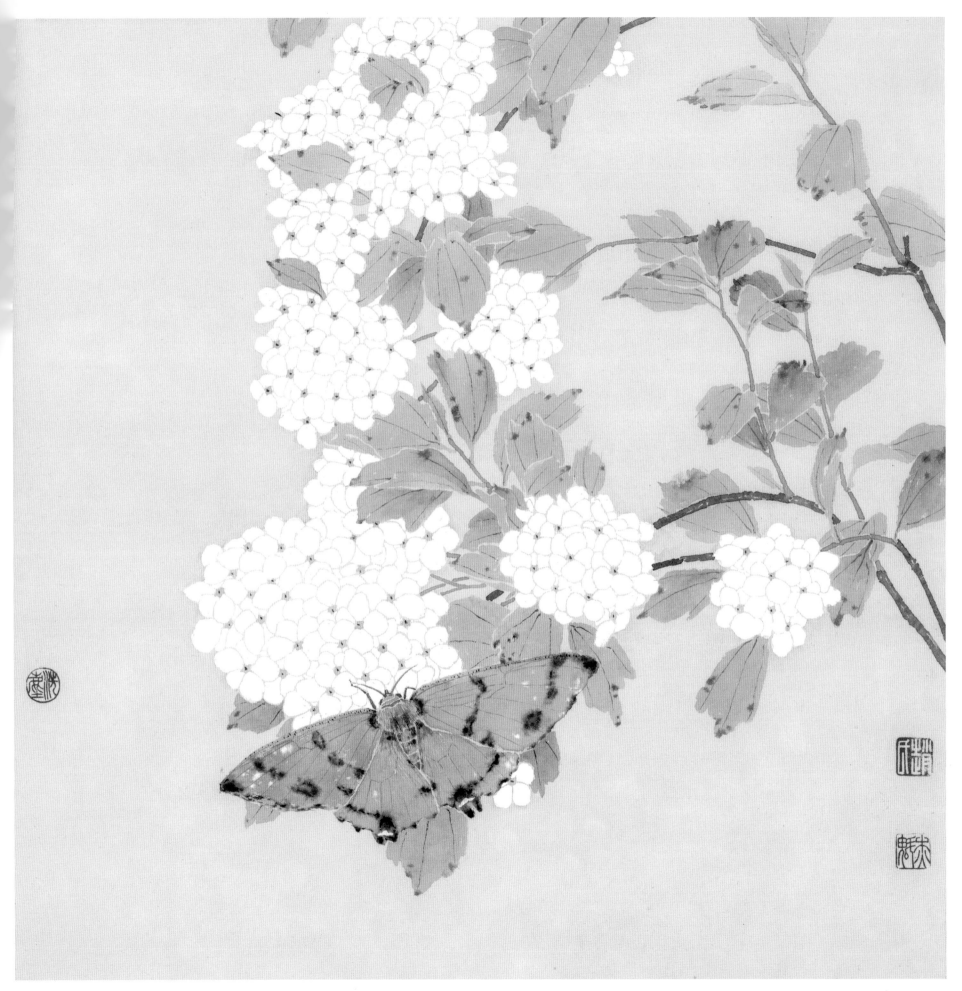

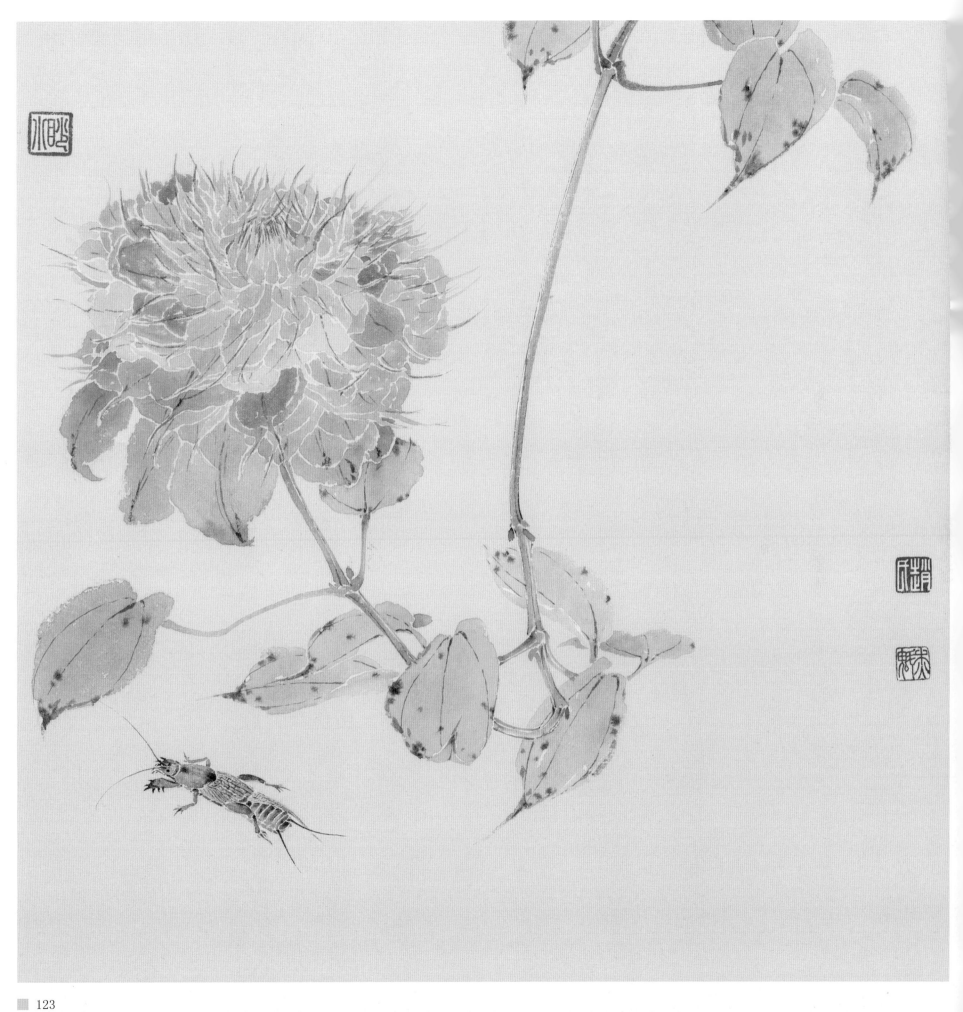

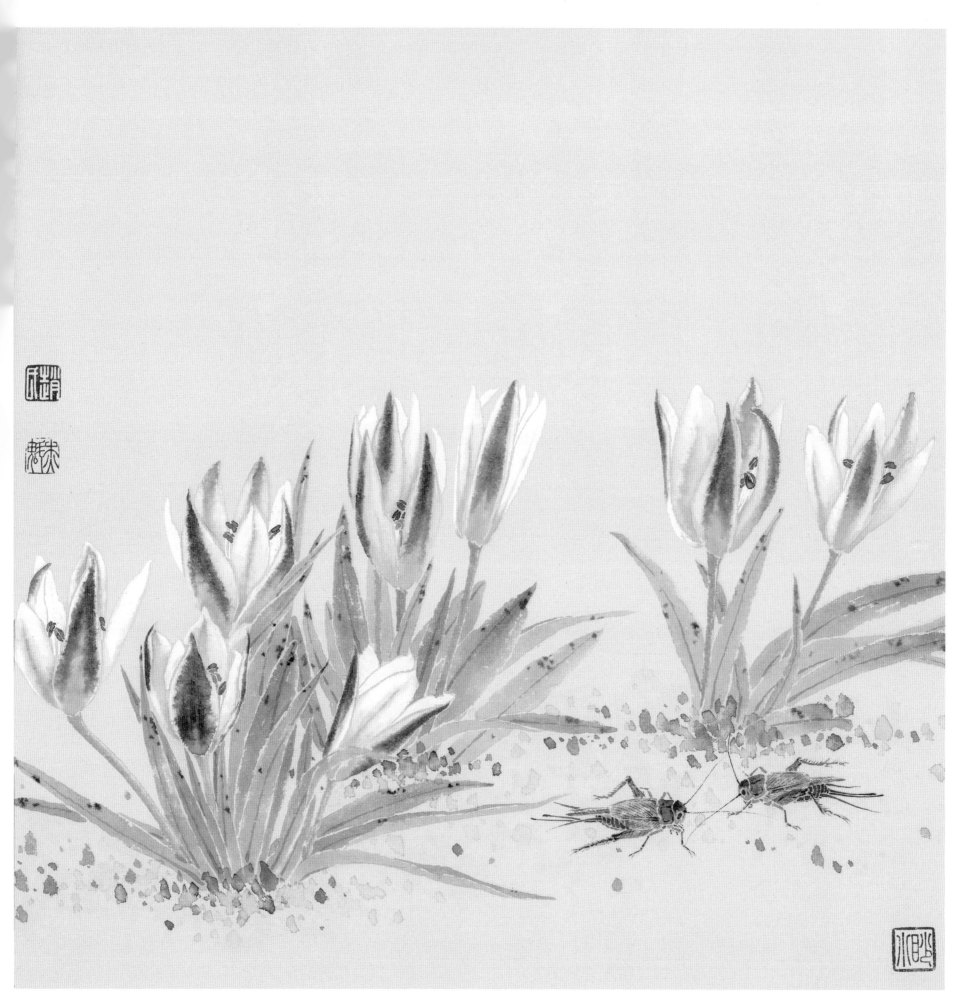

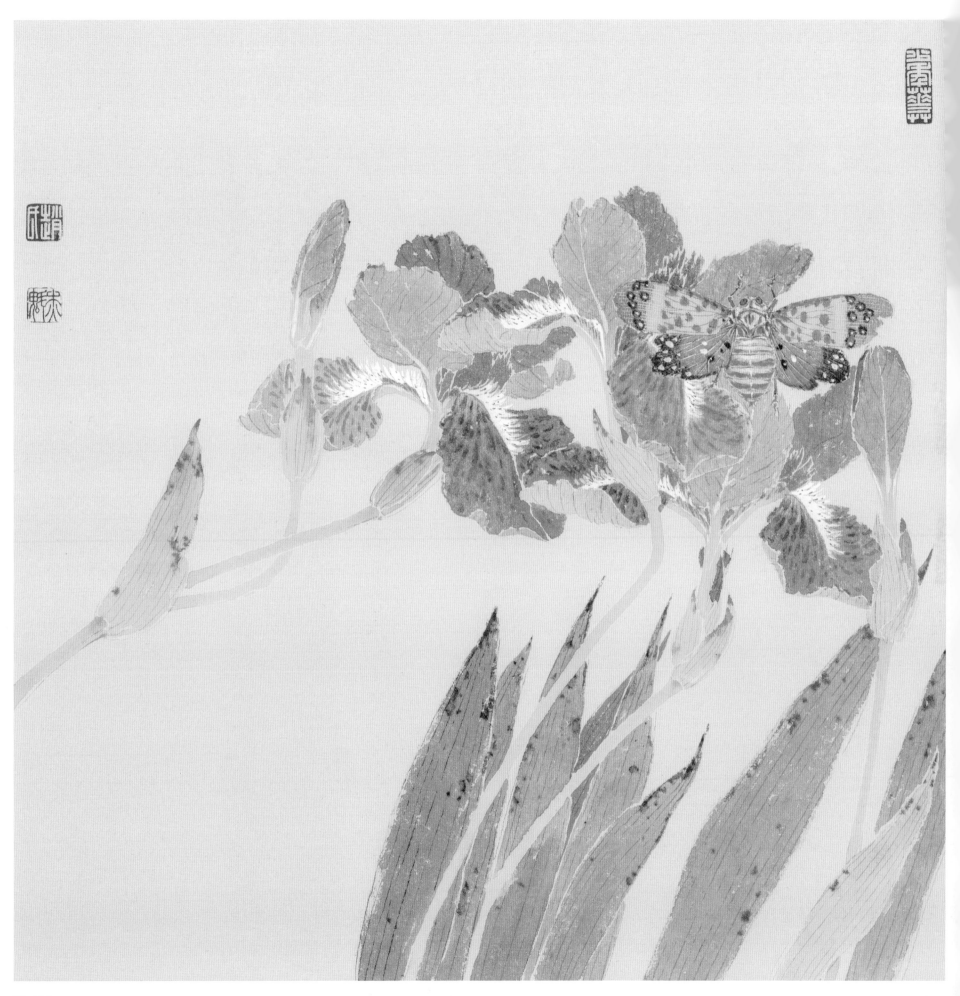

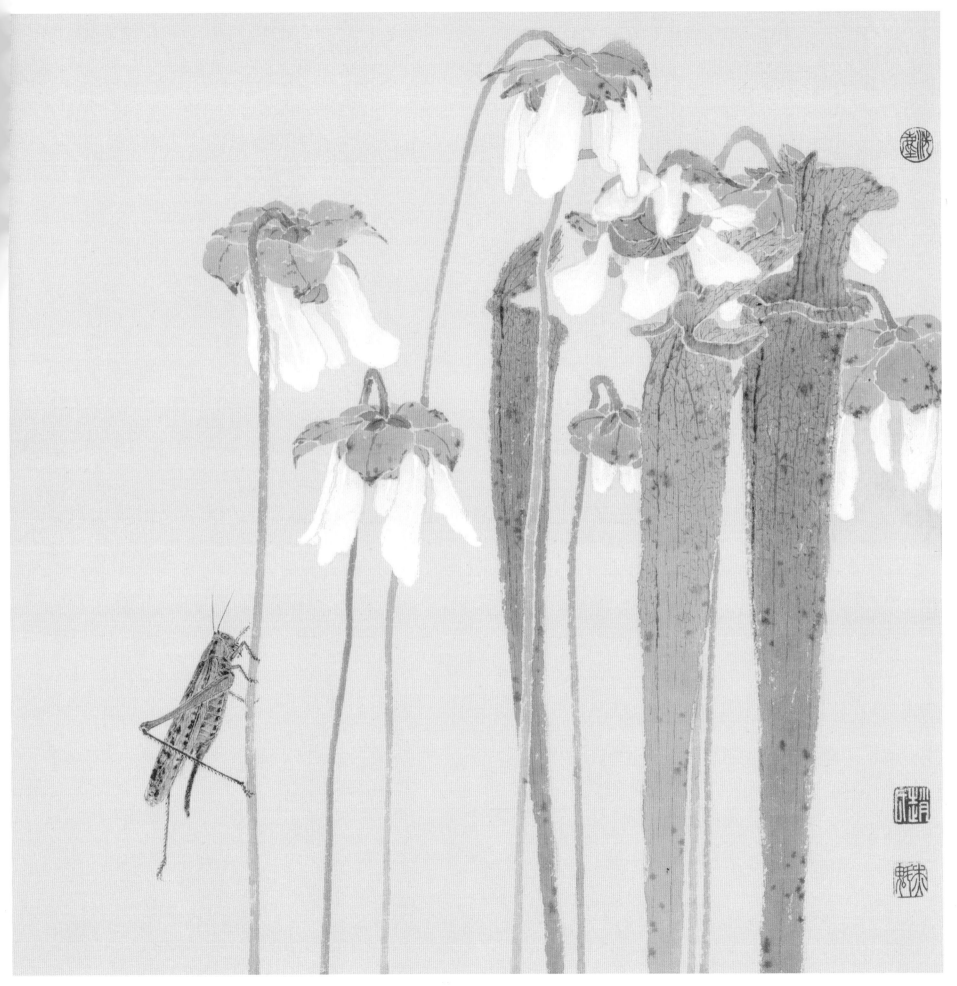

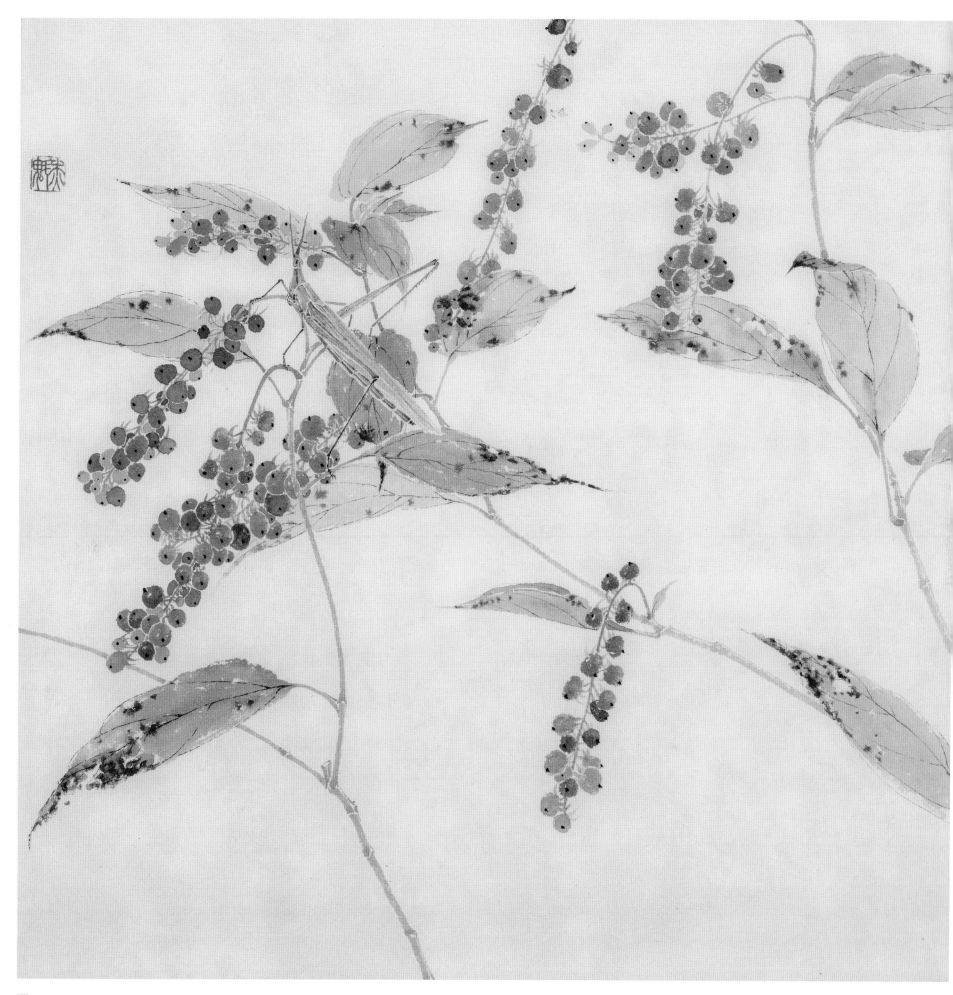

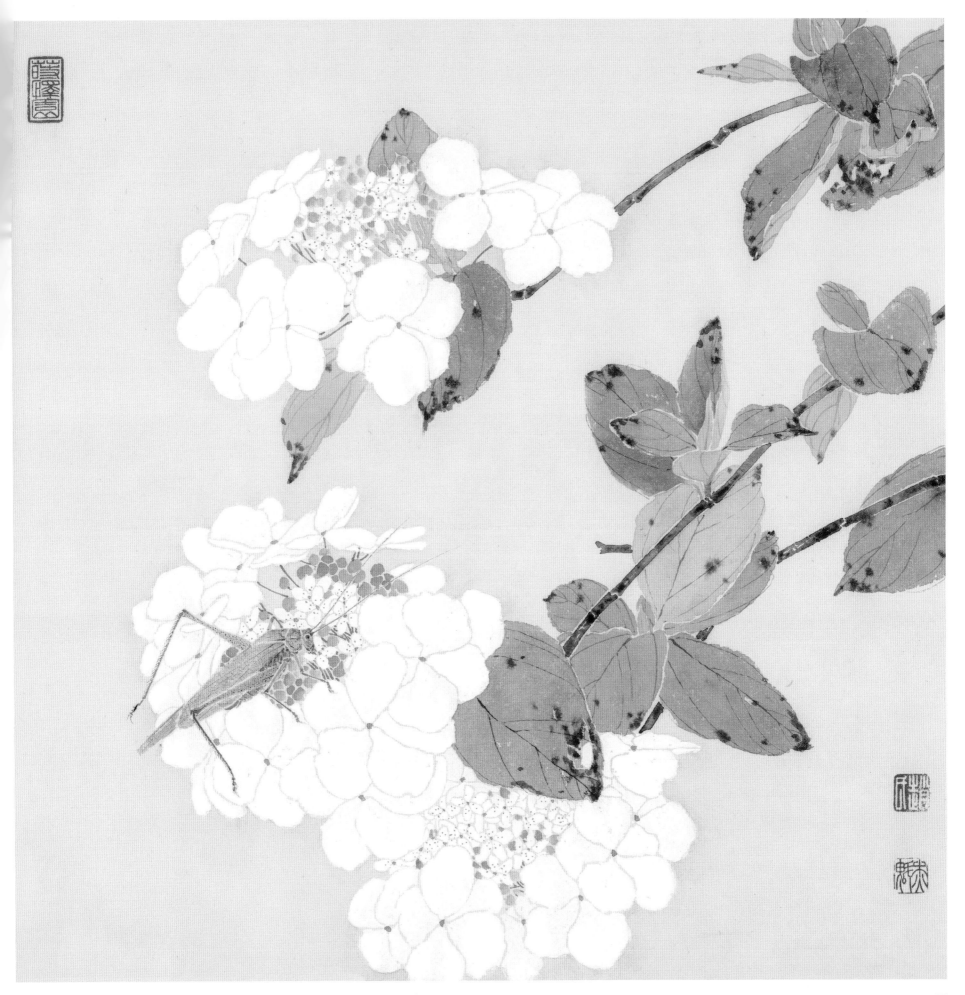

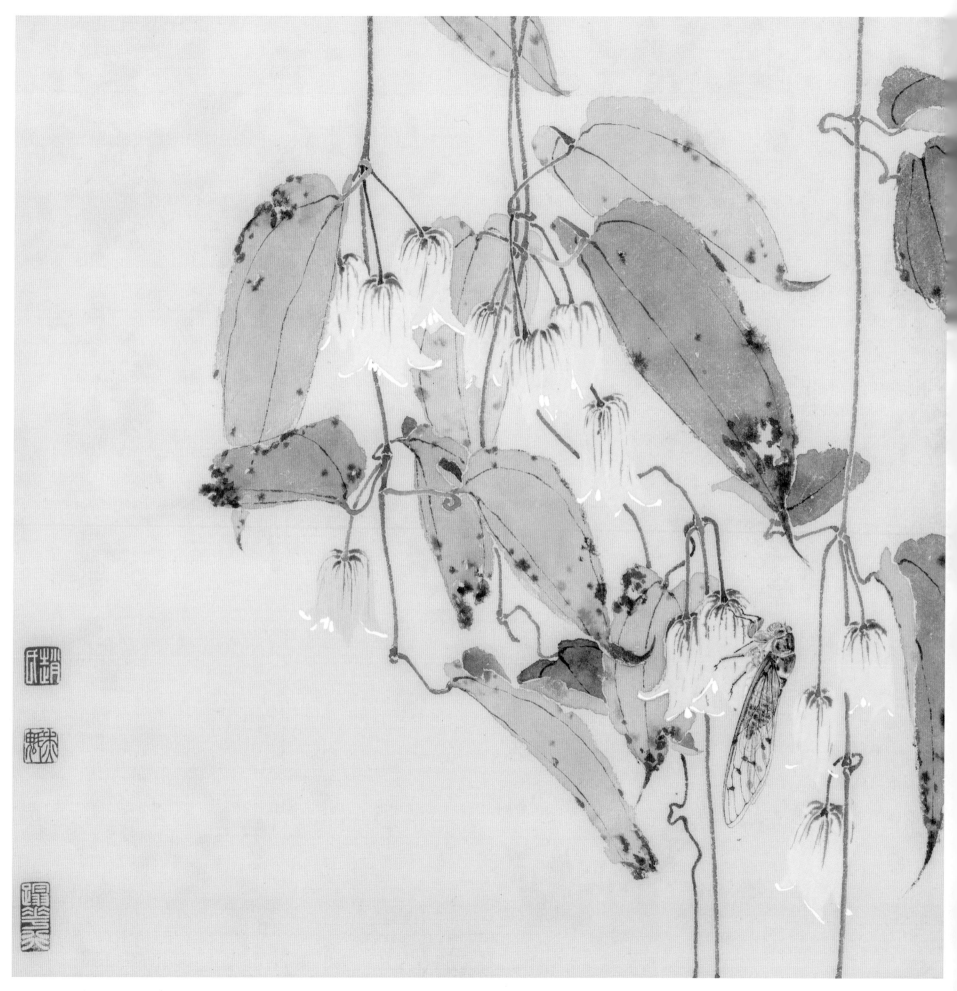

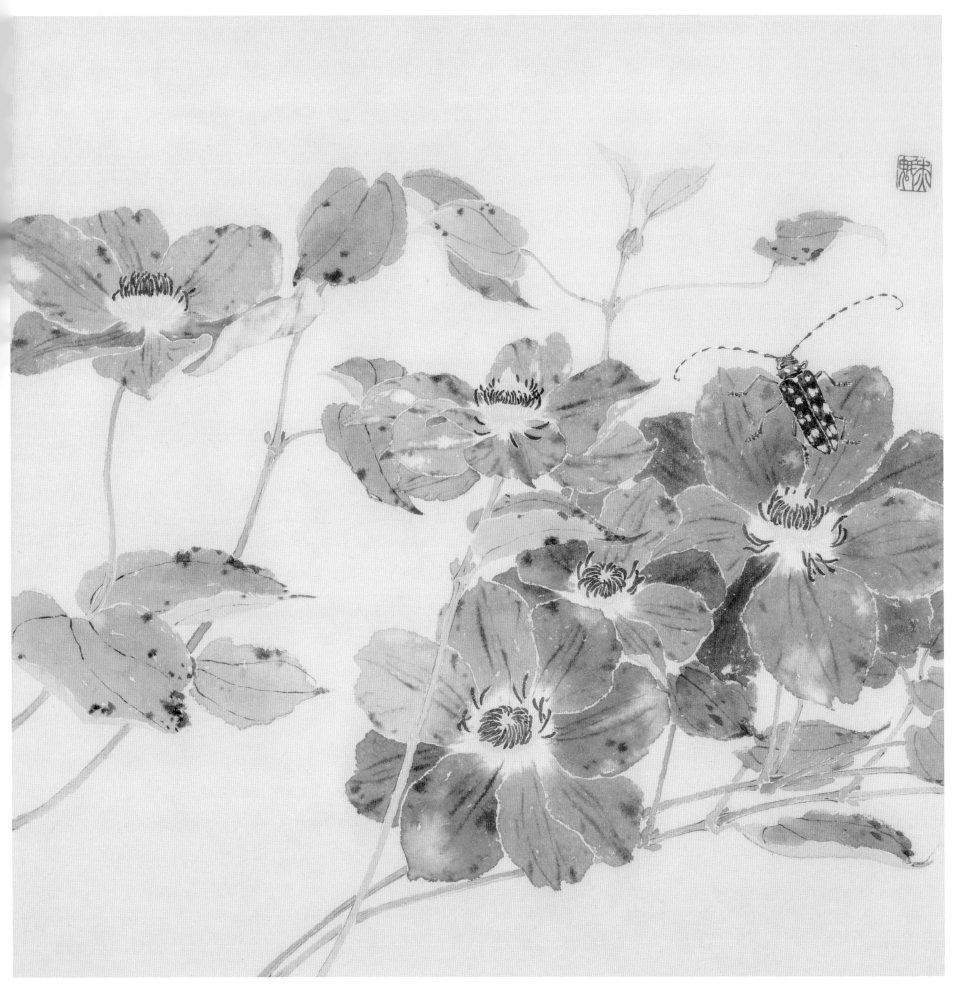

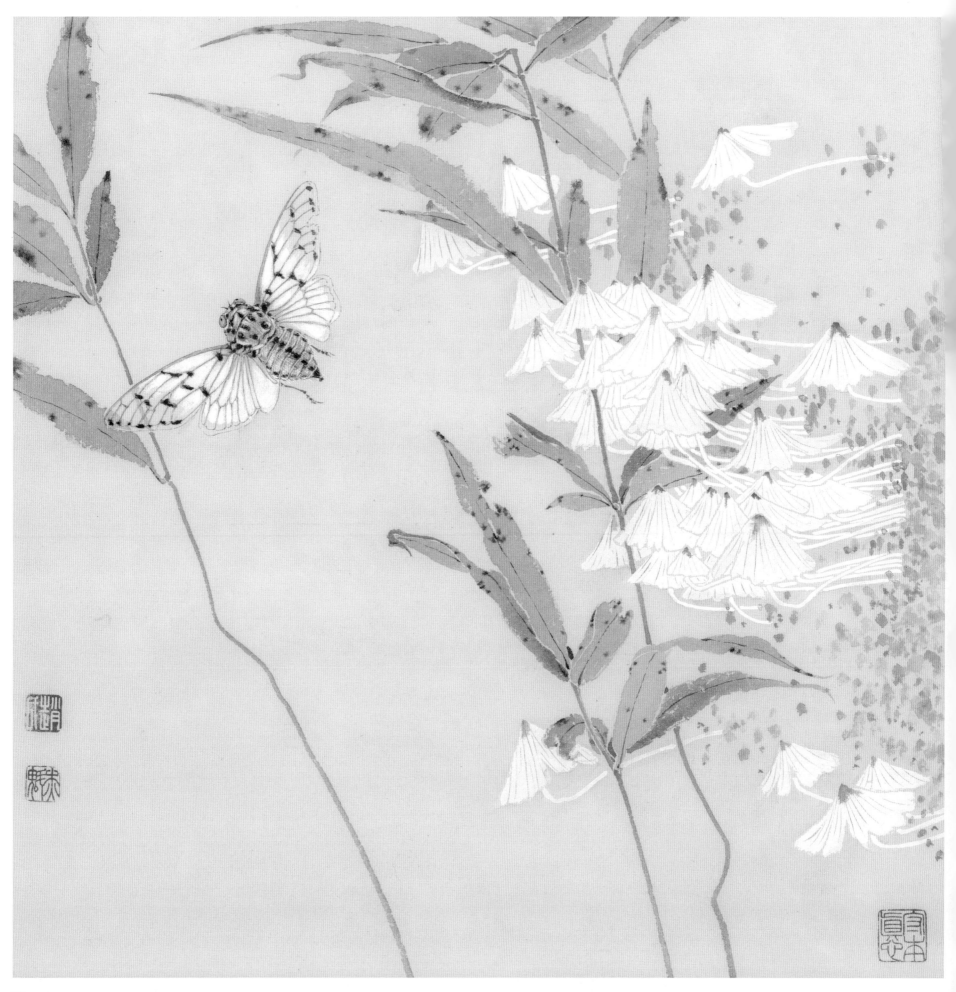

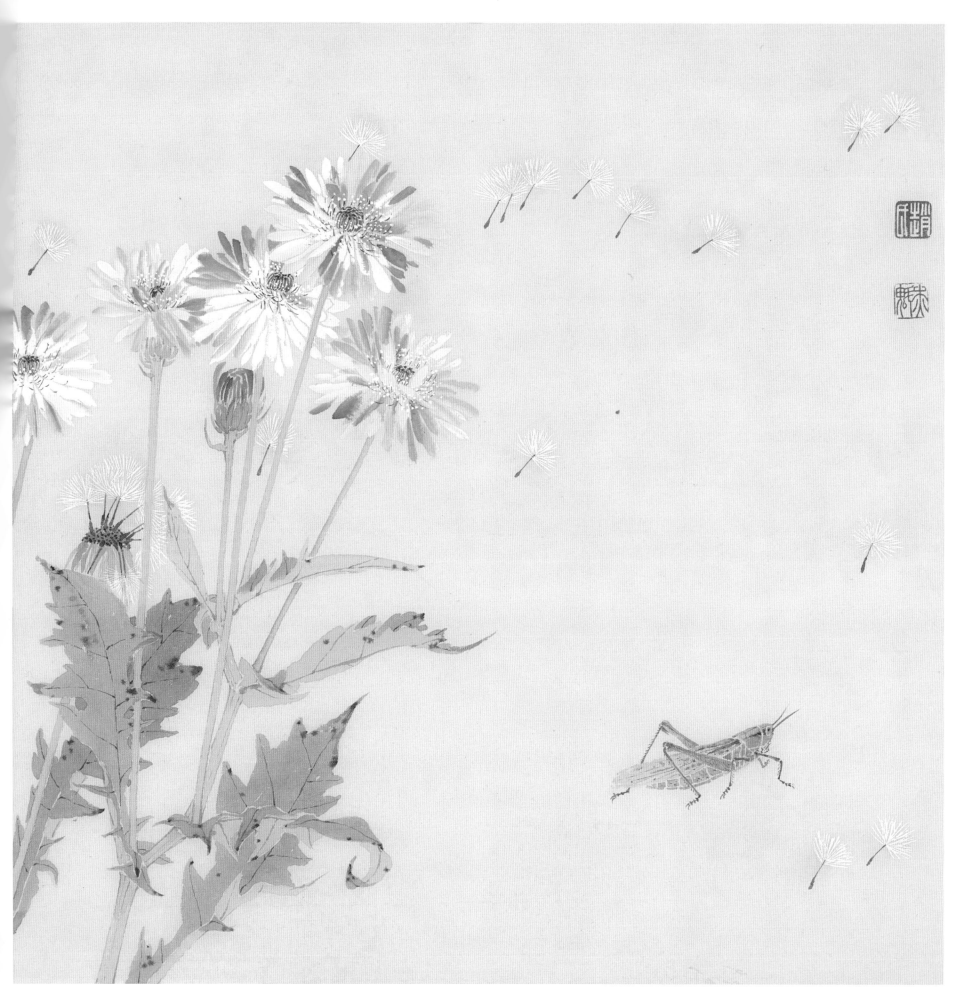

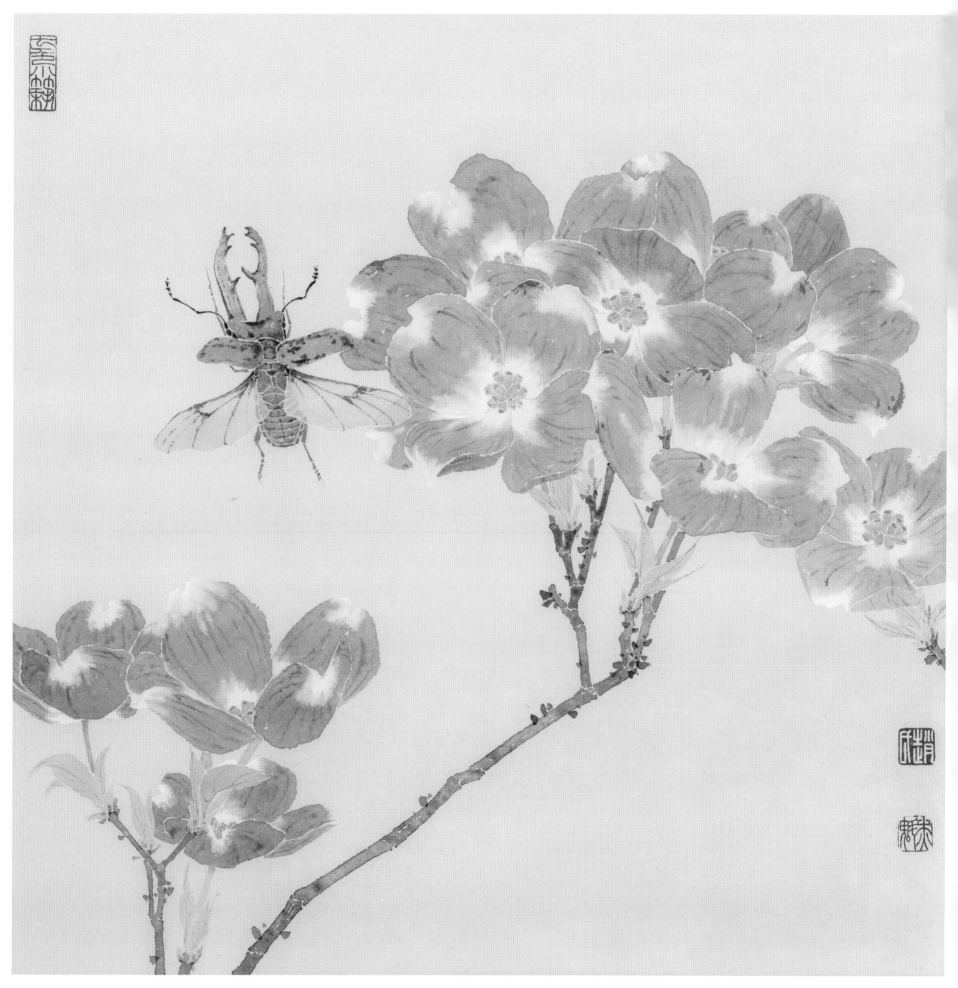

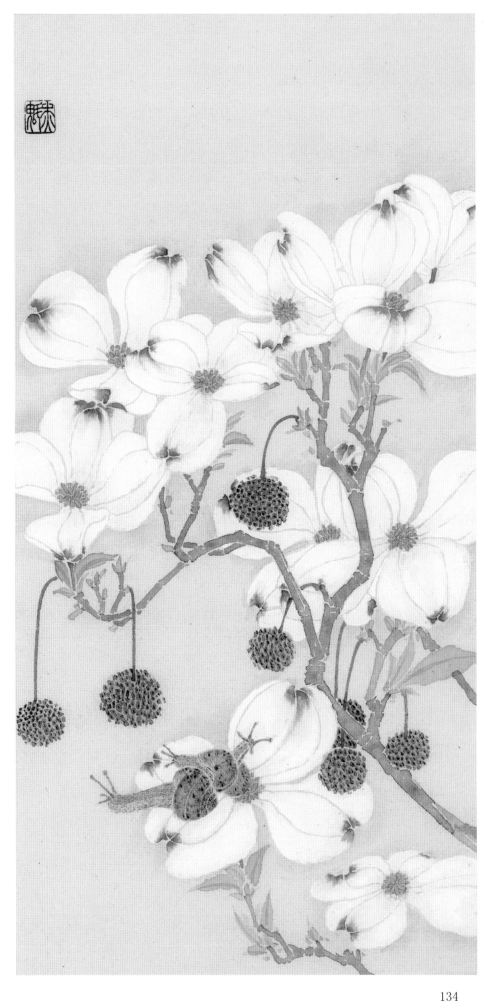

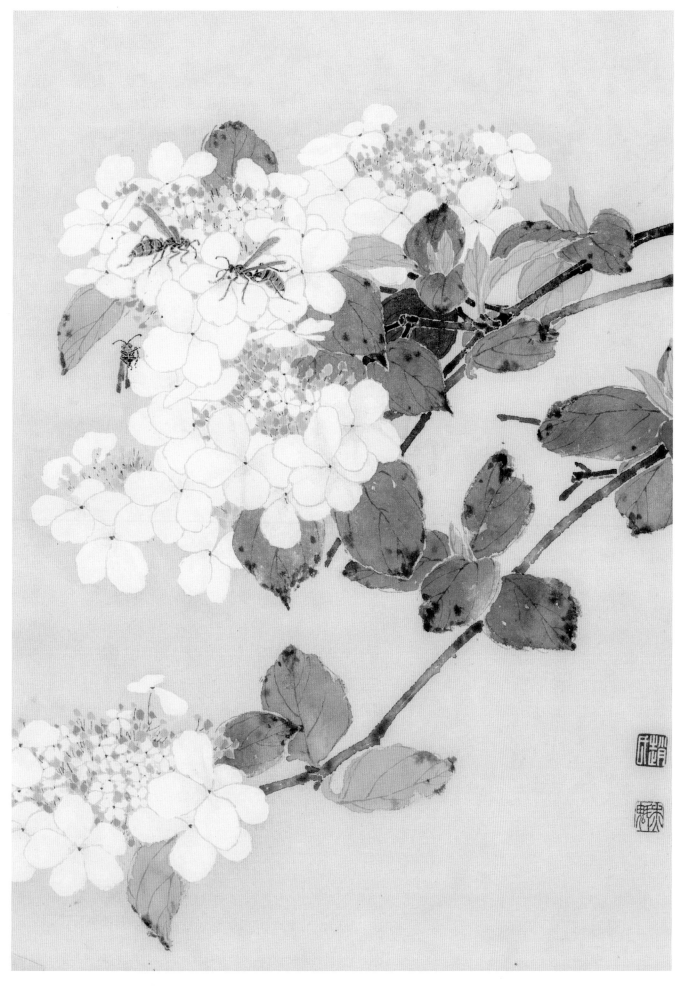

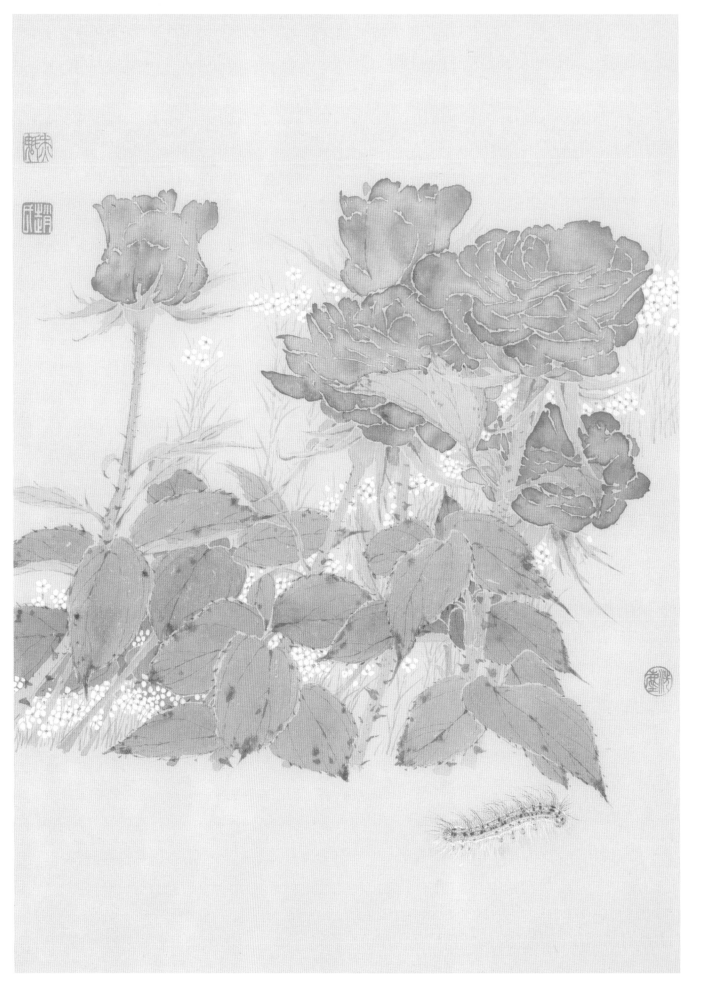

白描线稿

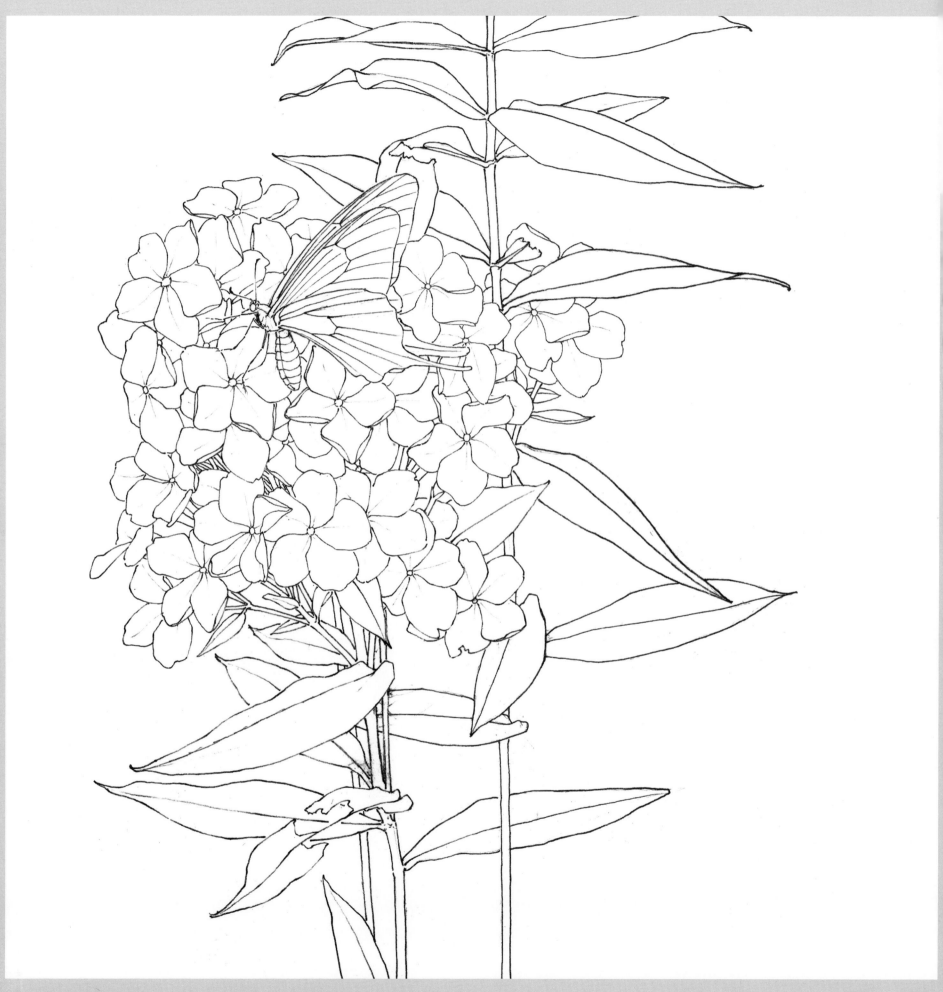

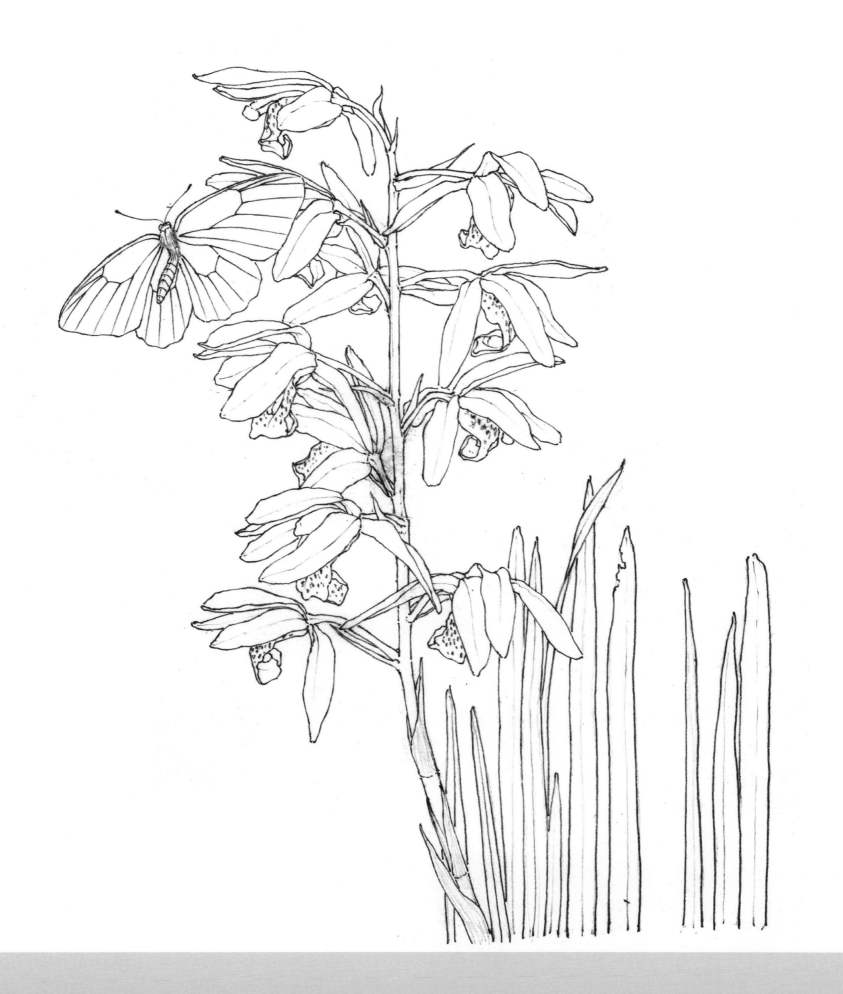

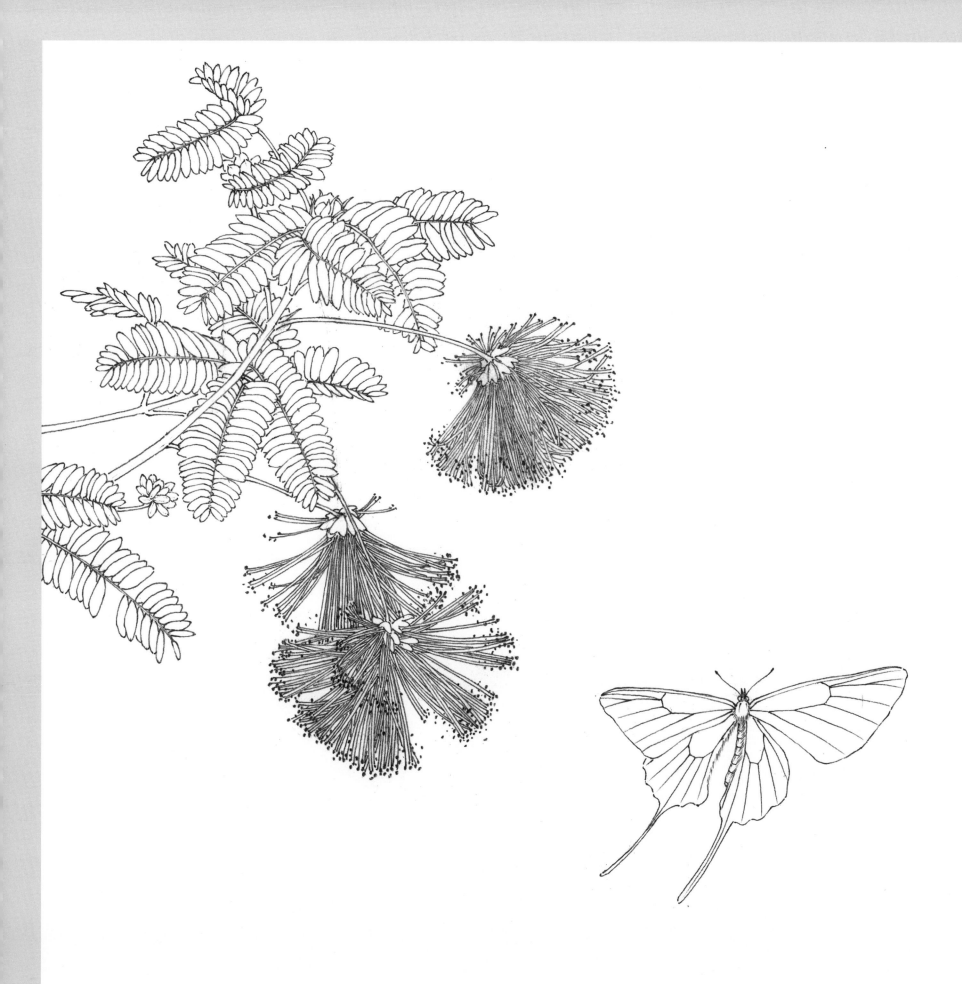

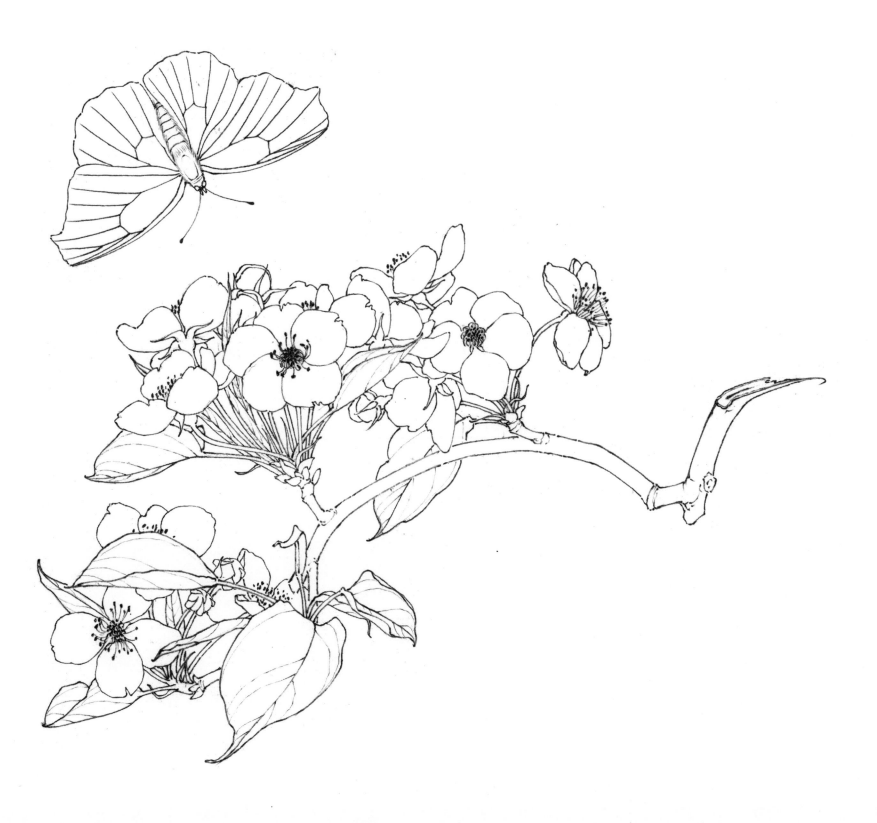

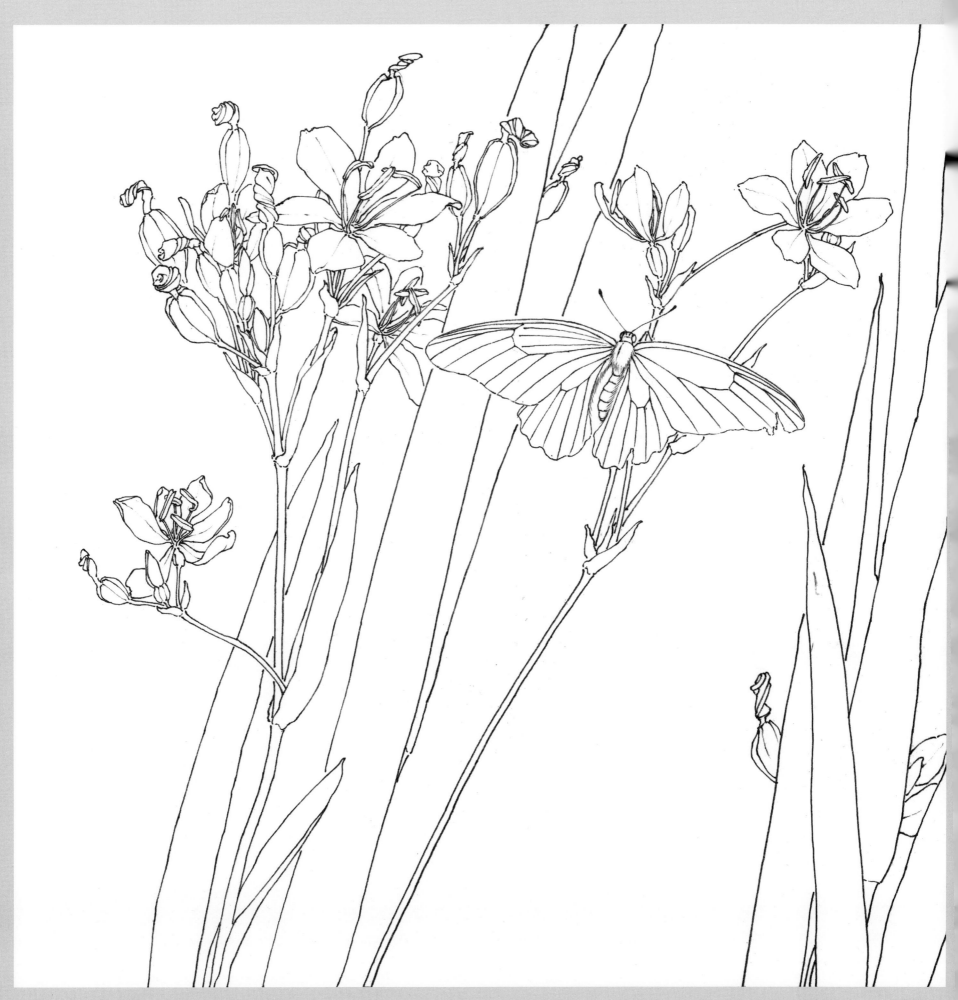

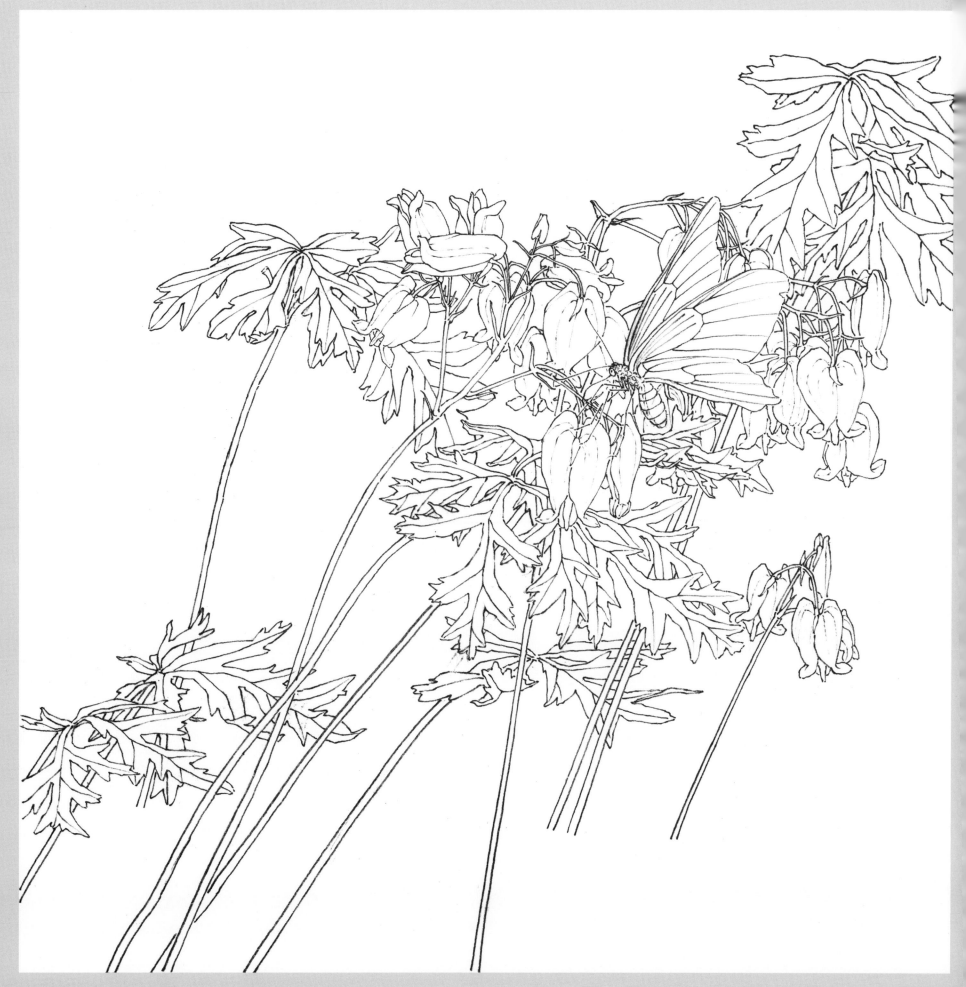

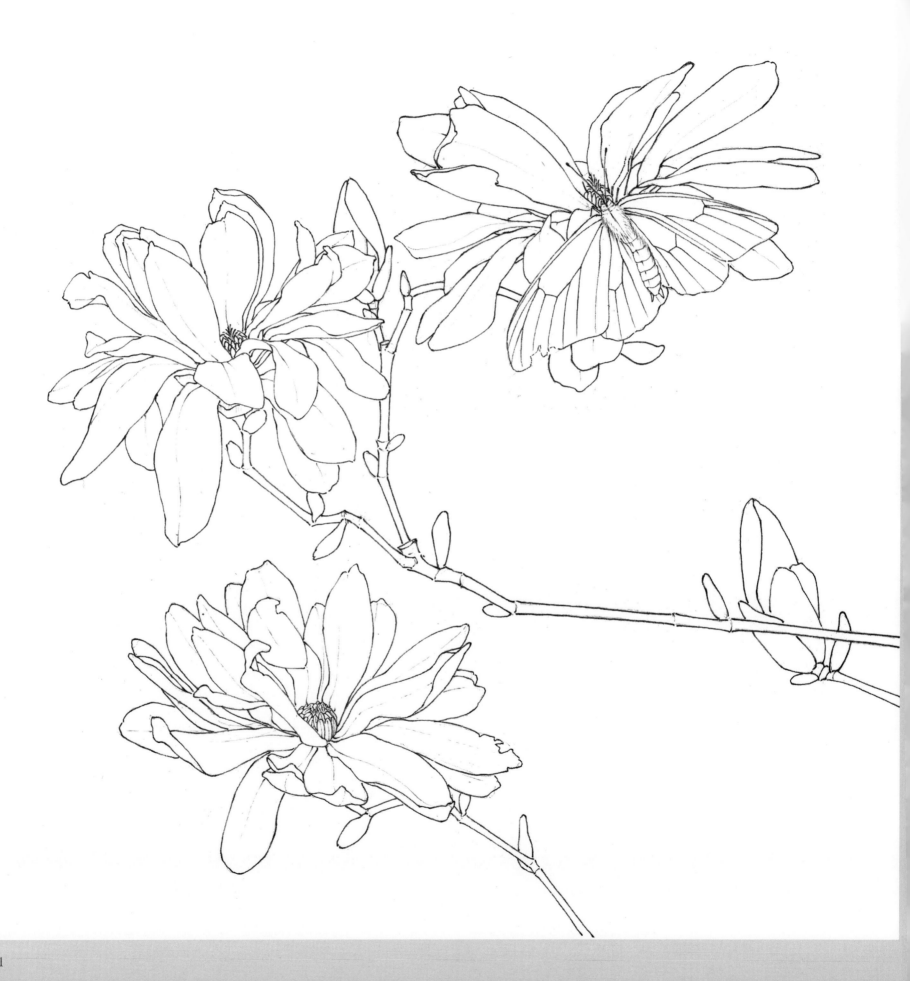

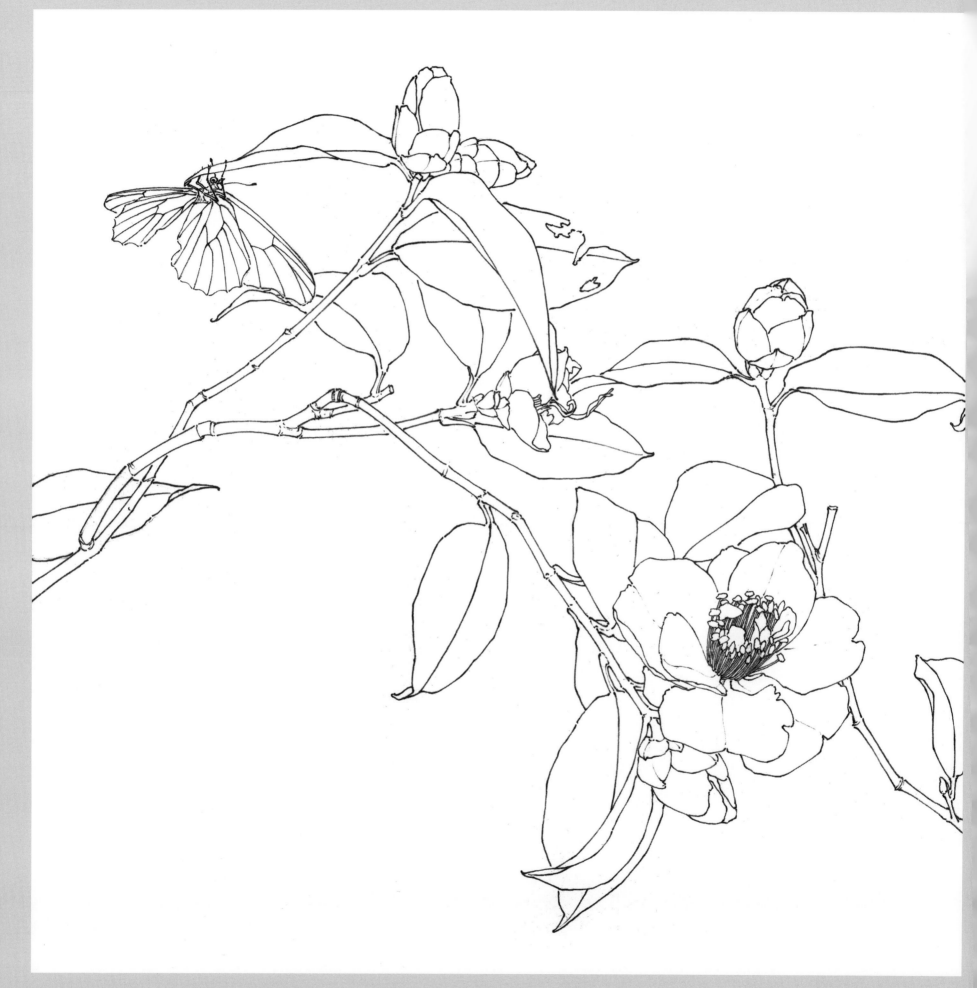

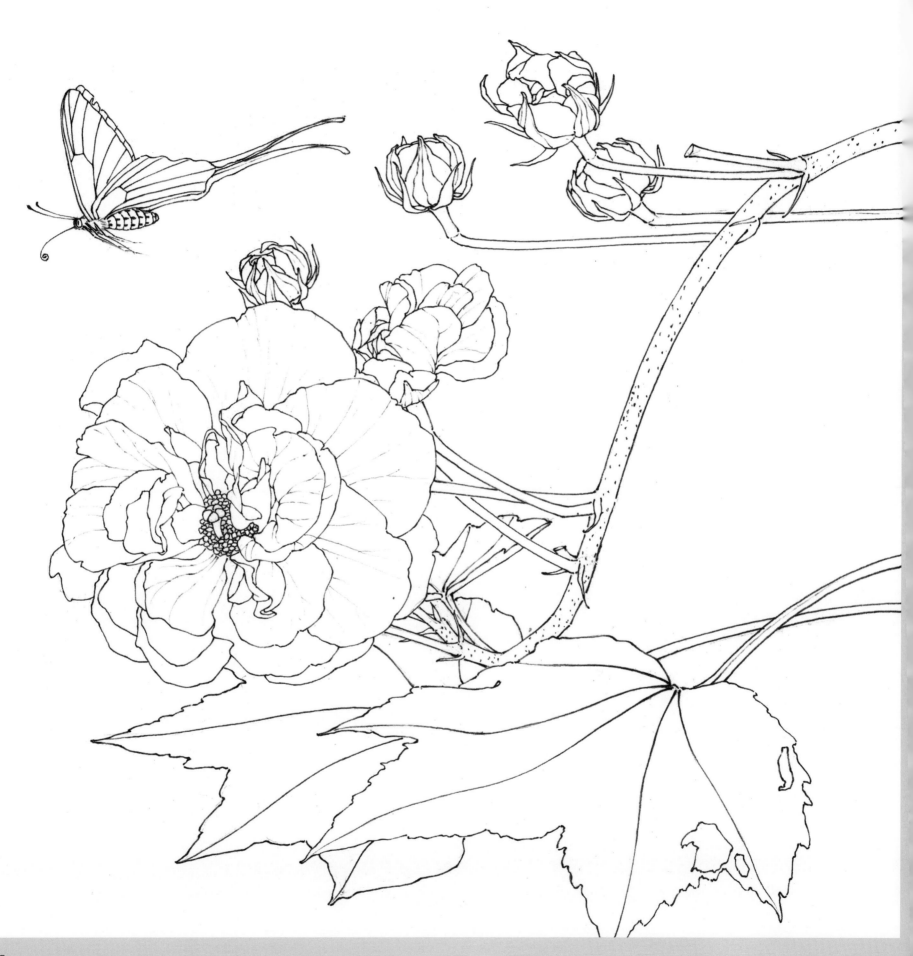

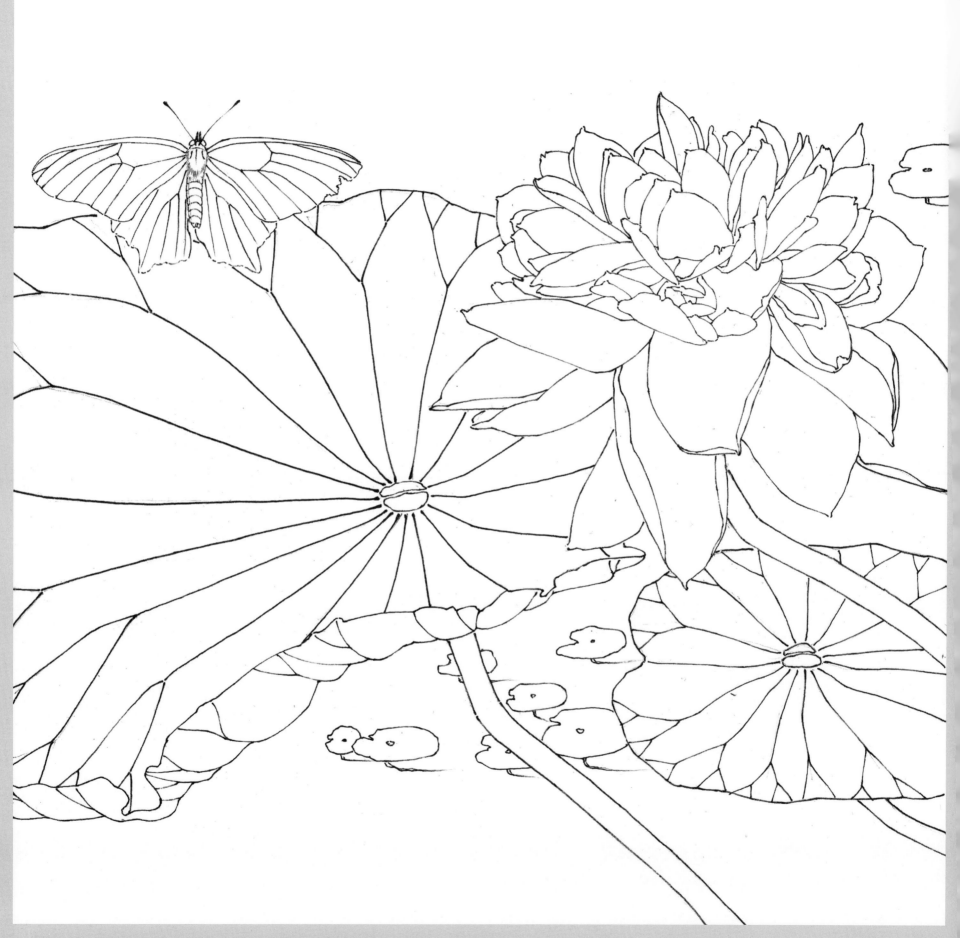

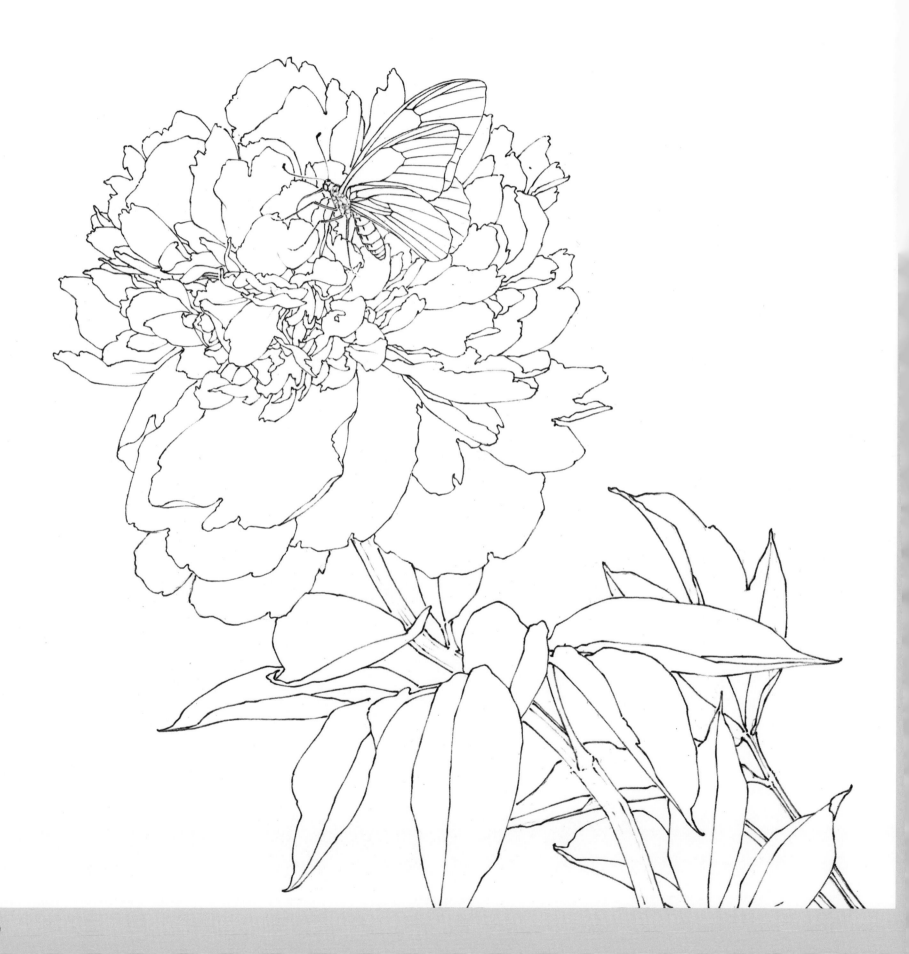

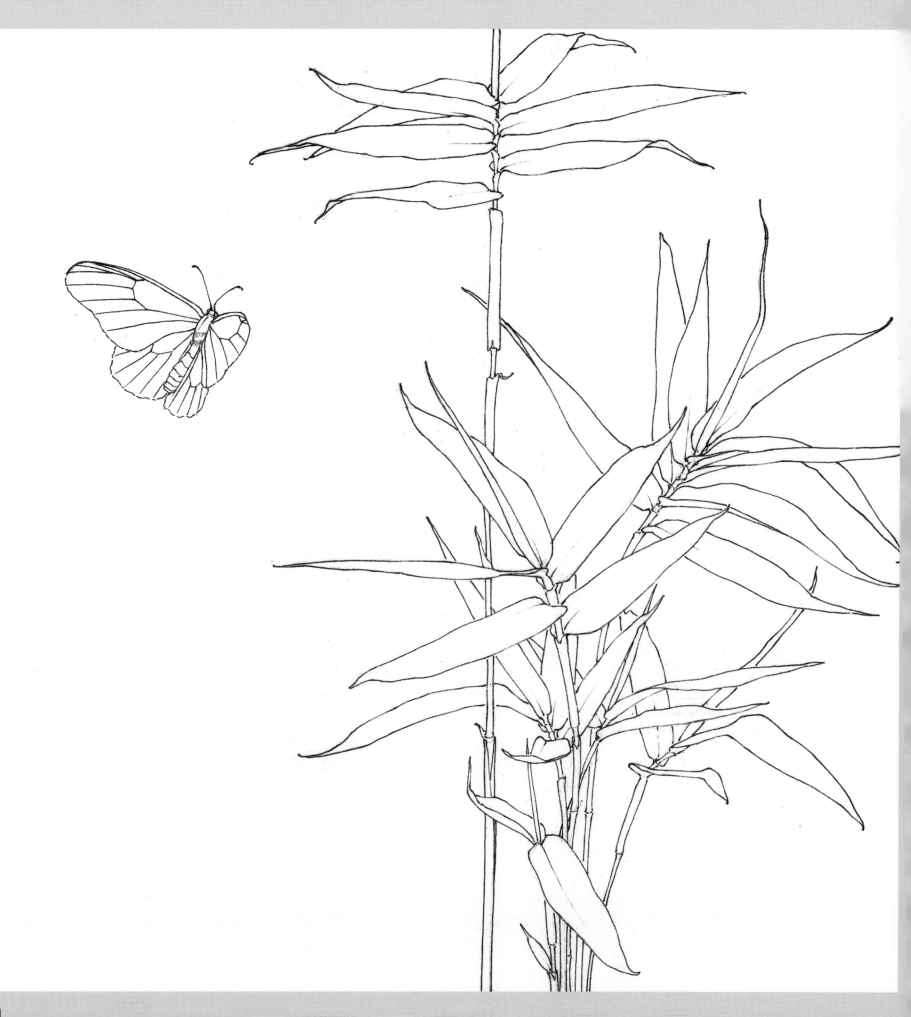

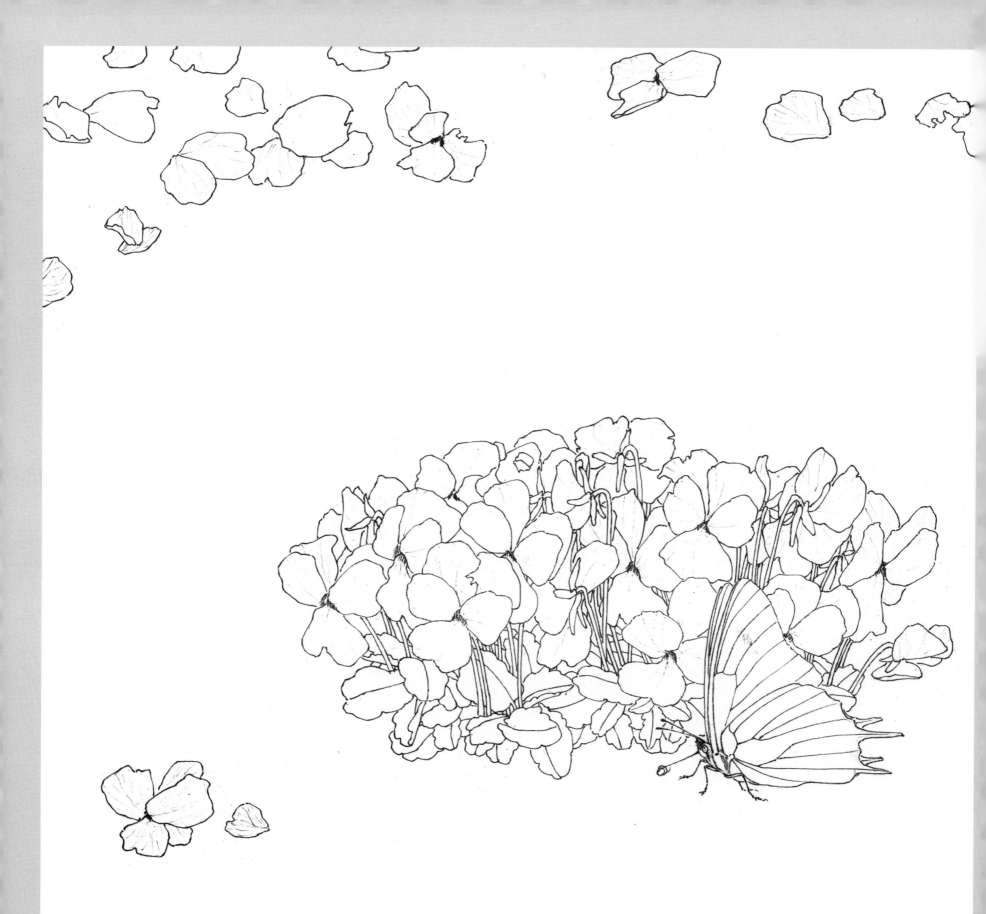

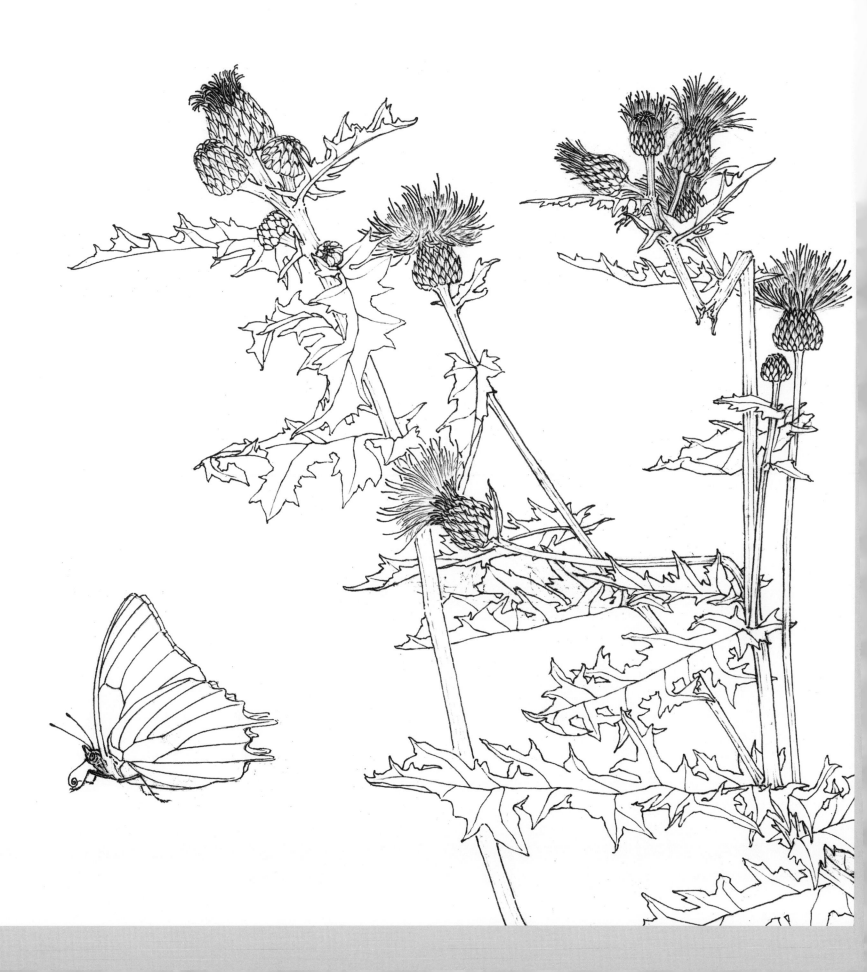

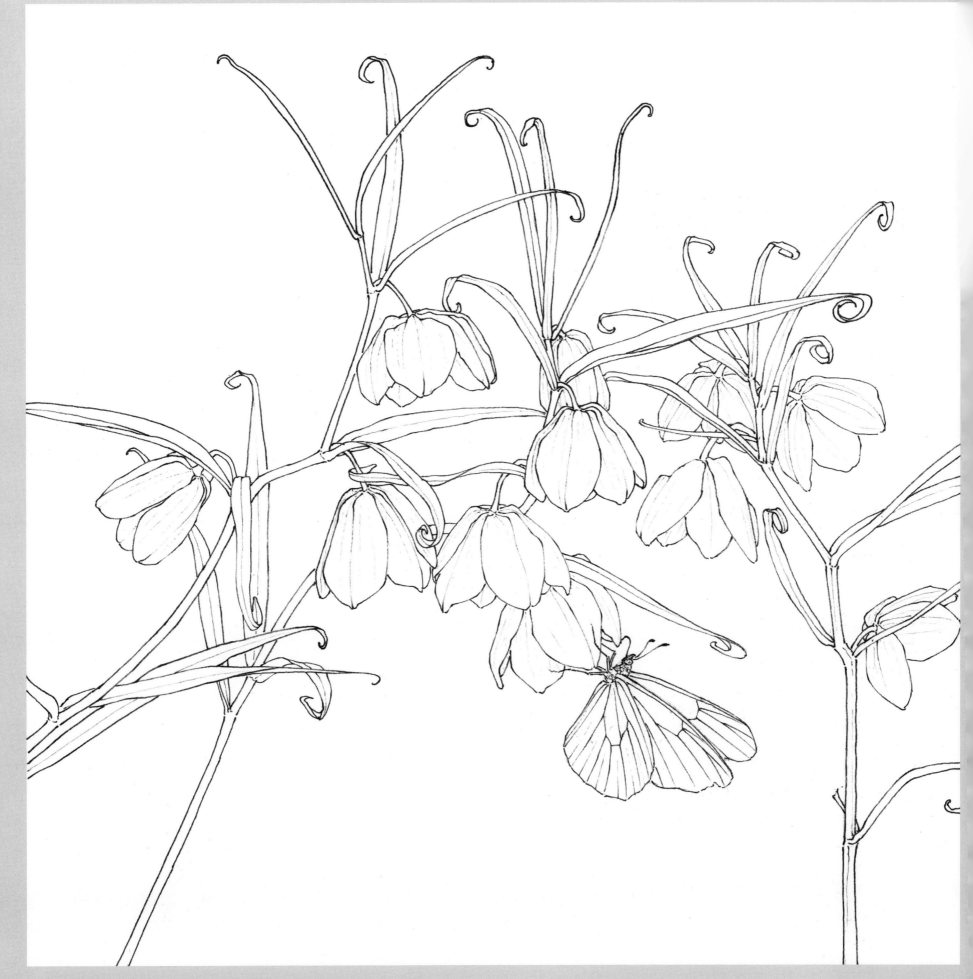

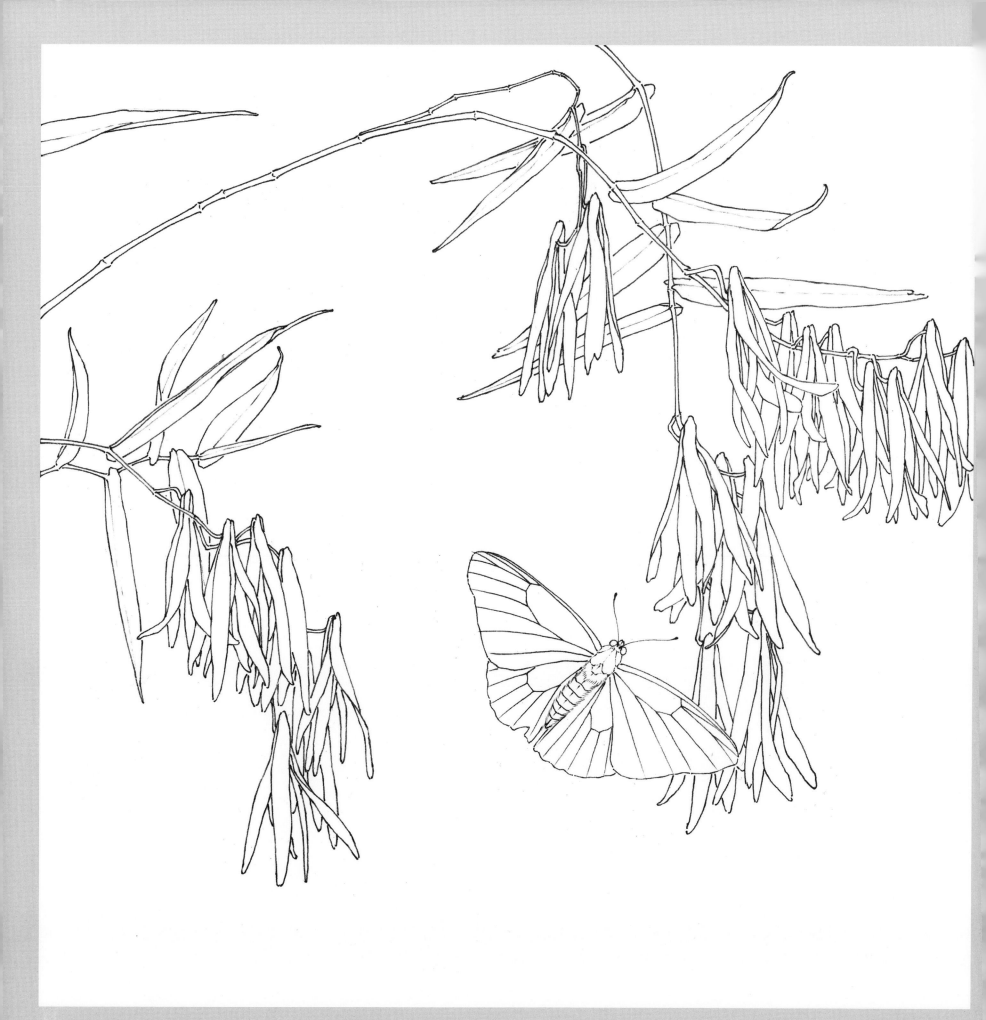

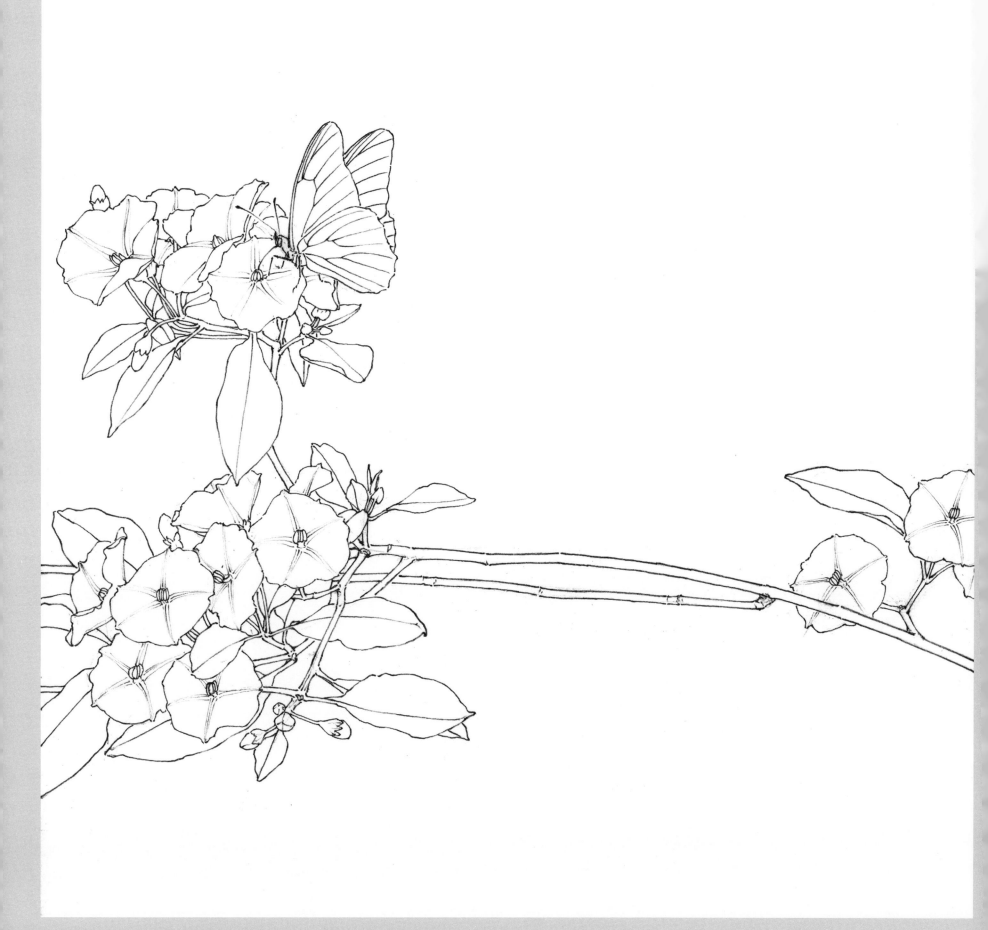

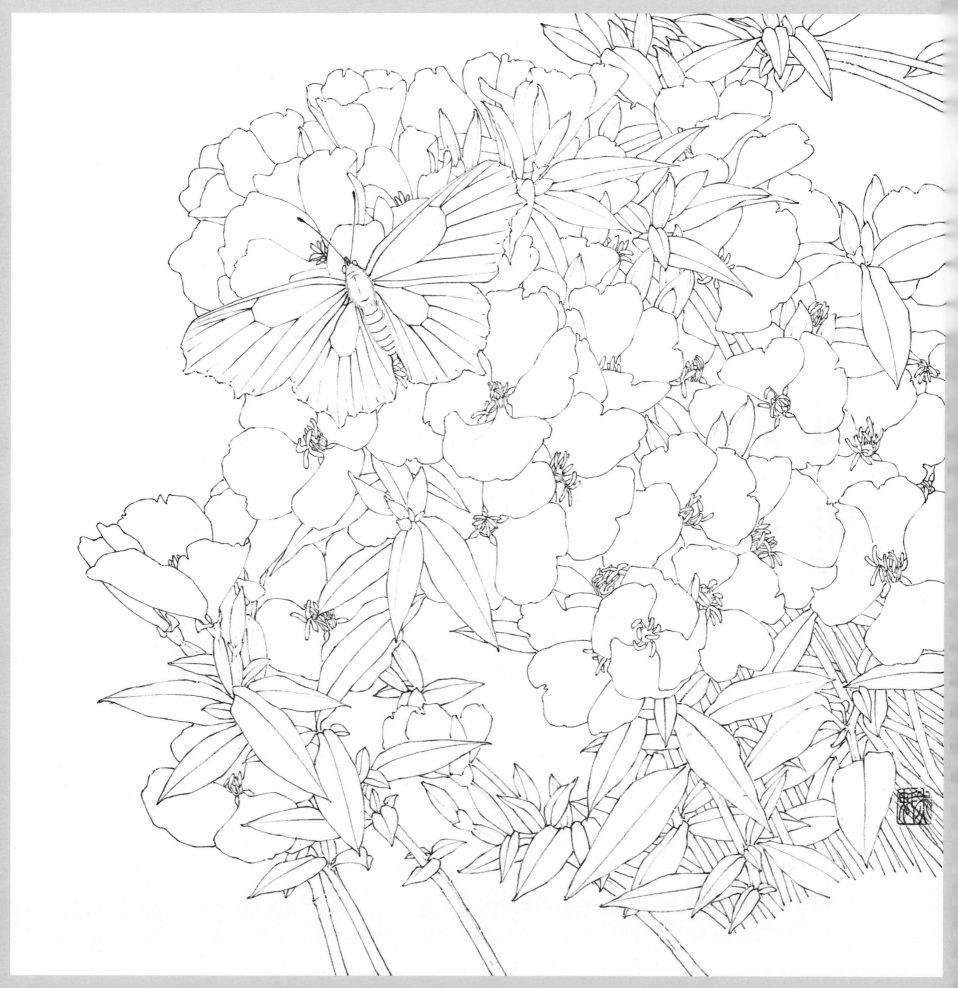

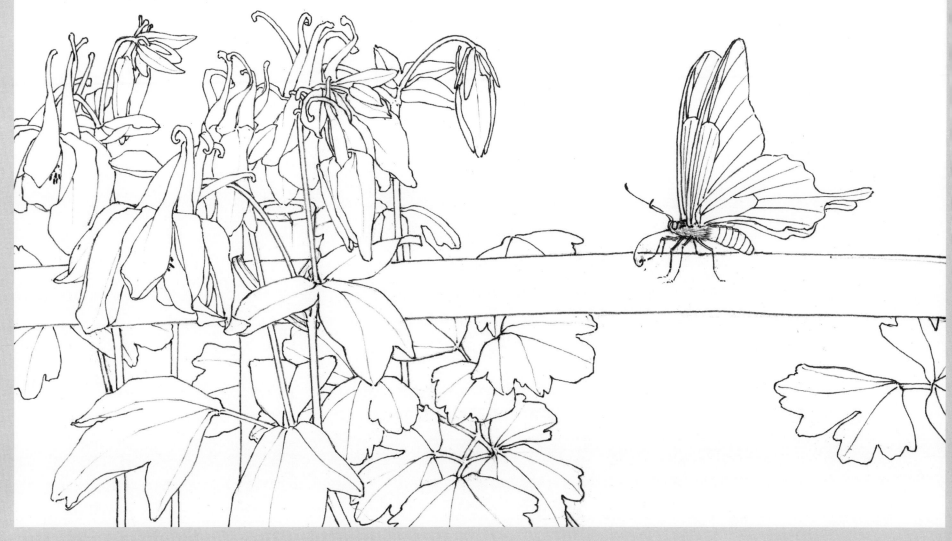

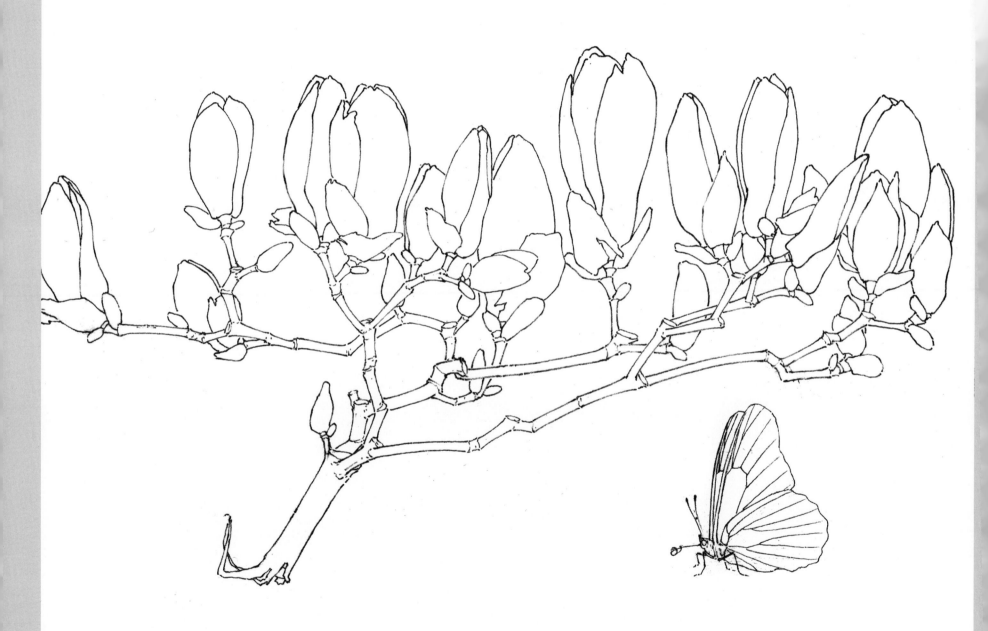

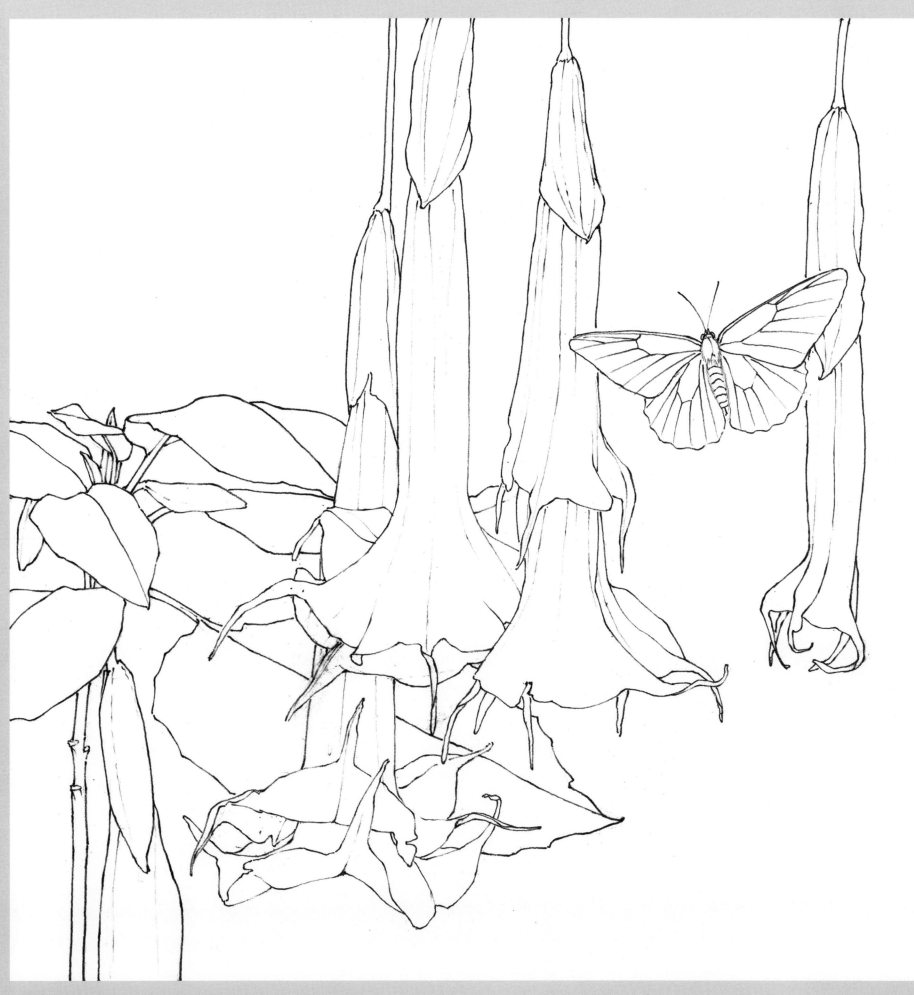

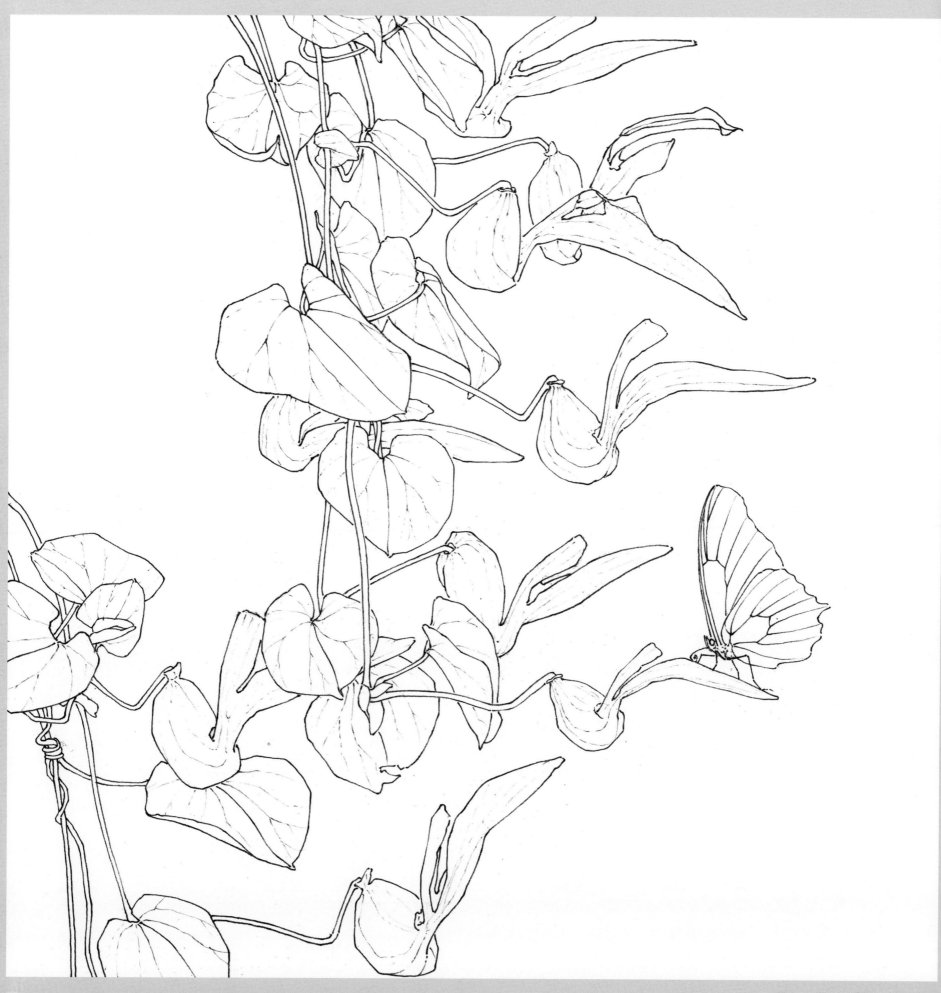

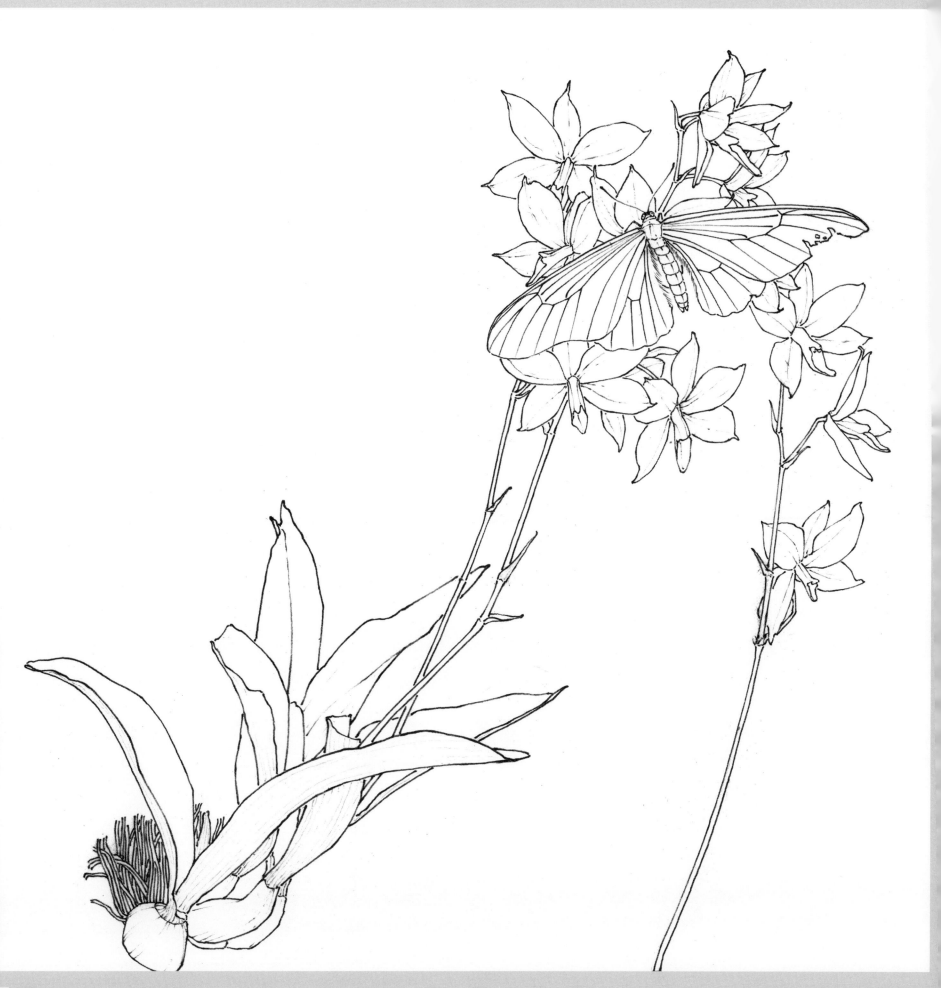

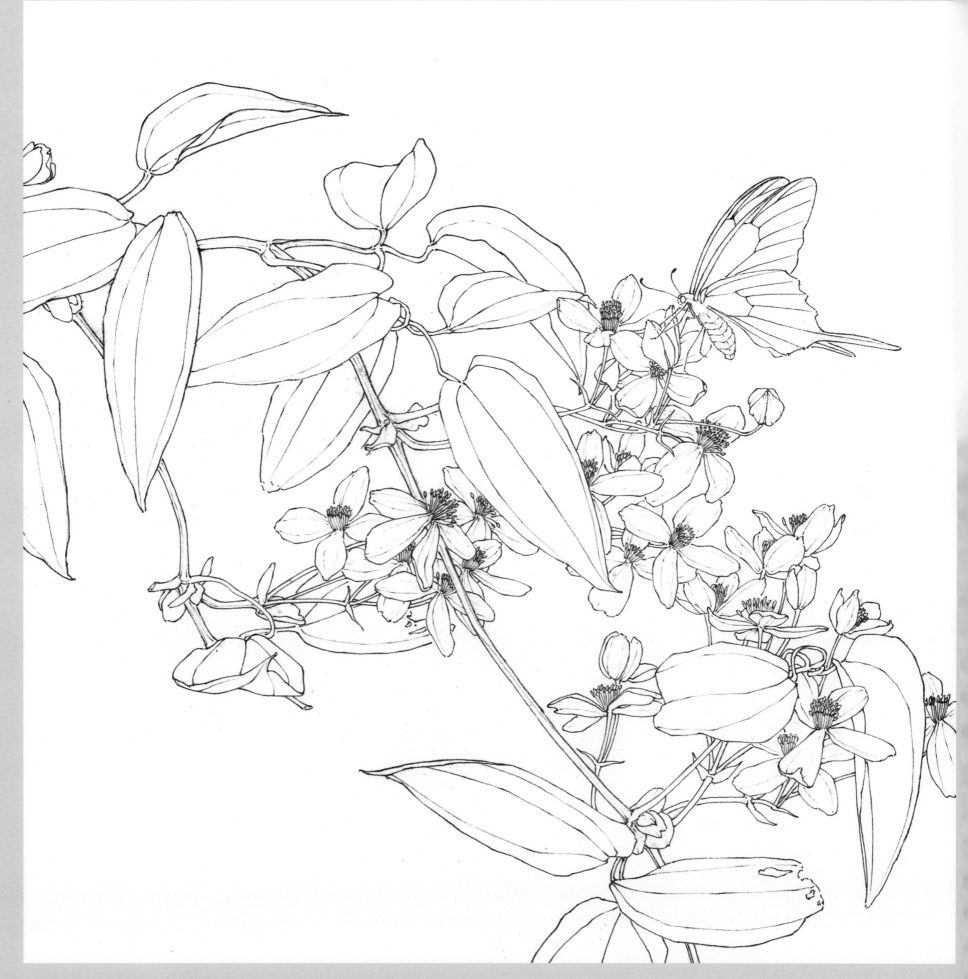

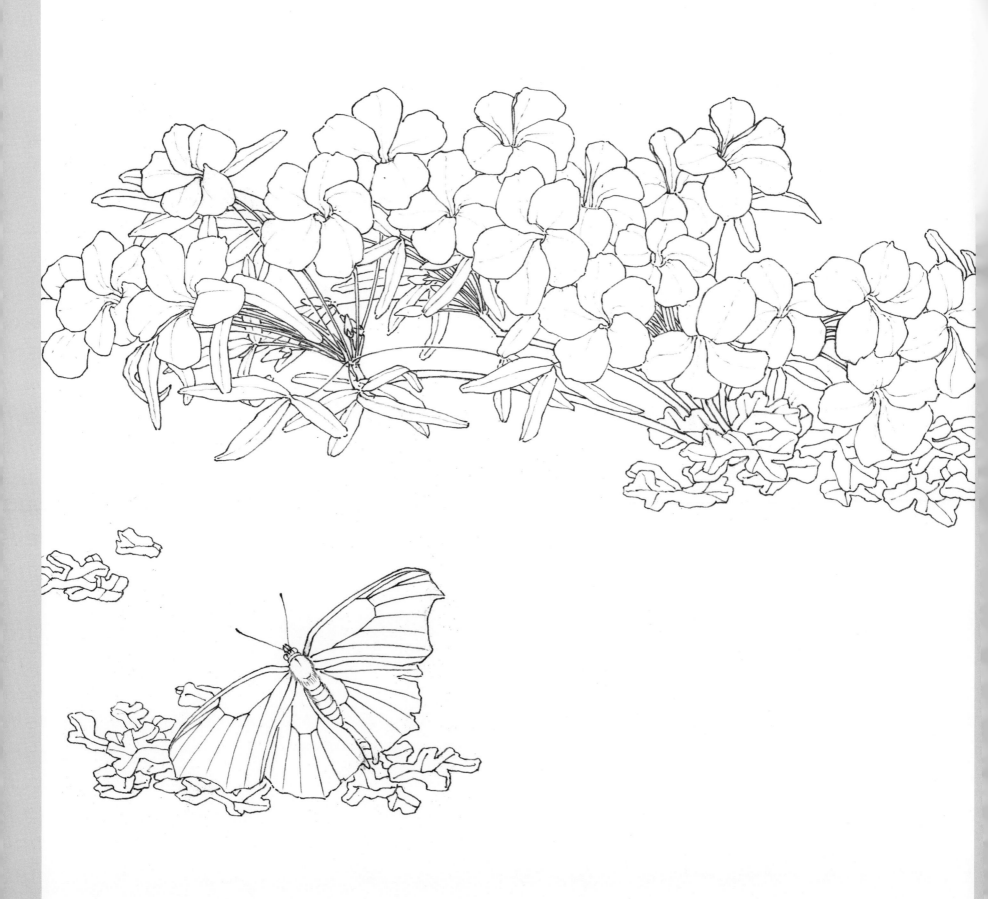

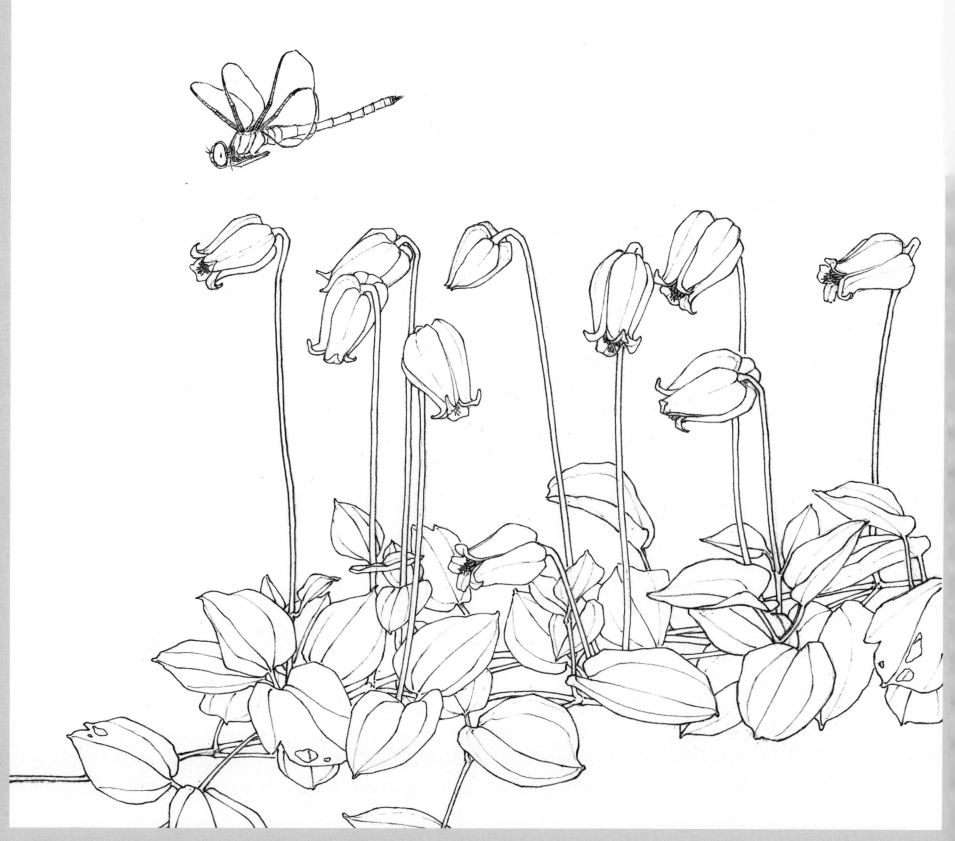

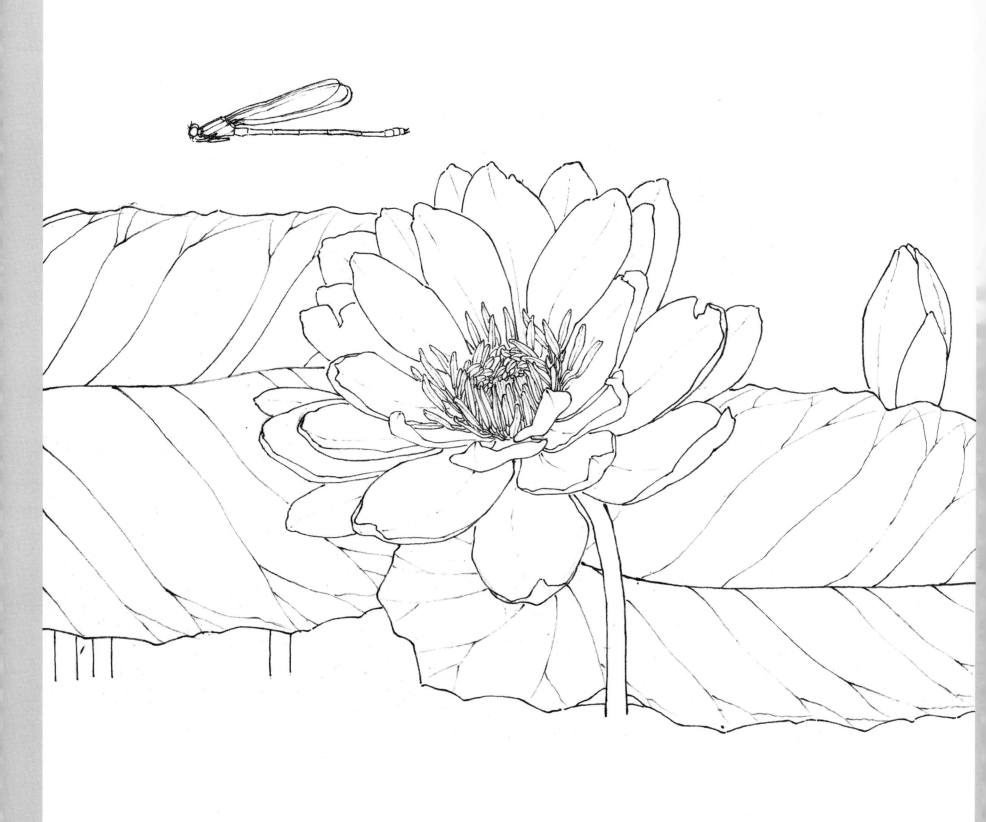

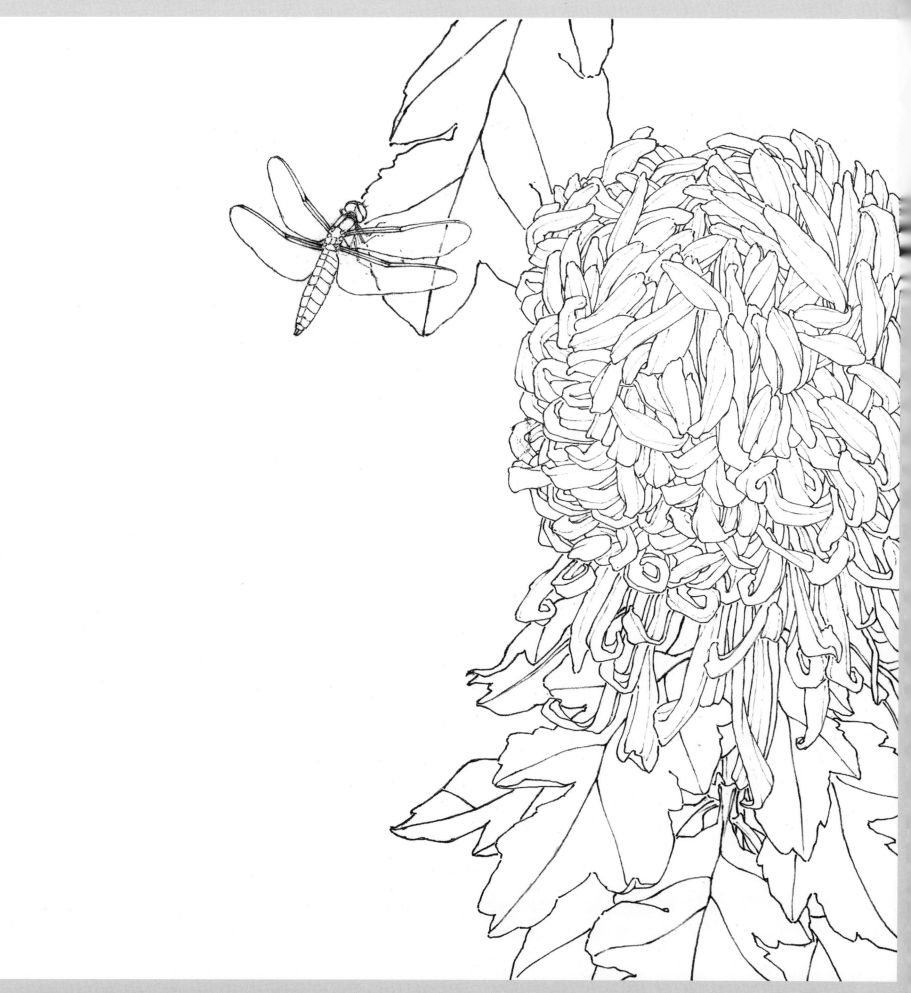

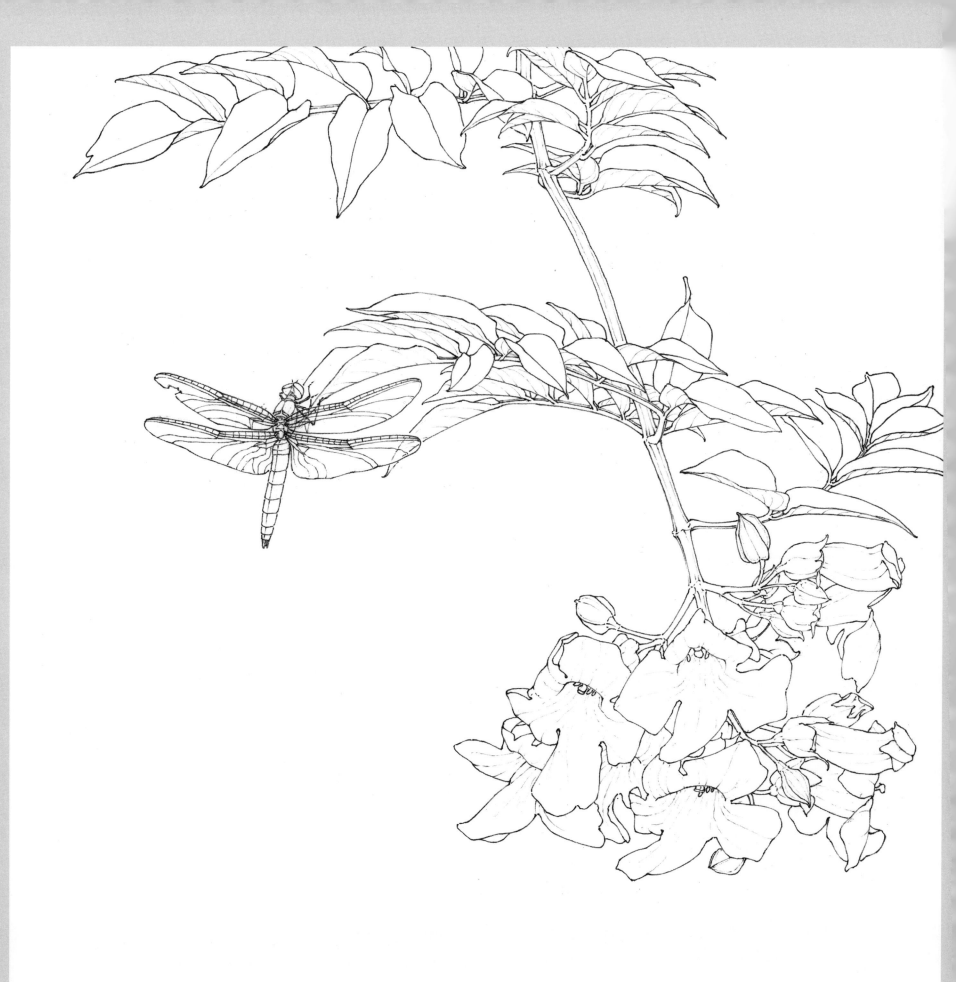

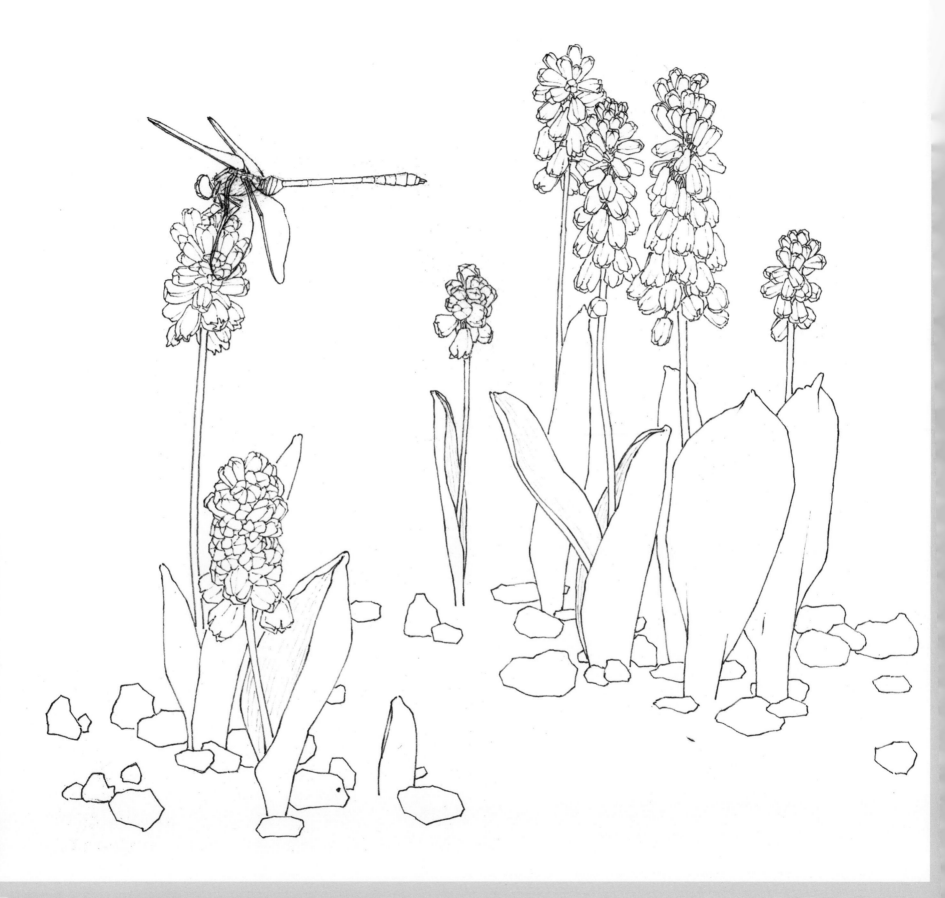

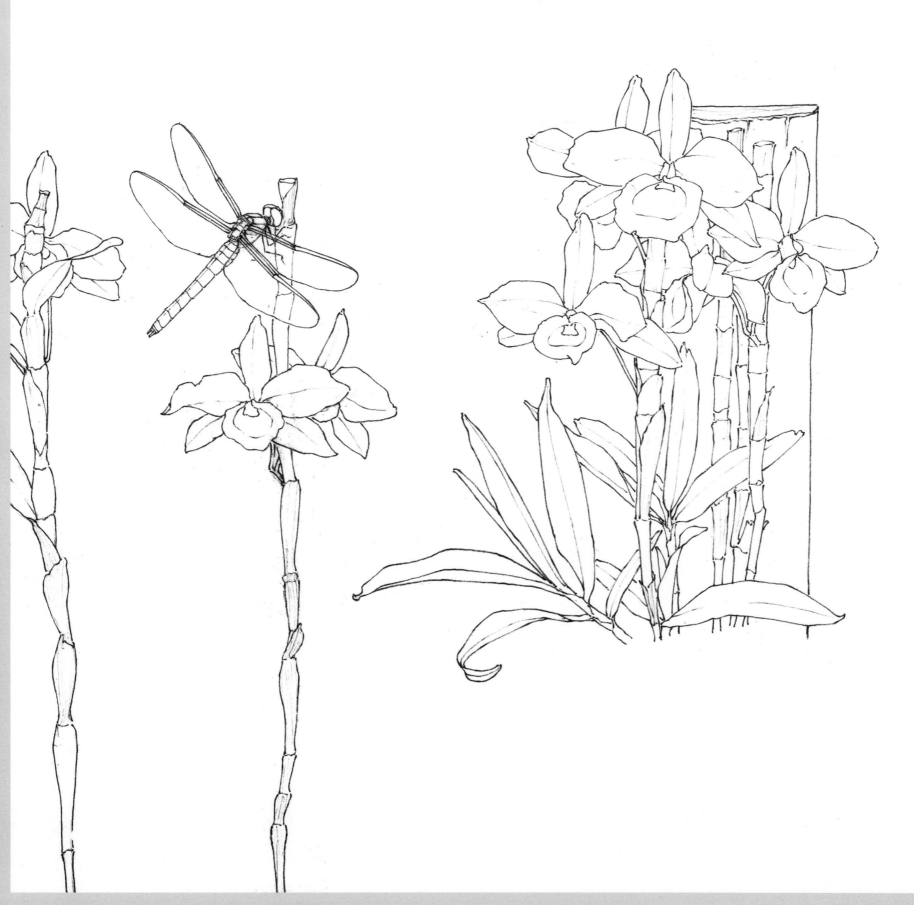

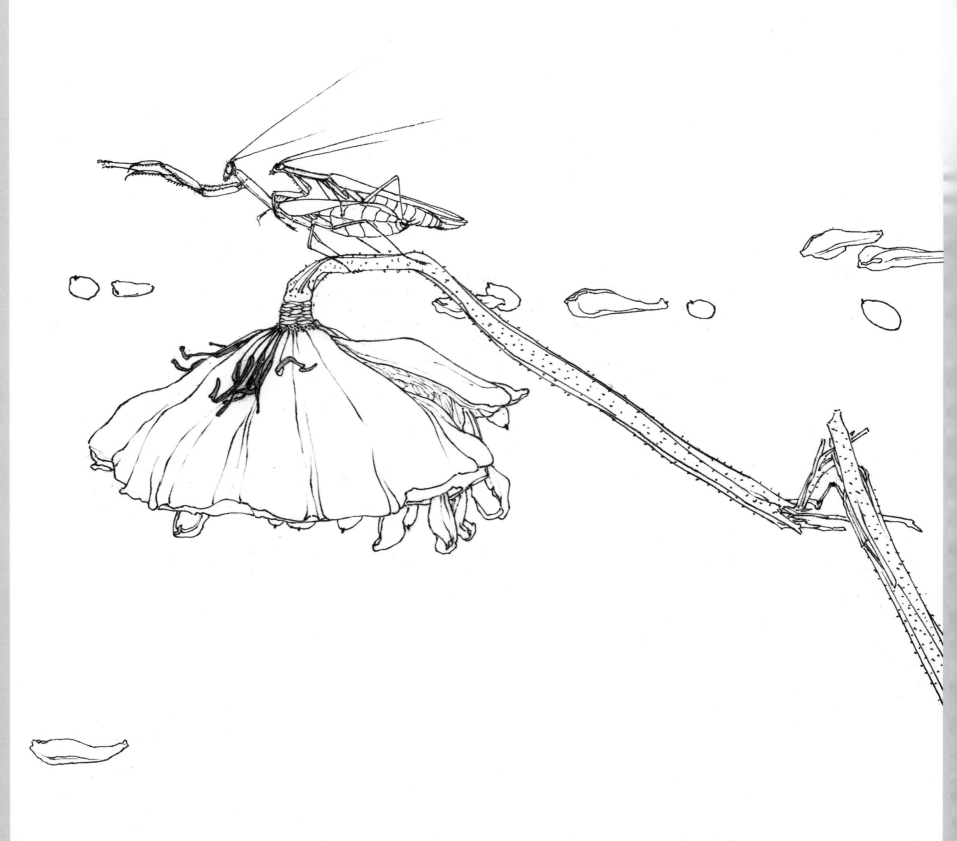

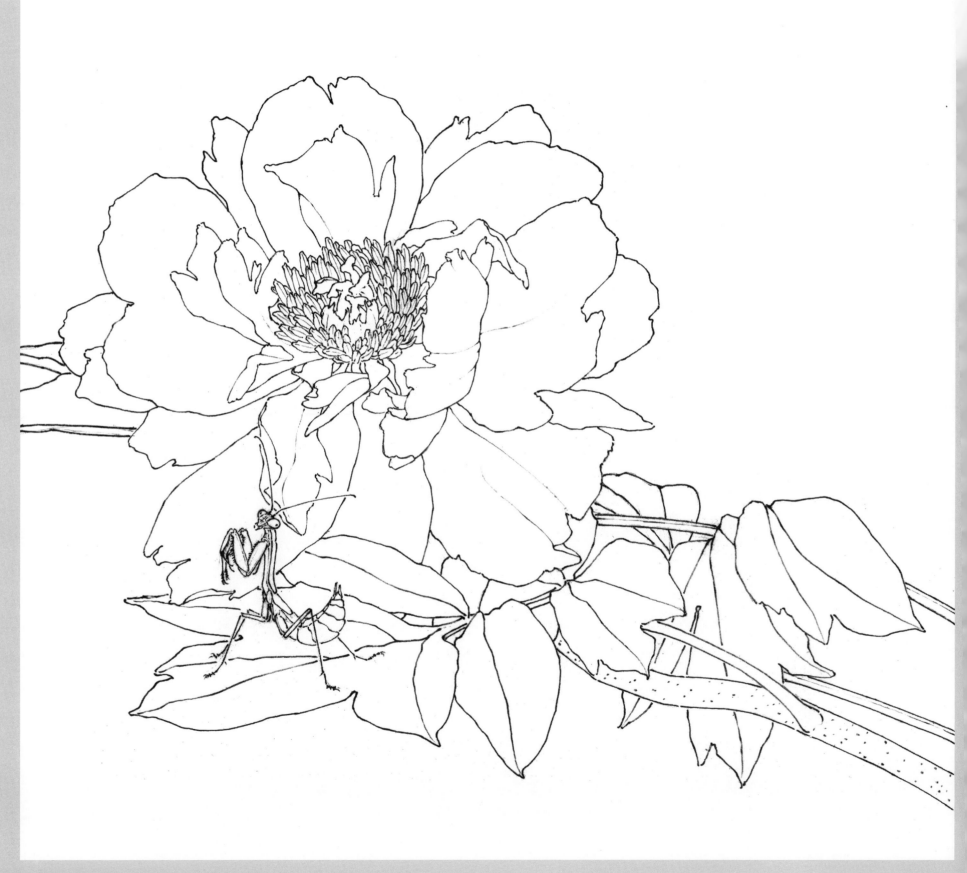

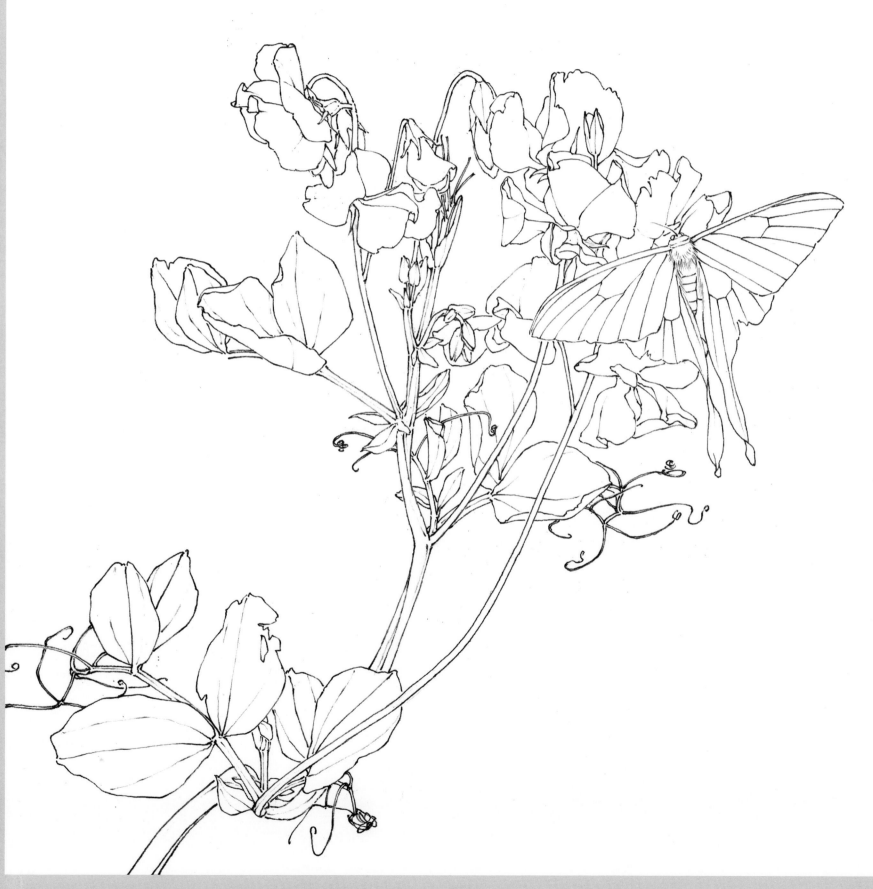

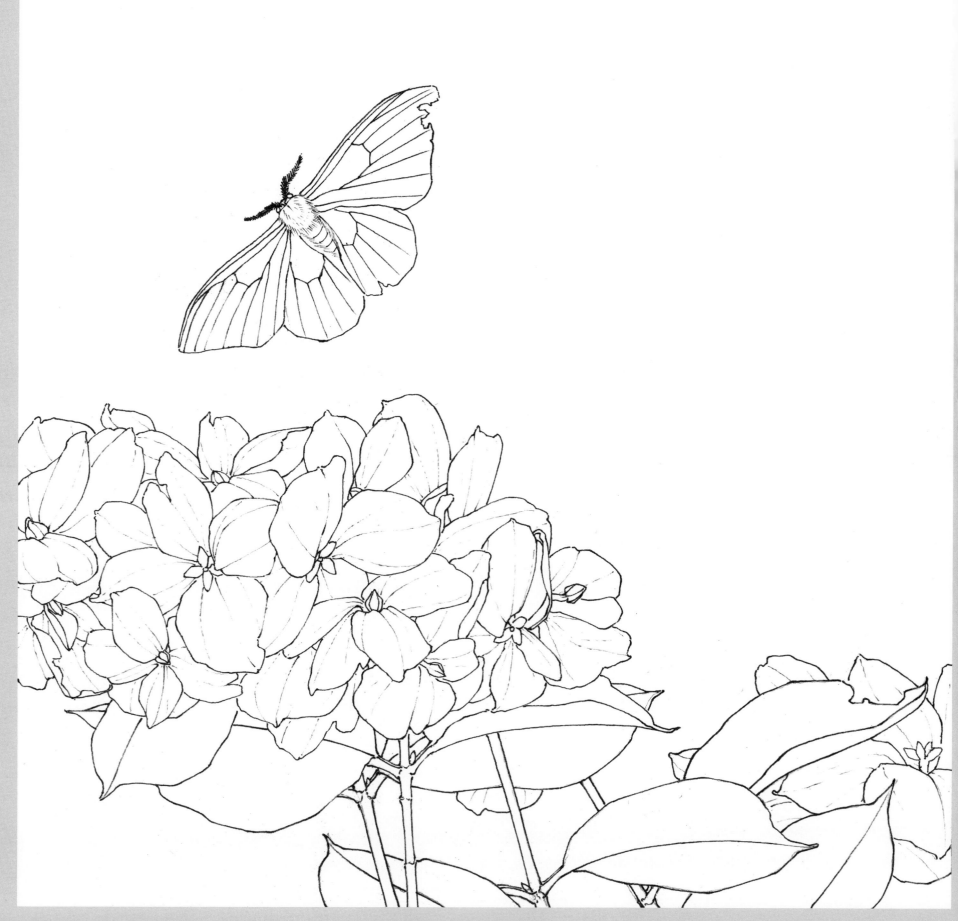

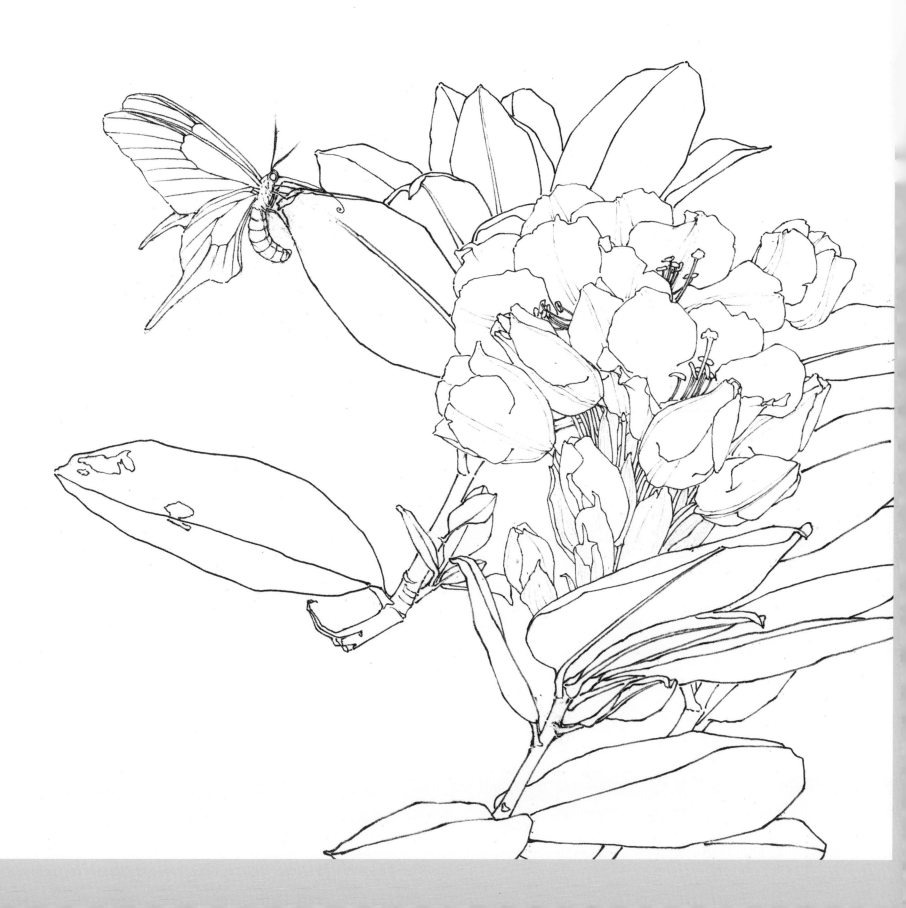

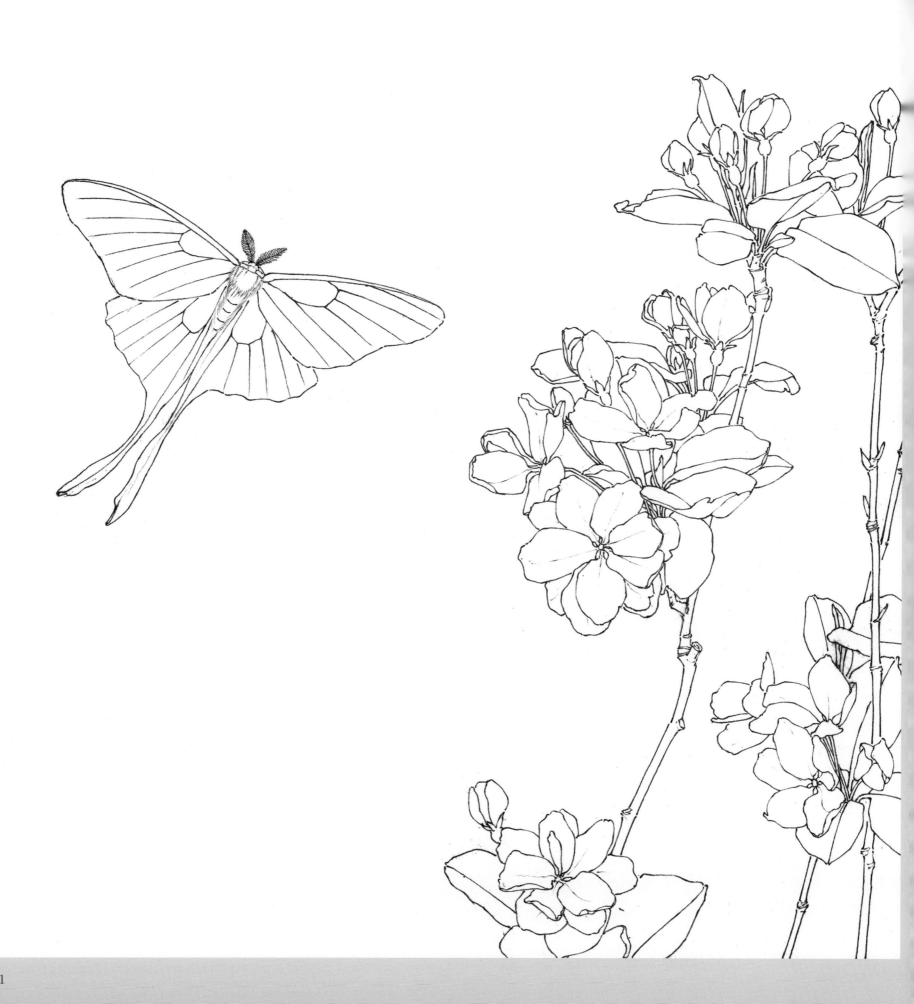

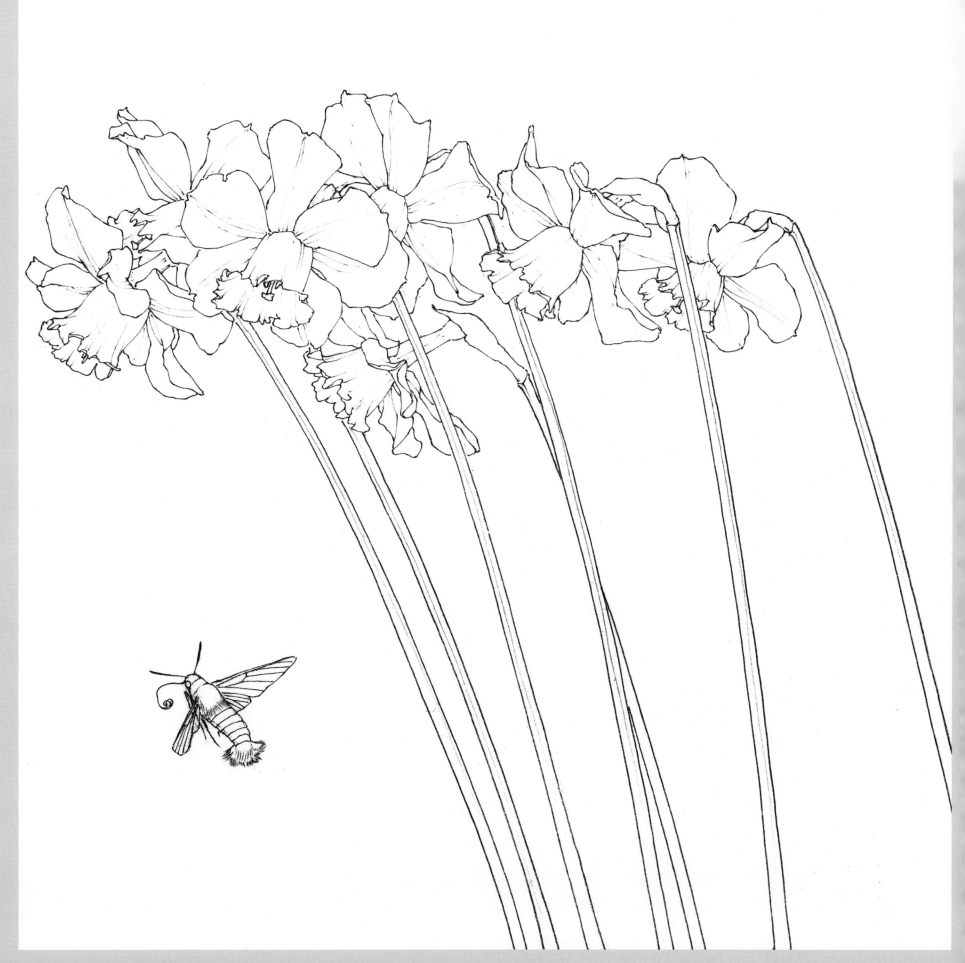

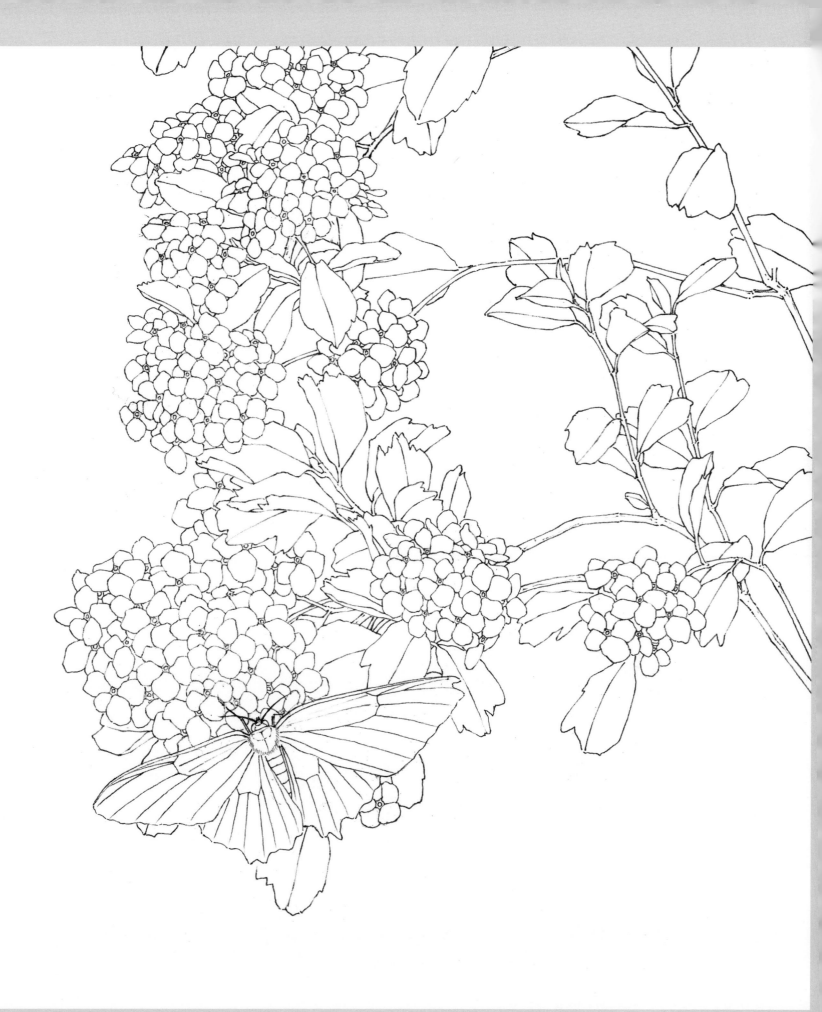

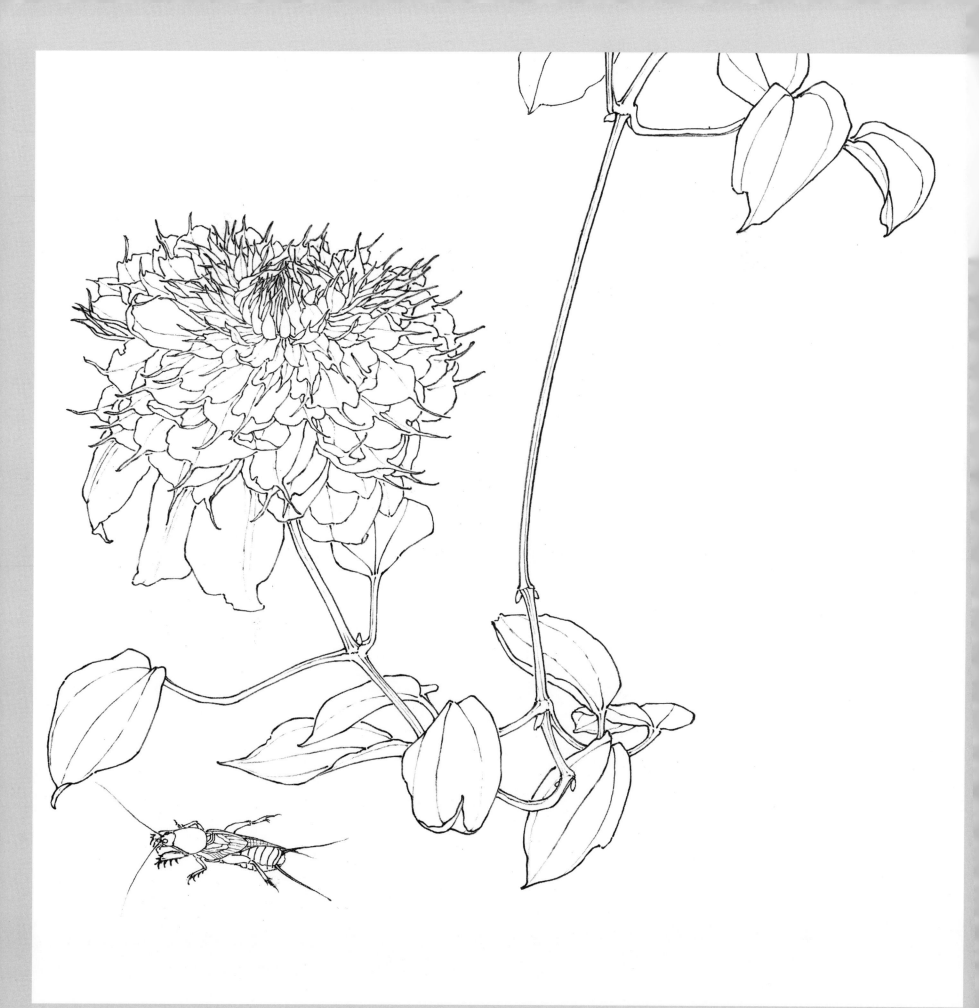

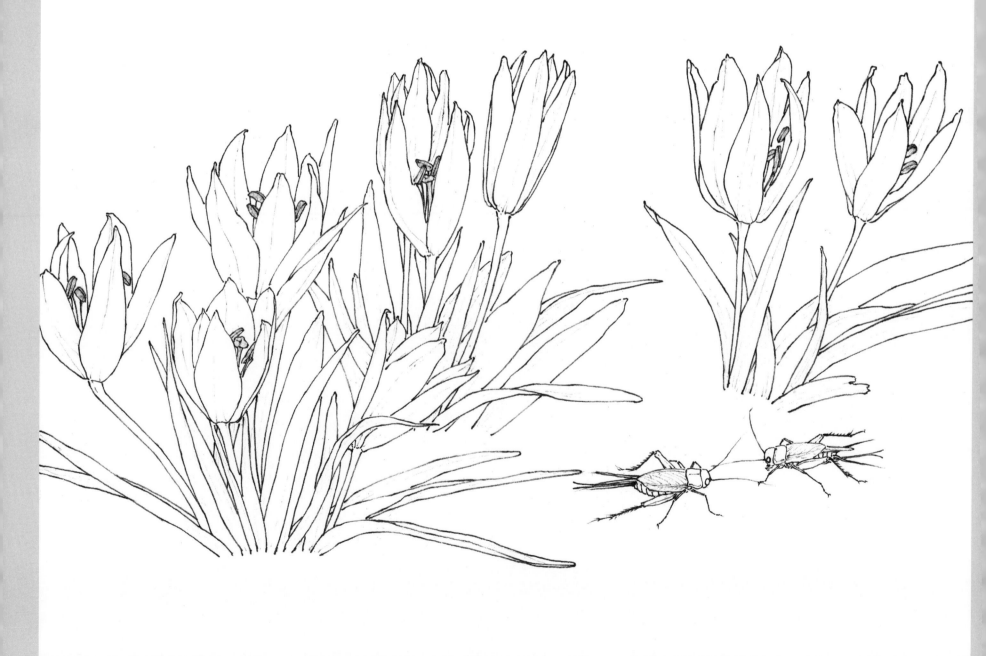

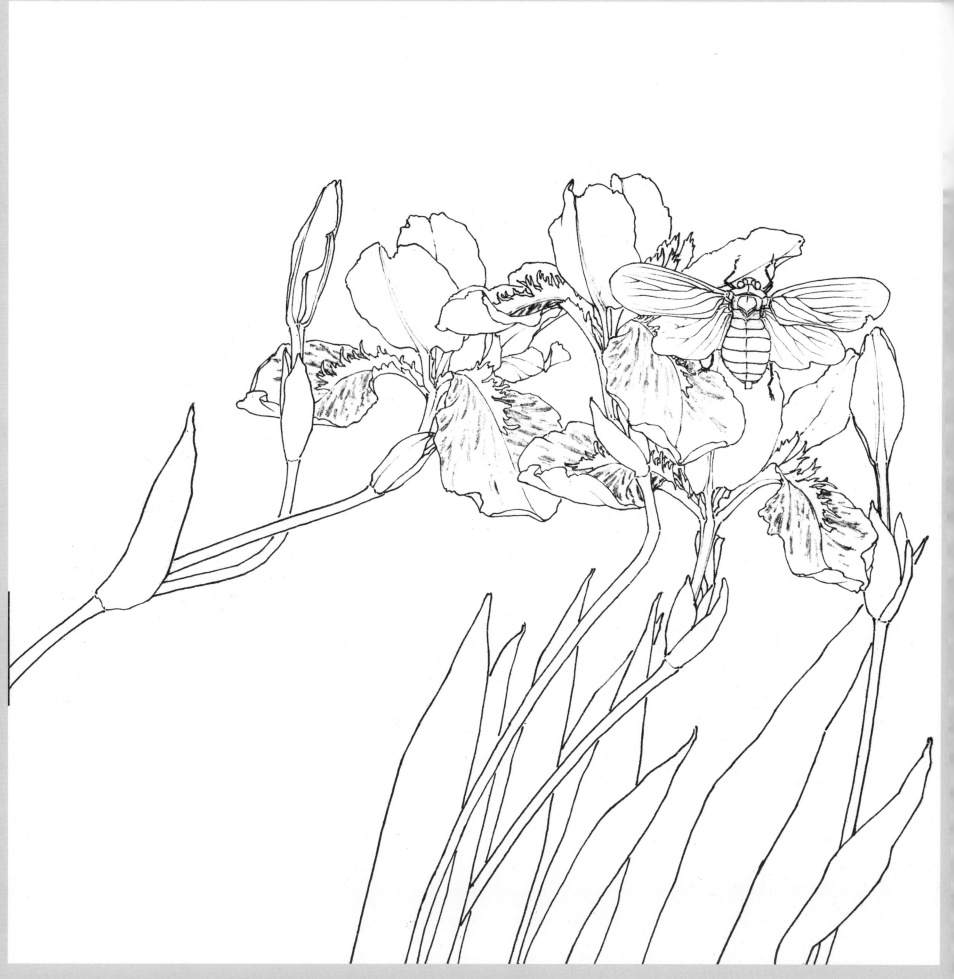

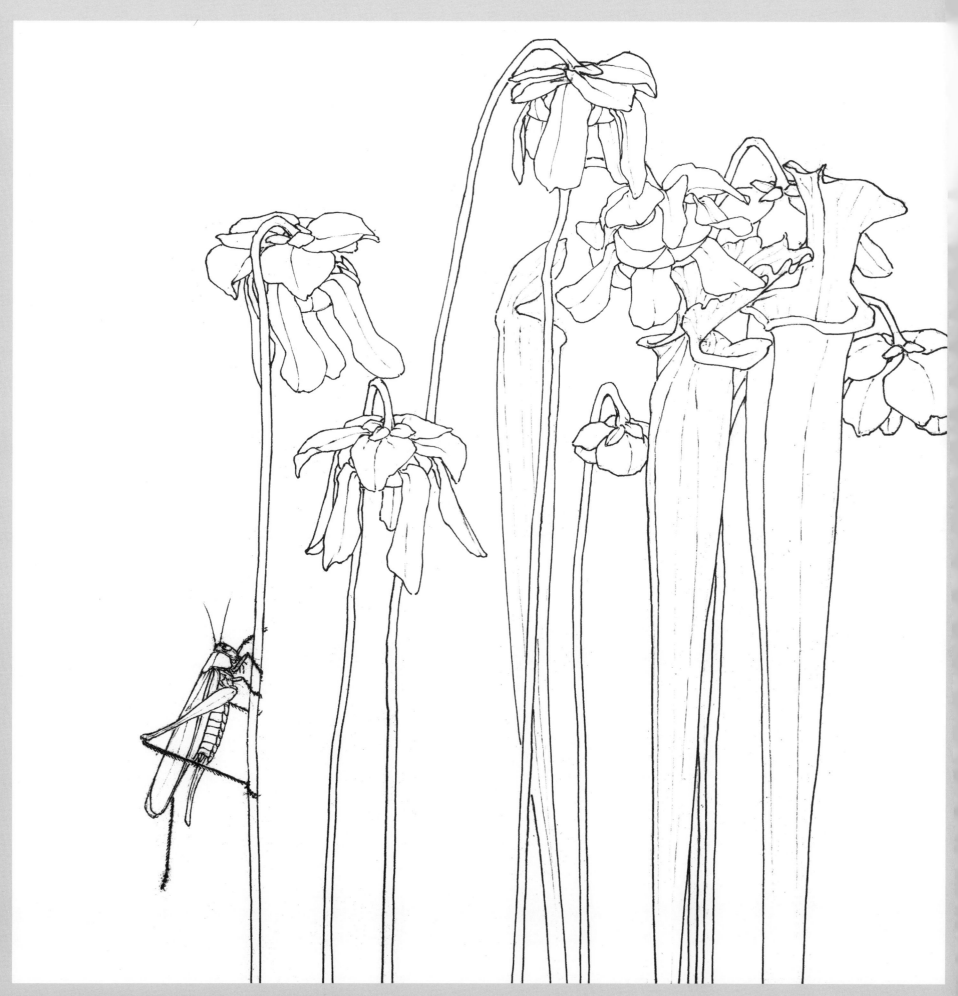

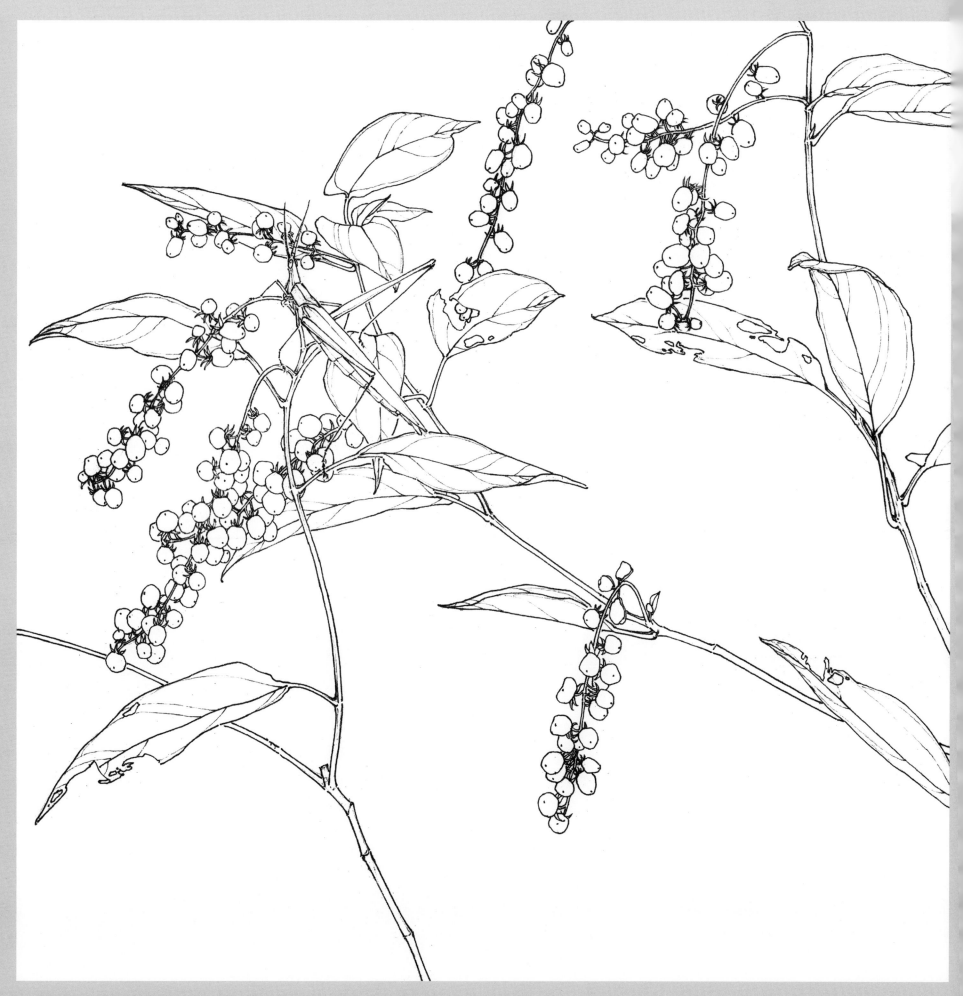

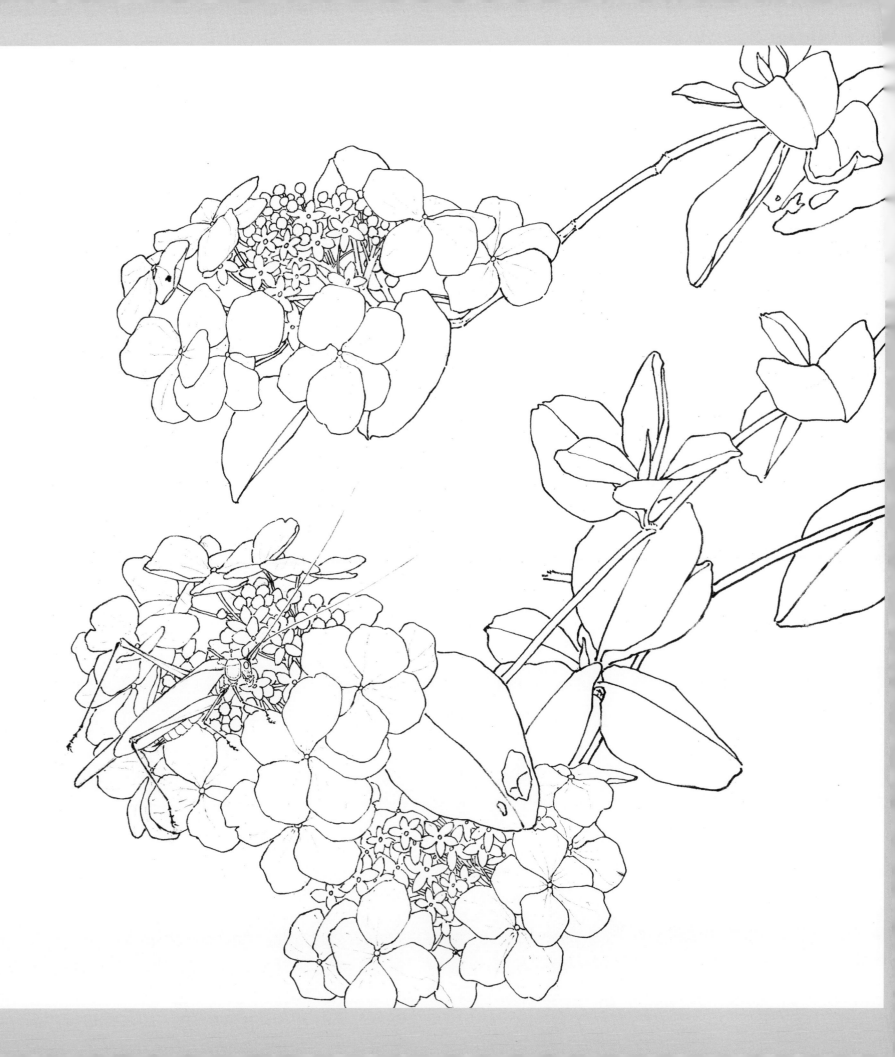

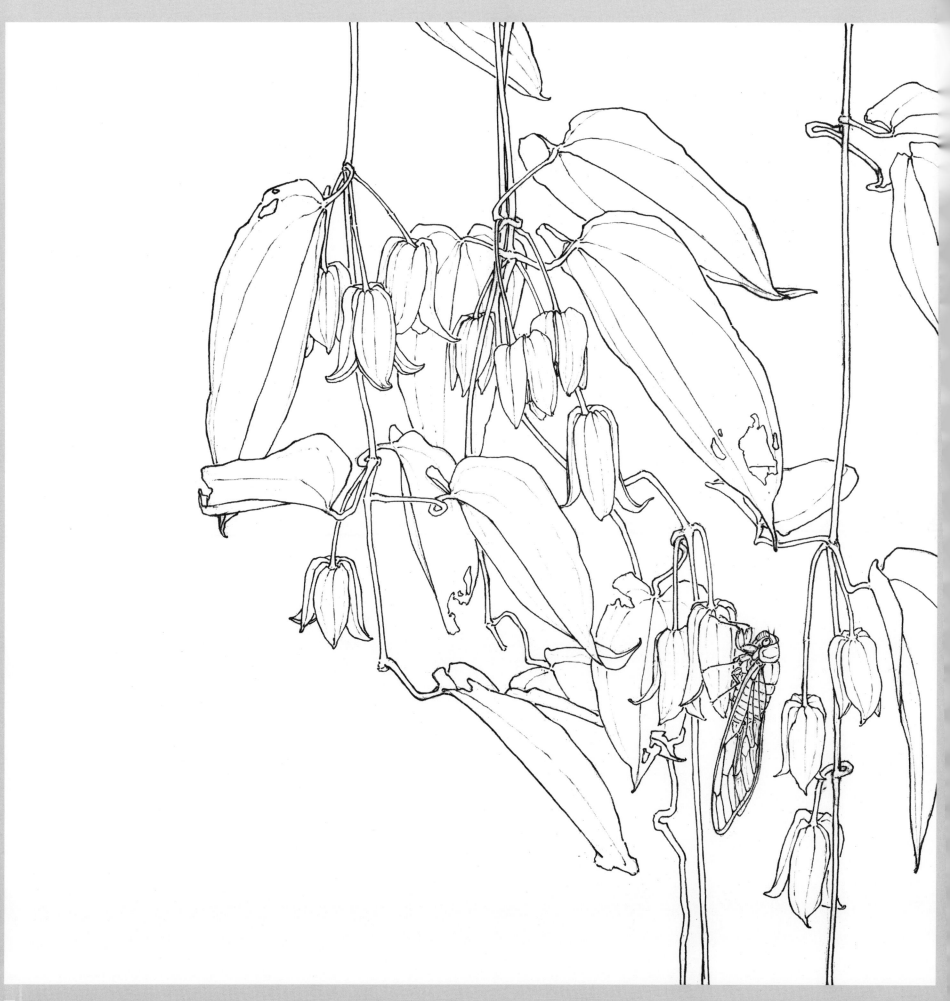

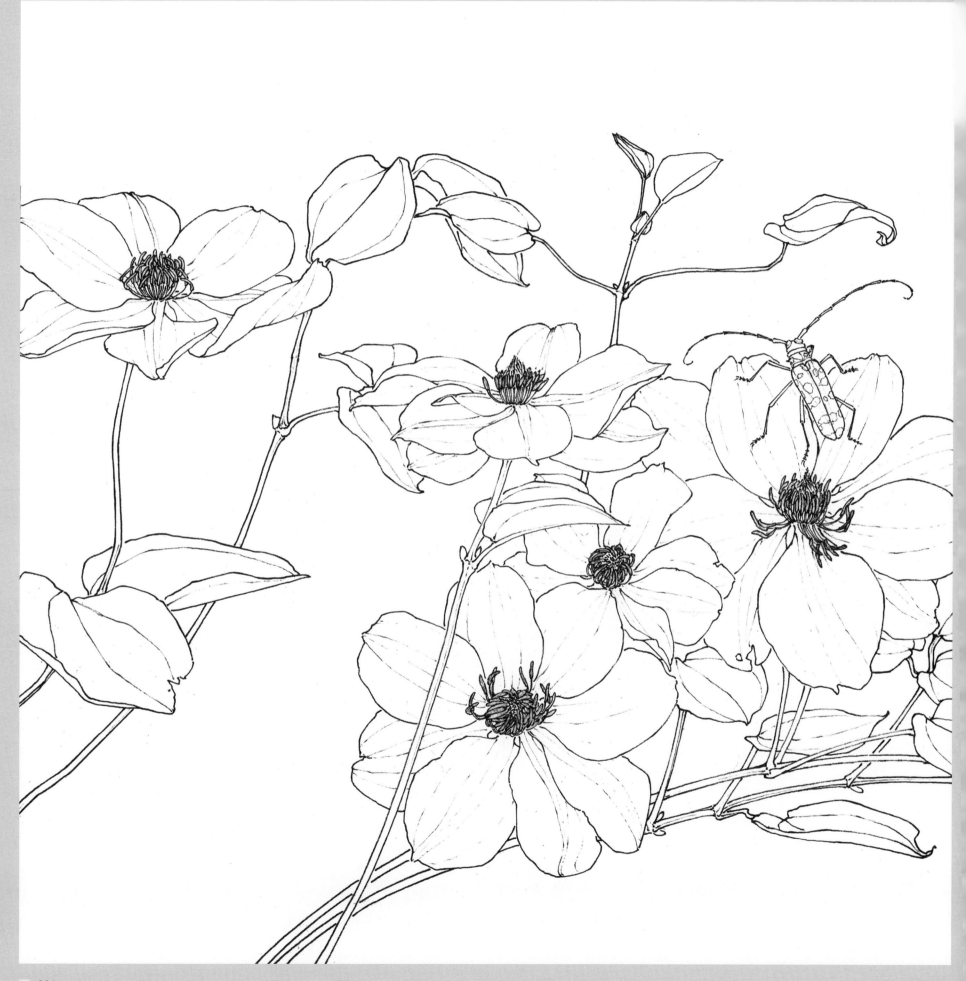

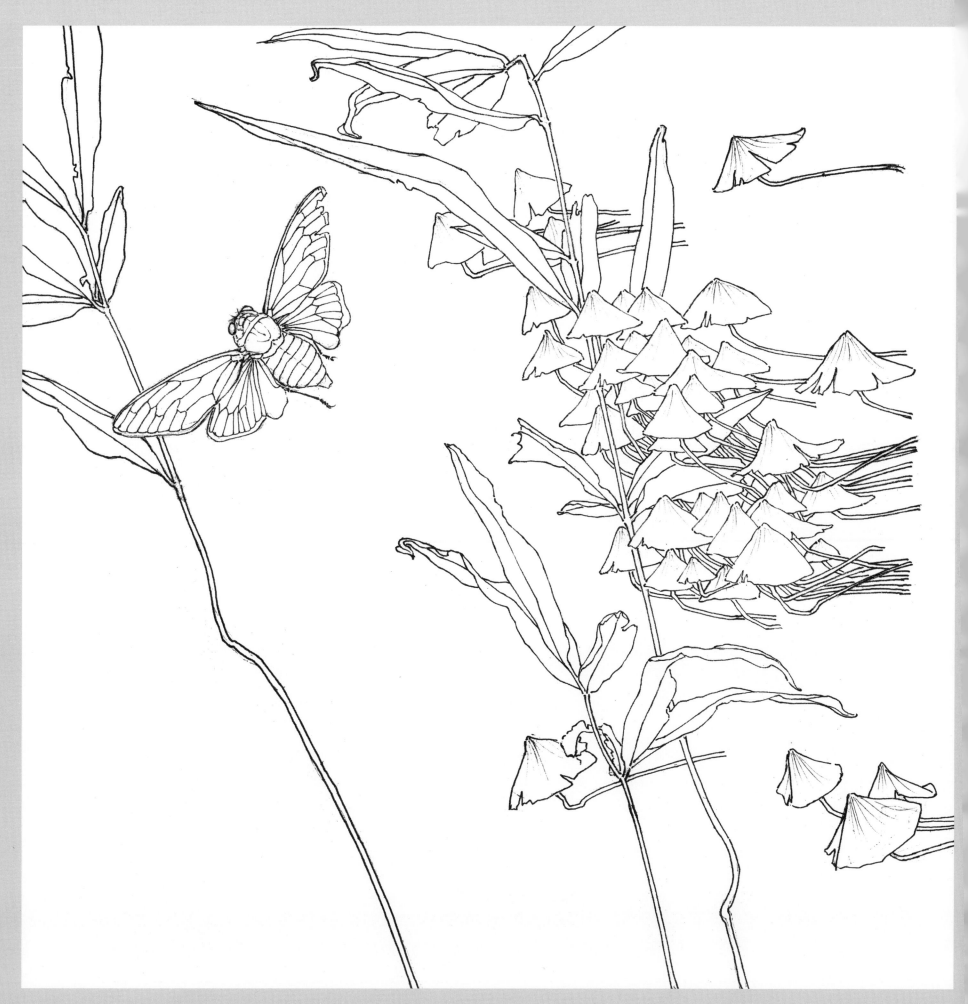

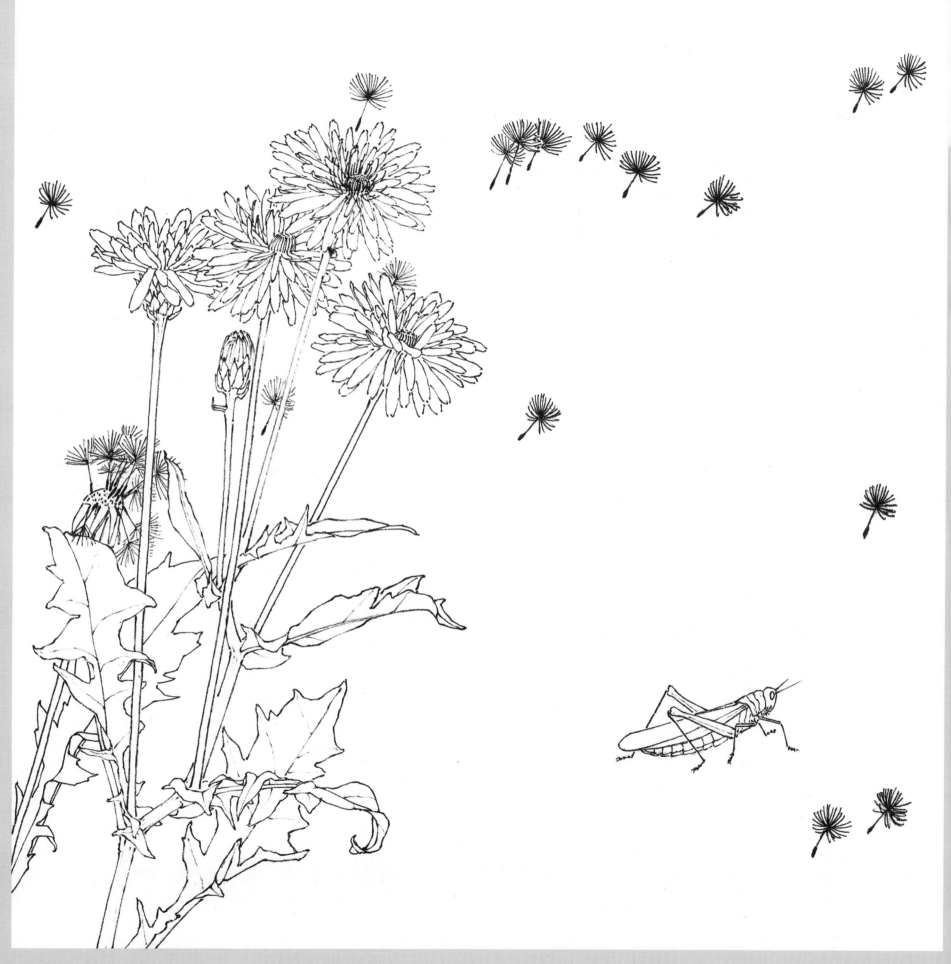

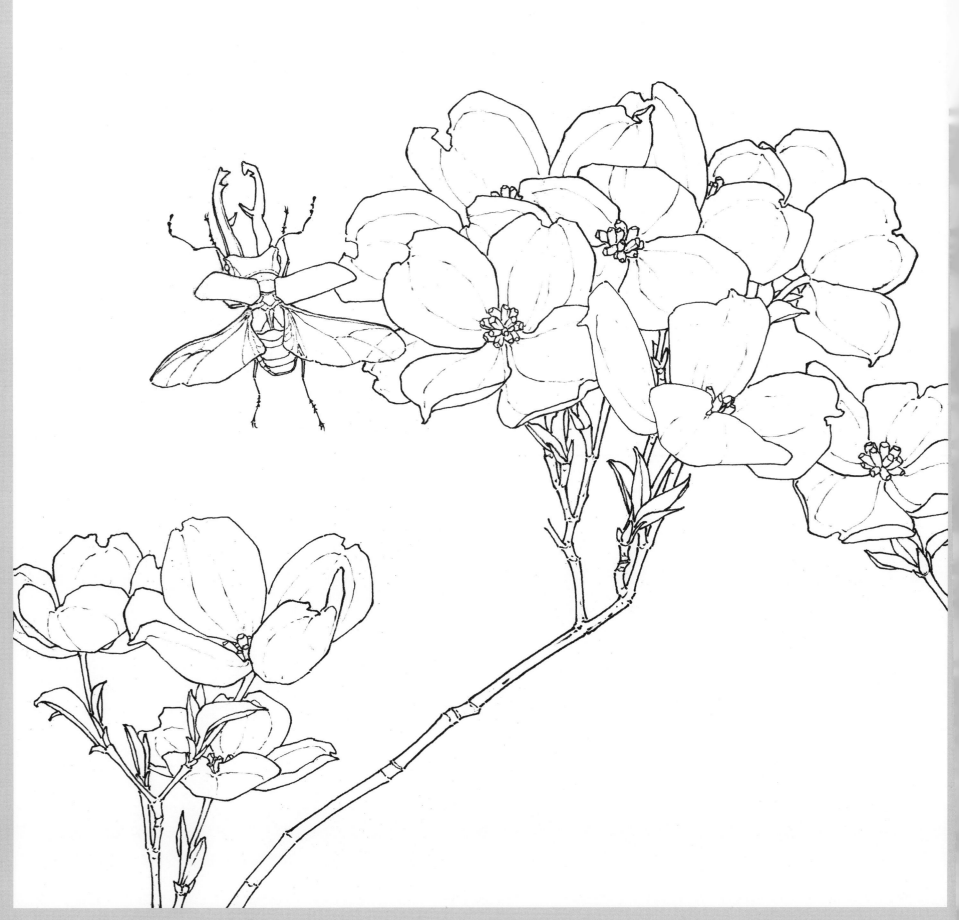